開始登百岳！

easy go!

一本從零開始輕鬆自學
循序完成登百岳入門書

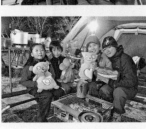

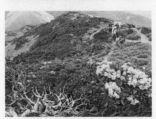

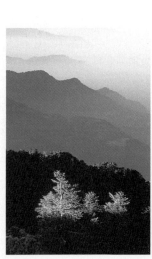

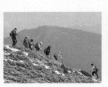

PART **2**

前進第一座百岳

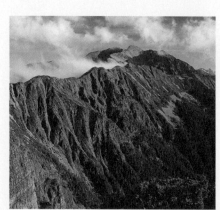

PART 3
認識百岳裝備

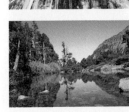

寫給三十歲的比利

親愛的比利，聽說，同事邀了你去爬山，還是那個山友聞之色變的奇萊，時間就在雨不停的初春。比利，這件事情讓我回想起那回初上奇萊慘痛的經驗，想著想著，也不禁為你擔心了起來。

還記得當時，我和你現在一樣年輕，某一天同事間突然起了鬨，相約著要去爬百岳。老實說，那時候我雖然有一搭沒一搭的買著山岳雜誌看看，卻從來沒有搞懂台灣高山真正的模樣。只隱約記得，有一回和朋友開車，看著地圖，順著中橫宜蘭支線和中橫本線繞了台灣大半圈，中間因為夜色已臨，半路就在合歡山莊過了一夜。山上當然是冷，但是對身體的高山旅行，其實一點也不痛不癢，下了山來，唯一記得的是滿月下的石門山稜線，和枯黃的箭竹草坡。那時的印象，也不過就是，好漂亮的景致，好像是某某汽車廣告的場景云云……

再一次來到合歡山莊，就是我的第一次百岳之行，目的地不是適合剛入門爬山的合歡群峰，而是和你一樣的奇萊。還記得那是五月一個週五下班時，一行人約好了在台北車站集合，出發時間一到，像小學生郊遊般點完名，眾人爬上一輛以前從不曾搭過的中型巴士。出發之後巴士混雜在週五下班擁擠的車潮中，沿著高速公路一路南下。這天我們搭了大半夜的巴士，在半睡半醒中，一路搖晃著穿過群山暗黑的身影，天亮之際我們來到合歡山莊旁的廣場，車窗外的山色黑中帶墨綠，一時間我還摸不著頭緒，只聽見嚮導大喊著：三十分鐘後出發。於是趕緊揉著惺忪睡眼，囫圇吞棗吃了幾口麵包，在還沒完全清醒之際，就背起了背包，跟著隊伍走向登山口。

接下來的兩天一夜，彷彿是意志與大自然的一場競賽，過程雖然不曲折，卻令我今生難忘，甚至為之懊悔不已。

就在我們走進步道沒多久，天空開始飄起毛毛細雨。如果這雨下在台北街頭，我會告訴你，大可不必當一回事，多雨台灣的騎樓，就是躲雨的最佳所在，不管撐傘走路，還是身穿一件小飛俠雨衣騎在機車上，春天的雨絲，只能是浪漫，頂多就是厭煩。

但是，我錯了。

背著十來公斤背包的我，這時正走在中央山脈中心的高山步道上，海拔高度接近三千公尺，空氣中的氧氣含量，只有平地的三分之二，氣溫估計只有七、八度。潮濕的天氣，加上低溫低氧襲身，沒多久我就盡露疲態，儘管手上拿著新買的登山杖，心中頻頻念著廣告詞：四隻腳好過兩隻腳，實際的行走卻像是從安養中心迷路走進山林的佝僂老人般，不斷大聲喘氣，呼吸急促，心臟狂跳，好像要斷魂般，然後就在隊伍中越落越後面。

到底，這中間的問題在哪？我沒做好準備上山嗎？

如果今天重新檢視，當然，我可以直斷的說，那時的我的確沒做好準備。但是真要說我刻意忽略風險，卻又不盡然。

事情的原委是這樣的：在同事吆喝著爬山之前一兩年，我自己心中已經暗暗萌發了一株走向戶外的幼苗。時不時的，會從書店的架上帶走兩個月才出版一期的《台灣山岳》，甚至透過關係拿到剛出版的中文版《登山聖經》，那可是一本近千頁的大部頭，裡面羅列了相關的登山知識，從挑選衣服、選擇裝備，到如何在山上行走，尤其是冰雪攀，甚至還教了如何堆砌雪屋等專業技巧。甚至也訂了號稱權威的美國戶外雜誌《Backpacker》，只要抓著空閒，我總是會把當年的編輯特選裝備一遍又一遍的看著，甚至在電腦裡暗暗列了一份 Shopping List。

如此，在這麼一大堆資訊中吟詠經年，我果然會爬山，也都買對裝備了嗎？

就在我志得意滿，花了一個多月薪水自認已經買齊所有裝備之後的高山初體驗，一場春末的大雨在奇萊山恍如當頭棒喝，打的人暈眩不已。那一回上山，我沒有綁腿，也沒有雨褲，儘管上身穿著名牌風雨衣，全然乾爽，下半身卻濕冷不已，甚至因為低溫與不當使用下半身肌肉，導致韌帶拉傷，至今後遺症仍然尚未完全消失。

聽到這個故事，也許你會掩嘴偷笑：如今說的一口好山的人，也曾經有這樣的當初！但是我得這麼告

訴你，和大自然接觸的第一堂課，其實甚麼書都教不了你。那就像你在交友網站上，盯著某個女生的資料頁面瞧上半天一樣，你敢志得意滿地說，已經看過她的相簿和發表的文字無數，所以你對她瞭若指掌？如果你不曾實際與她見面，一起行走、吃飯、看電影、談話，甚至吵架，你怎能知道她的真實面貌？山，也是一樣。

比利，如果你也拿到了嚮導發送的登山裝備表，你能分辨哪些裝備相對重要，哪些相對不重要嗎？當初我以為我能，其實沒上過山的我，一點也不能。

書本能教你的，看似無限，其實有限。每一座山，連容顏都會因為天候隨時改變，更何況當你要走入其中，去經歷和都市生活完全不同的世界。

比利，你知道台灣的山有多常下雨嗎？你知道台灣的山徑上有時會有比人高的倒木，等著你背著接近二十公斤的背包攀過它嗎？你知道即使是夏日好天，到了夜裡山屋中溫度一樣都在十度到零度間徘徊嗎？還有，你知道如果在半路上力氣不濟了，還是只有你自己可以依靠嗎？

山，很美，但是別忘了大自然從來是殘酷的。我不知道你到底對山，對台灣了解多少，所以我寫了這樣的一本書，花了很多篇幅講天氣，談實作與裝備的概念。它也許不像一千頁的《登山聖經》那樣完備，但是它很實際，先讓你知道台灣高山的面貌，再透過由淺入深的引導，以及不同登山人的故事，讓你可以較為無痛的跨進山岳旅行的美妙世界。

我誠摯的希望這樣的一本書對你的第一次高山旅行有所幫助，讓你能夠從容走進台灣最美的聖境，最後安全回來。這樣下一次，我們也許可以約個時間，挑一條我們都喜歡的山徑，來一趟忘年高山之旅！

王比利

認識PART百岳1

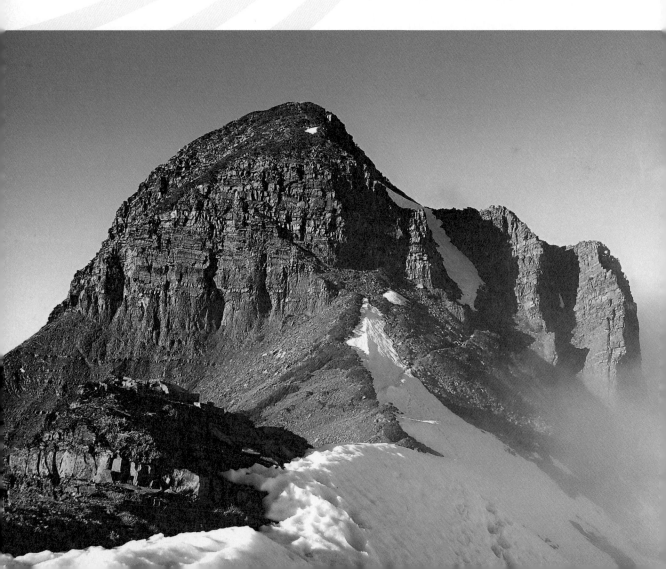

Chapter 1
百岳的由來

台來北峰

台灣百岳的緣起

台灣是個群山之島，從面積來看，大約有超過三分之二是山地和丘陵，從北到南，三千公尺以上的山峰有兩百多座，雖然先天條件如此優渥，但是台灣的登山運動卻非原生，而是飄洋過海，輾轉落地發芽。

台灣高山的攀登史，始於日治時代，早期是地理探勘、科學研究加上理番需求，後來逐漸轉變成為休閒活動，日本人並成立「台灣山岳會」做為推動登山運動的組織。但因為當時政治環境使然，只有日本人能夠為了單純的興趣上高山。屬於台灣人自己的登山活動，要到光復之後才慢慢興起，日治時代的台灣山岳會，後來也由台灣人接手，改名為「台灣省體育會山岳協會」。儘管推動的組織已經成立，卻由於山地管制嚴格，經濟條件也不太成熟，登山人口還是相對少數。

從日本百名山到台灣百岳

一九六四年日本知名的登山家兼作家深田久彌以山的品格、歷史、個性以及標高一千五百公尺以上作為評選標準，選出一百座日本高山，並據此撰寫出版《日本百名山》一書，本書以系統化的方式來描述日本的山岳旅行，不僅強烈影響了日本的登山界，也間接催生了日後台灣百岳的出現。

一九七○年代，在登山耆老林文安的主導下，會同蔡景璋、丁同三和邢天正等三位登山資歷相仿的同伴，以日本百名山為師開始籌畫台灣百岳，希望藉由名山為師開始籌畫台灣百岳，希望藉由清楚的路線以及具體的目標提升台灣登山的風氣。一九七一年，為了慶祝建國六十週年，台灣岳界發起首次中央山脈大縱走，長達一個月的時間跨度，讓登

林文安生前手繪稜脈圖，當時由於地圖管制嚴格，所以上山前，他會先檢視各種資料繪成稜脈圖作為參考。圖中可見，玉山群峰除了玉山主峰之外，西峰、東峰、北峰與現在通行的名稱都不相同。（翻拍自《野外》雜誌第 83 期）

台灣百岳選定者——林文安先生。（翻拍自 1978 年版《台灣百岳全集》）

玉山

東亞第一高峰玉山，因為比日本的富士山更高，又被稱為新高山，日治時代就是山岳旅行的熱門路線。（圖片提供：戴良燦）

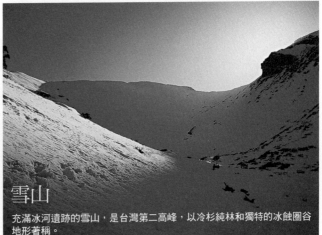
雪山

充滿冰河遺跡的雪山，是台灣第二高峰，以冷杉純林和獨特的冰蝕圈谷地形著稱。

■ 百岳今與昔

山活動首次受到大眾矚目。隔年，林文安等四人在羊頭山頂成立「百岳俱樂部」，台灣登山的百岳時代正式開始。

在評選的過程中，四人經過討論與實地探勘，為百岳定下三項基本標準：第一、高度超過一萬英呎（約等於三千公尺）；第二、地圖上註有山名；第三、具有三角點者優先選錄。然而這些客觀條件只是評選的基礎，畢竟要從兩百多座山峰選出一百座，實屬不易，於是又加上了「奇、險、峻、秀」這些主觀條件，也就等於是將山的特性也列入其中。

林文安在選定百岳時，曾表示「所列山岳的標高及順序，將來或有修正之必要，但至於山名，則擬永不變。」實際上，我們如果在今天查看百岳列表，的確會出現兩種版本，一個是根據較早的聯勤版地圖記載的高度資料所列，一個是後來根據經建版地圖當中重新測量的高度所列。兩個版本差異頗大，例如根據舊版，台灣第二高峰為玉山東

峰，而非雪山；而根據新版，原先排名第八十八的六順山和第九十六的鹿山，高度都不滿三千公尺，已經不符合當初遴選百岳的標準。然而，林文安等四位前輩所訂定的台灣百岳，對於台灣山岳旅行的影響實在太過深刻，多年來岳界也已經習慣這份名單，果真如林文安所言，山名擬永不變。

台灣的高山，主要分為五大山脈，分別是中央山脈、雪山山脈、玉山山脈、阿里山山脈和海岸山脈，後兩者完全沒有超過三千公尺的山峰，因此百岳主要分布在前面三座山脈。其中北起南澳，南至鵝鑾鼻的中央山脈是台灣的主脊，占了六十九座，以聖稜線著稱的雪山山脈有十九座，台灣第一高峰所在的玉山山脈有十二座。

常見的百岳列表除了按照高度排序、列出所屬山脈，註明相關的登山路線之外，當初參與訂定百岳名單的岳界耆老邢天正在他的著作《邢天正登山講座》中，還為它們依照個性加以整理分類，完全涵蓋在百岳名單內的有五岳、三尖、一奇、四秀、十峻、八秀、十崇等，

其他還有幾類則包含一些高度夠高，但是未列名百岳的山峰，例如六肩稜、八小巒、六易、十翠、八銳、九嶂、十潤。

在這些山容性格的分類中，包含玉山、雪山、南湖大山的五岳，擁有大霸尖山的三尖、奇萊北的一奇、環繞武陵農場的四秀等，幾乎囊括了最知名的山峰，從百岳名單訂定之前一直到現在，它們都是台灣山岳旅行者的最愛。

南湖大山

山形具有帝王之相的南湖大山和雪山一樣，都是冬季積雪最多的山區。

大壩尖山

素有世紀奇峰之稱的大壩尖山，山形十分特殊，也是泰雅族的聖山。（照片提供：郭國津）

■ 百岳一覽表

排序	山名	高度	基點	所屬山脈	登山路線	山容分類／排行
1	玉山	3952	一等三角點	玉山山脈	玉山群峰、玉山主北峰－八通關	五岳／01
2	雪山	3886	一等三角點	雪山山脈	雪山東峰、聖稜、西稜、大小劍、志佳陽	五岳／02
3	玉山東峰	3869	無基點	玉山山脈	玉山群峰	十峻／01
4	玉山北峰	3858	無基點	玉山山脈	玉山群峰、玉山主北峰-八通關	
5	玉山南峰	3844	無基點	玉山山脈	玉山群峰	十峻／02
6	秀姑巒山	3805	二等 1691	中央山脈南段	南二段、馬博橫斷、八大秀馬	五岳／03
7	馬博拉斯山	3785	森林三角點	中央山脈南段	馬博拉斯橫斷、八大秀馬	十峻／03
8	南湖大山	3742	一等三角點	中央山脈北段	北一段	五岳／04
9	東小南山	3711	三等 7541	玉山山脈	玉山群峰	
10	中央尖山	3705	三等 6015	中央山脈北段	北一段	三尖／01
11	雪山北峰	3703	三等 6305	雪山山脈	聖稜線	
12	關山	3668	二等 1674、森林三角點	中央山脈南段	南一段	十峻／04
13	大水窟山	3642	百廿岳基點	中央山脈南段	南二段、八大秀馬	
14	南湖大山東峰	3632	無基點	中央山脈北段	北一段	
15	東郡大山	3619	一等三角點、森林三角點	中央山脈南段	東郡山彙	十崇／04
16	奇萊主山北峰	3607	一等三角點	中央山脈北段	奇萊連峰、太魯閣山列	十峻／05
17	向陽山	3602	三等 7529	中央山脈南段	南二段、向陽-三叉、嘉明湖	
18	大劍山	3594	三等 6610	雪山山脈	大劍山稜脈	十峻／06
19	雲峰	3564	二等 1684	中央山脈南段	南二段	
20	奇萊主山	3560	三等 5984	中央山脈北段	奇萊連峰	
21	馬利加南山	3546	森林三角點	中央山脈南段	馬博拉斯橫斷	
22	南湖北山	3536	三等 6330	中央山脈北段	北一段	十崇／01
23	大雪山	3530	二等 1545	雪山山脈	大雪山稜脈	十崇／02
24	品田山	3524	森林三角點	雪山山脈	武陵四秀	十峻／07
25	玉山西峰	3518	無基點	玉山山脈	玉山群峰	
26	頭鷹山	3510	三等 6612	雪山山脈	大雪山稜脈	

排序	山名	高度	基點	所屬山脈	登山路線	山容 分類／排行
27	三叉山	3496	一等三角點	中央山脈南段	南二段、向陽 - 三叉 . 嘉明湖	十崇／03
28	大霸尖山	3492	二等 1540	雪山山脈	大霸群峰、聖稜線	三尖／02
29	南湖大山南峰	3505	無基點	中央山脈北段	北一段	
30	東巒大山	3468	百廿岳基點	中央山脈南段	東郡山彙	
31	無明山	3451	二等 1450	中央山脈北段	北二段	十峻／08
32	巴巴山	3449	三等 6339	中央山脈北段	北一段	
33	馬西山	3448	二等 1680、森林三角點	中央山脈南段	馬博拉斯橫斷	十崇／05
34	北合歡山	3422	二等 1451	中央山脈北段	合歡群峰、北合歡山 - 天鑾池	十崇／06
35	合歡山東峰	3421	森林三角點	中央山脈北段	合歡群峰	
36	小霸尖山	3418	無基點	雪山山脈	大霸群峰	
37	合歡山	3416	三等 6388	中央山脈北段	合歡群峰	
38	南玉山	3383	二等 1685	玉山山脈	玉山群峰	
39	畢祿山	3371	三等 6368	中央山脈北段	北二段、畢祿 - 羊頭縱走	
40	卓社大山	3369	二等 1455	中央山脈北段	干卓萬群峰	
41	奇萊主山南峰	3358	二等 1496	中央山脈北段	奇萊連峰、奇萊南峰 . 南華山 - 能高越嶺道	十崇／07
42	南雙頭山	3356	無基點	中央山脈南段	南二段	
43	能高山南峰	3349	二等 1453	中央山脈北段	能高安東軍	十峻／09

從能高山到安東軍山綿延數十里的高山箭竹草坡，是百岳當中最受稱道的一條縱走路線。（圖片提供：郭國津）

排序	山名	高度	基點	所屬山脈	登山路線	山容分類／排行
44	志佳陽大山	3345	三等 6303、基點峰 3289	雪山山脈	志佳陽大山稜脈	
45	白姑大山	3341	一等三角點	雪山山脈	白姑山群	
46	八通關山	3335	森林三角點	中央山脈南段	南二段、八大秀馬	
47	新康山	3331	森林三角點	中央山脈南段	新康山列、新康山 - 八通關越嶺道	十峻／10
48	桃山	3325	三等 6327	雪山山脈	武陵四秀	
49	丹大山	3325	森林三角點	中央山脈南段	丹大山列	
50	佳陽山	3314	二等 1462（已崩落佚失）	雪山山脈	大劍山稜脈	
51	火石山	3310	三等 6613	雪山山脈	大雪山稜脈	
52	池有山	3303	三等 6317	雪山山脈	武陵四秀	
53	伊澤山	3297	三等 6251	雪山山脈	大霸群峰	
54	卑南主山	3295	一等三角點	中央山脈南段	南一段	十崇／08
55	干卓萬山	3284	二等 1460	中央山脈北段	干卓萬群峰	
56	太魯閣大山	3283	二等 1463	中央山脈北段	太魯閣山列	十崇／09
57	轆轆山	3279	三等 7530	中央山脈南段	南二段	
58	喀西帕南山	3276	百廿岳基點	中央山脈南段	馬博拉斯橫斷	
59	內嶺爾山	3275	無基點	中央山脈南段	丹大山列	十崇／10
60	鈴鳴山	3272	三等 6373	中央山脈北段	北二段	
61	郡大山	3265	二等 1694	玉山山脈	郡大山列	
62	能高山	3262	三等 5957	中央山脈北段	能高安東軍	
63	萬東山西峰	3258	三等 5966	中央山脈北段	干卓萬群峰	
64	劍山	3253	無基點	雪山山脈	大劍山稜脈	
65	屏風山	3250	三等 6378	中央山脈北段	奇萊連峰	
66	小關山	3249	二等 1668	中央山脈南段	南一段	
67	義西請馬至山	3245	百廿岳基點	中央山脈南段	丹大山列	
68	牧山	3241	三等 5969	中央山脈北段	干卓萬群峰	
69	玉山前峰	3239	三等內補 359	玉山山脈	玉山群峰	
70	石門山	3237	三等 6383	中央山脈北段	合歡群峰	
71	塔關山	3222	三等 7535	中央山脈南段	南橫三山	
72	馬比杉山	3211	三等 6336	中央山脈北段	北一段	
73	達芬尖山	3208	百廿岳基點	中央山脈南段	南二段	三尖／03

排序	山名	高度	基點	所屬山脈	登山路線	山容分類／排行
74	雪山東峰	3201	三等 6304	雪山山脈	雪山東峰稜脈	
75	無雙山	3185	森林三角點	中央山脈南段	東郡山彙	
76	南華山	3184	三等 5942	中央山脈北段	奇萊連峰、能高越嶺西段	
77	關山嶺山	3176	二等 1683	中央山脈南段	南橫三山	
78	海諾南山	3175	三等 7217	中央山脈南段	南一段	
79	中雪山	3173	三等 6611	雪山山脈	大雪山稜脈	
80	閂山	3168	二等 1467	中央山脈北段	北二段	
81	甘薯峰	3158	三等 6362	中央山脈北段	北二段	
82	西合歡山	3145	三等 6390	中央山脈北段	合歡群峰、西合歡山 - 華崗	
83	審馬陣山	3141	三等 6325	中央山脈北段	北一段	
84	喀拉業山	3133	二等 1549	雪山山脈	武陵四秀	
85	庫哈諾辛山	3115	三等 7534	中央山脈南段	南橫三山、南一段	
86	加利山	3112	三等 6619	雪山山脈	大霸群峰	
87	白石山	3110	三等 5955	中央山脈北段	能高安東軍	
88	磐石山	3106	三等 5986	中央山脈北段	太魯閣山列	
89	帕托魯山	3101	三等 5985	中央山脈北段	太魯閣山列	
90	北大武山	3092	一等三角點	中央山脈南段	大武地壘	五岳／05
91	塔芬山	3090	二等 1679、森林三角點	中央山脈南段	南二段	
92	西巒大山	3081	森林三角點	玉山山脈	郡大山列	
93	立霧主山	3070	三等 5981	中央山脈北段	太魯閣山列	
94	安東軍山	3068	一等三角點	中央山脈北段	能高安東軍	
95	光頭山	3060	三等 5956	中央山脈北段	能高安東軍	
96	羊頭山	3035	三等 6354	中央山脈北段	北二段、畢祿 - 羊頭縱走	
97	布拉克桑山	3025	森林三角點	中央山脈南段	新康山列	
98	盆駒山	3022	二等 1693	中央山脈南段	馬博拉斯橫斷	
99	六順山	2999	森林三角點	中央山脈南段	丹大山列	
100	鹿山	2981	三等 7542	玉山山脈	玉山群峰	

※ 本表標高採用經建版，排序也依照該版標高，以符合現況。

什麼是「三角點」

三角點指的是透過三角測量技術進行土地丈量而埋設的基點，為了觀測上的方便，埋設的地點通常選擇視野良好之處，例如山峰上，但不一定是該山最高點。

三角點分為一等、二等、三等和四等四級，一般來說，一、二等三角點用於大地測量（標定方位和座標），因此對應的三角形平均邊長較大，約為數公里至數十公里；三、四等三角點用於測量地形，平均邊長為數百公尺至數公里。

由於早期的測量必須仰賴目視儀器，因此大多數的三角點埋設處，都具有視野遼闊的特點，恰好與山岳旅行中登高望遠的期望相符，因此尋覓三角點，和三角點合影，是許多山岳旅行者登頂時不忘的儀式之一。

目前拜科技進步所賜，大多數測量已改用衛星定位方式，因此新增設的基點多為衛星控制點。此外，不同的單位也會根據自己的需求進行土地測量，譬如目前在山上常見的森林三角點，就是日治時代的農商局所設置。

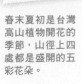
石門山上的三等三角點，這是由南邊往北拍攝，三角點基石設置時，基石四個面會與東南西北四個方向搭配，三角點等級寫在南面，北面寫編號（二、三等才寫），頂上有一十字線也指向四方。

春末夏初是台灣高山植物開花的季節，山徑上四處都是盛開的五彩花朵。

台灣高山之美

地處亞熱帶季風區的台灣高山，有其獨特之美，如果你站在中央山脈中心地帶，例如合歡山主峰頂，放眼望去，但見群山綿延直到天際，層層疊疊盡是數千公尺的高峰。

如果你有機會近身親炙其美，會發現每一座山都有她自己的容顏，有的山容雄偉，有的峻秀，有的奇險，有的被森林簇擁，有的則是巨岩聳天而立。而在登高的過程中，身周的植被更是隨著高度的上升不斷轉變，春天和夏天處處是盛開的野花，秋天滿山金黃，冬天則是白雪蓋上山頭。而這一切，唯有親自造訪，才能體會堂堂大山之美。

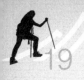
About Hiker

人物：邱以媗
工作：空服員
大山資歷：5 年
攀登型態：
與朋友一起上山
新手建議：
借用裝備，一定要先確認是否合用，
登山鞋和保溫瓶非常重要。

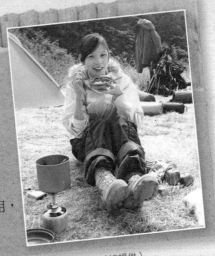

（本文照片由邱以媗提供）

百岳人物

空姐以媗的百岳初體驗

「上雪山前，我完全不知道山上長什麼樣子，以為就是一般的健行，只要人去了就行，哪有什麼不可以呢！」

■ 高山上的個人澡堂

第一次上山，平常沒有固定運動習慣，只是偶爾游泳，也玩過幾次衝浪的以媗，在男友的細心照顧之下，沒有遇到太大的困難。「在山上，我能吃、能睡，只要給我充裕的時間，不要急著趕路，就可以慢慢走上山頂。可能是運動量很大吧，還常常覺得肚子餓。反而是幫我張羅裝備、研究行程的男友，每次上山都會有高山反應，一開始他百思不解，後來他利用機會在飛機上量了氣壓，發現機艙內的艙壓比平地低，大約等於海拔兩千公尺，我這才知道自己每次上班，就等於攀登一座海拔兩千公尺的高山，難怪我的高度適應遠比他好。為了預防萬一，我們還帶了氧氣瓶，結果是我的專用嚮導自己需要用！」以媗回憶起這件趣事，不禁大笑。

五年前在男友的邀約下，首次去登大山的以媗，是一位勇於嘗試新鮮事物的年輕空服員，雖然沒爬過大山，但是有人願意負責張羅上山需要的一切裝備，於是愉快答應。她回憶起當初問的問題，大笑著說：「我問說山上可以洗澡嗎？結果他說不行，以為這會是非常狼狽的行程！」

於是以媗在熱愛戶外活動的男友帶領下，有了第一回的三天兩夜雪山初體驗。當時身上穿的鞋子、外套、帽子，身上背的背包，晚上用的頭燈都是借來的，只有貼身的底層排汗和中層保暖衣，因為常飛國外開始玩滑雪，所以早已自行購買，不過該買什麼樣的衣服，還是來自男友的建議，基本上就是依循著多層次穿著的概念。

至於無法洗澡的問題，後來是燒一鍋

1.男友既是以媗的裝備後援隊，也是義務高山嚮導。
2.再上雪山，遇見這幾年難得一見的大雪，一路走來倍覺艱辛。
3.山的美麗，吸引了以媗一而再的走向她。

熱水，用擦澡來解決，以媗認為這是她的底線：「山上的確不方便，但是在雪山的三六九山莊，我們就借用管理員室，有一回去南華山，在天池山莊的廣場搭帳篷，就在帳棚裡面擦澡。擦完身體，整個人會覺的輕鬆不少，我想這也是我對山上的環境適應良好的原因之一吧。」

■ 長路漫漫南華山

上了雪山之後，接下來又在男友的邀約下去了南華山。這回一樣是初冬上山，不過因為起點較低，天候也溫暖許多，所以她自己採購的幾項新裝備，如遮陽帽和防風雨外套分別派上用場。

「但是很不幸的，這回我穿了一雙非登山鞋的長靴子，結果一路上非常痛苦，甚至腳跟都磨破了皮，這下才知道登山鞋的重要性，所以下山趕快買新鞋。」

比起第一次的雪山，平常不太運動的以媗，對於路徑較長，但是坡度平緩的南華山，顯然適應的更好，但是南華山的山路，走起來沒有太特別感覺，不像雪山這樣的山路，我看到哭坡，真的就很想

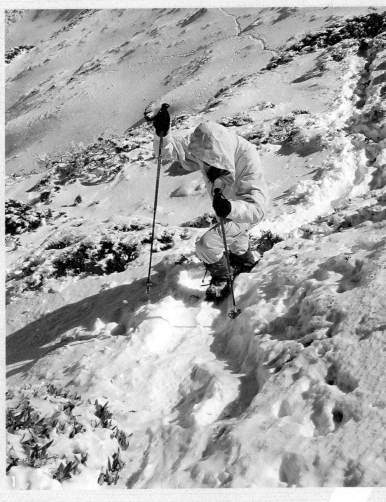

1. 在距離雪山主峰頂不到100
 公尺的陡坡上，遇到深厚
 的積雪，不禁讓以嫙登頂
 的心志開始動搖。
2. 結束了南華山的兩天山岳
 旅行，開始打包準備下山。
3. 和男友兩人平常就以蔬食
 為主，到了山上也不例外，
 容易炊煮的香積麵和香積
 飯，是他們多次嘗試後認
 為最划算的選擇。
4. 在積雪的黑森林中發現雪
 期少見的動物排遺。

雪期再上雪山

今年因為雪況太好，考量到以嫙的能
力，年初和男友兩人的山岳旅行，就從
原本計畫中的武陵四秀，改成安全性較
高、難度較低的雪山主東線。雖然整個
登山計畫、資料蒐集，甚至大多數的裝
備都是由男友負責，但是每回上山，以
嫙還是得負責自己個人裝備的背負。以

房練過體能呢！」

次，而且這次為了上雪山，我還到健身
也許他就會幫我安排到下次，或是下下
男友幫我安排規畫，因為他知道我的
能力適合爬哪些山，所以通常我也不用
特別去想要去哪裡。現在沒辦法去的，
常漂亮。不過我的山岳旅行，其實都是
萊，那邊的風景從照片中看起來真的非
上去旅行，她說：「我曾經好想去奇
嫙，每次看到漂亮的山景照片，她還是
會忍不住想著，是不是下回就到那座山
然而山頂的美麗風景，依然吸引著以

膝蓋附近很痠，使不上力。」
難過，倒不是因為喘不過氣，而是覺的
哭，接近主峰山頂的時候，也會走得很

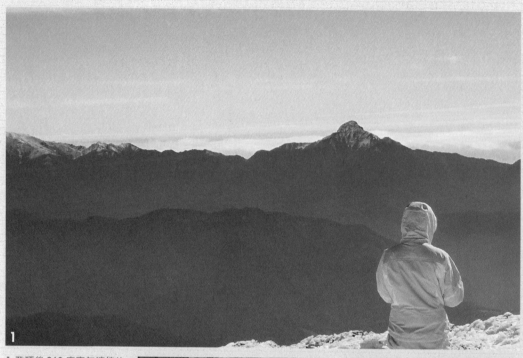

1. 登頂後360度毫無遮掩的風景，是吸引她一再上山的主要誘因。
2. 到了山頂上，少不得要自拍一番。
3. 第一次上雪山時毫無大山經驗，一切還懵懵懂懂。

最近這次雪山冬攀為例，她自己背負一個五十公升的背包，裡面包含睡袋、睡墊、晚上的保暖衣物、自己的行動糧、行動水，以及雪地行走用的冰爪，以及盥洗包。談到盥洗包，以嬪不禁嬌嗔：「對女生來說，有些東西是很必要的，基本的有牙膏、牙刷、洗面乳，還有就是防曬油和護膚的乳液，環境雖然艱困，但是個人的門面還是要顧一下。」

背了這些東西，這回再上雪山，以嬪的背包總重超過十公斤，對於一個剛入門跟著朋友爬山的女生來說，已經不算太輕，但是透過背包良好的背負系統，再加上適時調整腰帶或是肩帶、轉移重心，負重的不適感大為減輕。因此以嬪說：「我覺得裝備真的挺重要，除了功能要適當，還要自己去熟悉使用，例如登山杖，第一次用，感覺這兩根桿子好多餘，習慣之後，才發現它們真的超重要，要不然這回在厚重的積雪中，還真不知道該怎麼爬上雪山主峰呢！」

（照片提供：郭國津）

Chapter 2
高山練習曲

Step
1
從了解台灣高山開始

■ 高度三〇〇〇公尺的環境

林文安當初選擇百岳，第一個門檻就是山頂的高度，他以三千公尺作為選擇的基準，因此不管起登的登山口高度為何，例如位於武陵農場的雪山登山口為二一六〇公尺，位於塔塔加的玉山登山口為二五〇〇公尺，只要踏過登山口起

登，你就會隨著山徑步步高升，最後登上頂峰，然後再回到登山口，在整個旅行過程中，大約有七、八成的時間都會在三千公尺附近的高度活動。

隨著高度上升，周圍環境逐漸展現出和低海拔不同之處，尤其是氣候和自然景觀的差異最大。氣候的改變，主要來自高度增高，空氣因此變得稀薄，氣壓和溫度都因此下降，前者直接對身體運作造成影響，嚴重者會發生高山症，後者則必須仰賴衣物與之抗衡。

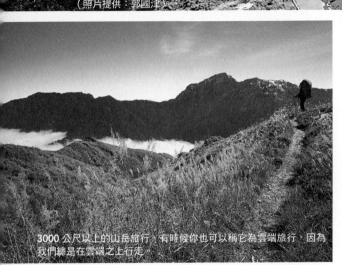

3000 公尺以上的山岳旅行，有時候你也可以稱它為雲端旅行，因為我們總是在雲端之上行走。

高山上的環境，例如地形、地質、植物分布等元素，除非遇到特殊事件，例如九二一大地震，否則變化的週期非常漫長，通常需要千萬年才會演變成今天我們所見的面貌。但是天氣幾乎永遠處於變動狀態，可以說是我們在山上面臨的最大變數，它決定了我們何時適合上山，該帶怎樣的裝備上山，甚至是否上山的關鍵，所以要了解台灣的高山，首

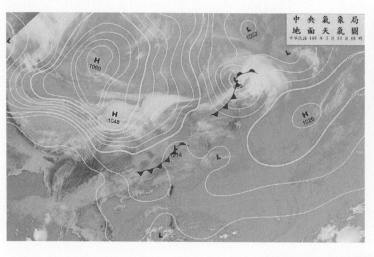

典型的冬季地面天氣預測圖，從北極和西伯利亞發源的高氣壓中心已經南移到大陸西北一帶，從密集的等壓線可以判斷應該屬於相當強大的冷氣團，而位於高氣壓前緣的冷鋒正要出海通過台灣上方，這將會造成大幅降溫，如果水氣充沛還會帶來雨雪。（圖片來源：中央氣象局網站）

要就是了解台灣的氣候。

■ 台灣的氣候

位於大陸和海洋交會處的台灣，北半部屬於副熱帶季風型氣候，南半部則是熱帶季風型氣候。所謂的季風型氣候，指的是該地區風向主要受季節交替所影響。以台灣為例，冬天是來自亞洲大陸中心的東北季風，夏天是來自海洋的西南季風，春秋兩季則是兩股勢力交替消長的過渡期。你可以將季風的形成想像成大陸與海洋兩股勢力的拔河，大範圍的氣候變化，基本上遵循著冷空氣往熱空氣方向流動的大原則，而空氣流動時攜帶的方向，影響了氣溫，空氣流動時攜帶的水氣多寡，則影響了降水。

季風的強弱興替形塑台灣最基本的氣候型態，地形的變化進一步影響局部地區的氣候樣貌。台灣的地形呈現南北狹長狀，高山集中在島嶼的中央，季風受此影響甚大，例如冬天東北季風南下，受到中央山脈阻攔，雨雪通常到中部即止，夏天會帶來大雨的西南氣流，大體上也是到中部就大幅減弱。而五、

六月間的梅雨和好發於六至九月間的颱風，影響的範圍則多半涵蓋全島。這些都是台灣最容易查覺的大區域天氣現象。

■ 高山氣候

高山最明顯的氣候現象是長年低溫，以位於玉山北峰的氣象觀測站資料為例，近三十年來的平均值，最熱的七、八月，月均溫都不到攝氏八度，而最冷的一、二月，月均溫都在零度以下。冬季天氣冷，大家都會認為山上冷是理所當然，因為平地相對也冷，但是在平地氣溫高達三十度的狀況下，同一個時間的高山上，可能還是十度或是五度以下的低溫。

高山氣溫低於平地，主要是因為空氣往上升，密度就會隨著高度遞減，體積變膨鬆，溫度就隨著下降。在自然環境中，溫度對應高度產生的變化率，會因為不同高度空氣的溫度、水氣的含量產生變化，以每上升一百公尺來看，潮濕空氣大約降溫攝氏〇‧六五度。以海拔不到六公尺的台北氣象站對比海拔

三八四五公尺的玉山氣象站，兩者高度差距約為三千八百公尺，依照降溫比例計算，兩地溫差應該在二十四‧七度，而根據氣象局近三十年的統計資料，兩地月均溫差距約為十九度，如果抽樣來看，有時白天兩地溫差又會高達三十度，而這些差異主要來自高山上複雜多變的地形。

處，但是在高山上卻是一體的兩面，當這些凝結的水氣高於或是低於我們的位置，就可以視之為雲，而當我們走進它們所在的位置，就可以視之為霧。飽含水氣的霧，因為濕涼，會讓人覺得更冷，也影響視線，進而對方向的判斷也造成影響。

冬天容易下雪，夏天容易下熱雷雨，這兩者也是高山上易見的天氣現象。前者雖然平添美麗的北國氣氛，但是對行進會造成極大的影響；後者常常伴隨冰雹、雷擊，也是高山行進的大敵。

多風和多霧，也是高山氣候的特色之一。由於高山地型變化劇烈，地面接受太陽輻射不均勻，空氣流動頻繁，所以多風，再加上對空氣流動的阻力因素較少，所以風大而多。霧和雲都是空氣中水氣凝結而成，雖然在學理上有不同之

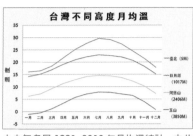

中央氣象局 1981~2010 年月均溫統計，由此資料可見，高度越高，月均溫越低，玉山更是全年都在 10 度以下。

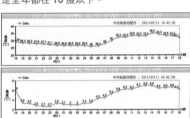

台北市與玉山 24 小時溫度記錄抽樣對照表，由表中可見，在台北市最熱的午後兩點，和玉山上的溫度相差接近 30 度。

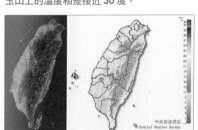

利用中央氣象局的溫度分布圖對照台灣地形空照圖，可以發現溫度較低的區域剛好符合台灣幾座主要山脈所在的位置。

空氣稀薄低壓低氧

玉山頂上的氣壓大約是平地的百分之六十，可以視作大多數台灣高山山頂的參考值，而海拔二千四百公尺的阿里山，氣壓大約是平地的百分之七十五，可以視作大多數登山口的參考值。氣壓低含氧量自然也降低，因此整個山岳旅行的過程，可以說都是處於低壓、低氧的環境中。低氧對人體的影響，非常顯而易見，例如當我們在山徑行進間，心跳會比在山下快，因為高山空氣氧含量較低，心臟必須用較高的頻率工作才能讓血液輸送足夠的氧氣到各個器官。而當我們處於低氧覺得疲倦、精神不濟，甚至頭痛。上述這些狀況都需要時間來適應，如果無法適應，就會變成高山症，唯有降低高度，提高氧氣的攝取量，才能解決問題。

季節特色

台灣氣候的季節特色，有許多種分法，除了傳統的四季之外，還可以從地區特性加入五、六月的梅雨季和七、八月的颱風季。如果看的是雨量，還可以分為乾季和濕季，當然這依然有區域性，例如南部高山的冬天就屬於乾季，

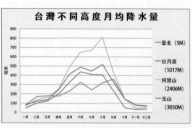

台灣不同高度月均降水量

台北 (5M)
日月潭 (1017M)
阿里山 (2406M)
玉山 (3850M)

中央氣象局 1981~2010 年月均雨量統計，由此表可見，入秋之後台灣轉為乾季，此時上山，好處是乾爽，缺點是容易缺水。

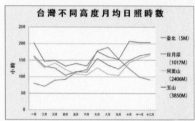

台灣不同高度月均日照時數

台北 (5M)
日月潭 (1017M)
阿里山 (2406M)
玉山 (3850M)

中央氣象局 1981~2010 年月均日照時數雨量，由此表可見，除了位於北台灣的台北因為受到東北季風影響，日照減少，其餘中南部山地冬天的日照時數，遠多於春天的梅雨季節。

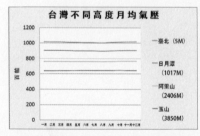

台灣不同高度月均氣壓

台北 (5M)
日月潭 (1017M)
阿里山 (2406M)
玉山 (3850M)

中央氣象局 1981~2010 年月均氣壓統計，由此表可見，隨著高度上升，氣壓持續下降，台灣高山上的氣壓只有平地六、七成。

同一個時間的北部高山，卻是濕季。接下來，我們還是就一般四季的分法，來看看高山的四季分別是怎樣的天候。

縮小，變成迎風的中央山脈西側遠大於東側。春天的高山上，顏色逐漸由黃轉綠，部分花期較早的植物也紛紛開花報春。

・春季

包含三、四、五月，但是三、四月往往還在春寒料峭之時，尤其是三、四月，高山上的背陽處往往還有殘留的積雪，通常五月開始天候才會逐漸轉暖，但是這時剛好遇上東北季風和西南季風在台灣上空拔河的梅雨季節。所以整個春季的天候，大體上仍然偏向不穩定、多雨雪的狀態，降雨在三、四月以北部為主，進入梅雨季節之後，南北差異又是好天氣，周而復始。僅有的例外是

・夏季

包含六、七、八月，不過若是以颱風發生的頻率和氣溫高低來看，九月前半也應該列入夏天的範圍。一般以梅雨結束，作為夏天氣候型態的開始，在高山上具體的天候，通常是每天上午大晴天，中午之後開始起霧，等雨過天青後，晚上又是

颱風過境和強烈的西南氣流，兩者都會造成風雨交加的惡劣天候。夏天在高山上，只要在陽光下，體感溫度相對高，許多人甚至可以穿著短袖，但是一到遮蔭處，或是遇到陰天、起霧、下雨，溫度會立刻下降，到了晚上氣溫也多在十度，甚至五度以下，這是缺乏經驗的山岳旅行者最容易輕忽的溫度特性。而颱風和西南氣流帶來的強風豪雨，有可能會讓山徑流失，地型產生變化，是非常大的威脅，絕對不可輕忽。

・秋季

包含九、十、十一月，是高山上氣候

夏天是高山上最青翠，最有生命力的季節，每天午後的陣雨，讓多數屬於看天池的高山湖泊也蓄滿了水。（照片提供：郭國津）

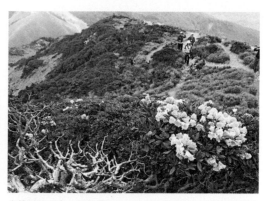

海拔較低的高山杜鵑通常在四、五月間開花，但是這時不是春雨綿綿，就是多雲霧。

台灣雪期最長的雪山，在豐雪時期，積雪最深處往往超過1公尺，此時滿山遍野都是一片銀白世界。

到了秋末隨著夜間氣溫快速下降，雨量也減少，高山箭竹逐漸轉成黃色，映著朝陽只見滿山一片金黃。（照片提供：郭國津）

．冬季

包含十二、一、二月，因為東北季風和地形影響，高山上和平地一樣維持著北濕南乾的景象，如果受到水氣豐沛的強烈大陸冷氣團影響，中部以上的高山就非常容易下雪，在雪山和南湖一帶，積雪常常可以超過一公尺，而且雪期甚長。玉山氣象站在冬天，經常可以記錄到低於零下十度的氣溫，所以在這個季節上山，充分保暖的衣著是基本要件，晚上睡覺用的睡袋也必須夠暖，如果要進入雪地，還會需要基本的雪攀裝備，

最穩定的季節，除了東北部因東北季風的緣故，雨量稍多，其他地方隨著緯度往南，雨量越少，以台北和玉山相比較，九月正是兩者月平均日照天數的轉折處，台北開始進入雨季，玉山則逐漸轉為乾季。從十月開始，山上的氣溫逐漸下降，夜晚可能都在零度邊緣徘徊，到了十一月地面結霜的情況就很常見，所以保暖裝備從秋天開始就必須特別注意。原本在夏季一片青翠的高山草原，到了秋季逐漸轉黃，各種變葉木也在這個季節換裝，展現出繁多的色彩。

以及較為豐富的山岳旅行經驗，才能確保安全。

■ 風寒效應

所謂風寒效應（Wind-Chill Effect）是指人在同樣氣溫（溫度計的測量值）、不同風速環境下，身體感受的溫度會有所不同。從一般生活經驗中，我們知道風越大感覺越冷，這是因為人體對溫度的感受，其實是感受皮膚表面的溫度，一旦皮膚表面的那層溫暖薄空氣被吹走，人體就必須透過皮膚表面對體表的空氣加熱，如果風將皮膚表面熱量帶走的速度大於人體的加熱能力，那麼皮膚和人體的溫度就會持續下降。

冬季嚴寒的美國和加拿大，曾經委請專家對風寒效應進行研究，並且做出計算公式，如果依照該公式，並且對應玉山一月分平均風速每秒七公尺，在攝氏十度時，則是零下七度，溫度越低，風寒效應越強。此外，加拿大官方進行研究時，也加入了潮濕狀態的測試，他們在測試過程中對受測者定時噴水，最後證實，受潮後風寒效應更強，在同樣的溫度下，潮濕的人體比乾燥的人體，體感溫度會再低五至十度。

上述的狀況，我們在酷夏會非常歡迎，然而一旦在低溫的高山上遇上強風，風寒效應的影響會非常強烈，如果身體得不到適當保護，有可能會造成局部凍傷或是身體失溫。台灣的高山上，只要是裸露無遮蔽的稜線，在冬天或是西南氣流旺盛時，常常吹著五、六級的強風，對於風寒效應不可不慎。

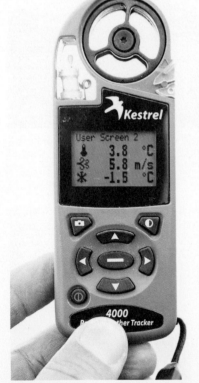

拜科技發達之賜，也可以利用隨身型的氣象儀來偵測風寒效應，以圖為例，氣溫是 3.8 度，風速每秒 5.8 公尺，風寒效應下的體感溫度為零下 1.5 度。

	Air Temperature (Celsius)		
Wind Speed (km/hr)	0 to -10 Low　-10 to -25 Moderate　-25 to -45 Cold	-45 to -69 Extreme	-60 Plus very Extreme

風寒指數對照表，綠色部分表示還在安全臨界範圍內，土色表示逐漸危險，藍色之後都屬於極度危險等級。然而如果以台灣環境來看，遇到綠色的環境下就應該留意保暖，以免失溫。

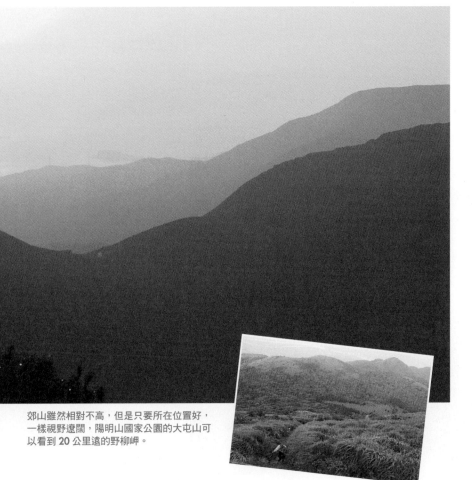

郊山雖然相對不高，但是只要所在位置好，一樣視野遼闊，陽明山國家公園的大屯山可以看到 20 公里遠的野柳岬。

了解山也了解自己

入門級的百岳高山，例如合歡群峰、玉山、雪山、南華山等，甚至難一點的南湖大山等，都因為步道規畫相對完善，山屋數量也大幅增加，往往被資深的山友稱為郊山化的百岳，意思指的就是它們的挑戰性已經大幅降低，對一般大眾而言，只要準備充分都能順利走完全程。

在公路不斷往高山上開通的現在，比起當初林文安等前輩進行百岳路線探勘和評選的時代，台灣山岳旅行的難度的確降低不少。然而，儘管步道系統漸趨完善，高山旅行依然得面對大自然的各種挑戰，譬如高海拔低氧、低溫，路面高低落差大又崎嶇難行，甚至崩落的斷崖等環境，如果再加上天氣的變因，對於一般不曾上山，平日又欠缺運動的上班族而言，還是一個大考驗。

那麼，怎樣才知道，自己是不是有能力適應大自然的環境，順利完成一趟高

不要以為郊山的海拔不高，就容易爬，以苗栗知名的賞楓名山馬拉邦山為例，標高 1407 公尺，接近郊山的上限，但是走起來可不輕鬆。

陽明山國家公園的步道資料還算詳盡，海拔變化與路程所需時間都有清楚標明。（圖片取材自陽明山國家公園網站）

國家公園內的郊山步道，路徑非常明顯，不易迷失，但是仍應藉此學習如何辨認方位。

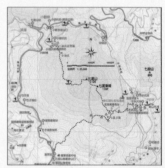

這張七星山的步道圖，資料相當豐富，周邊道路、設施非常清楚，難得的是還畫上了等高線。（圖片取材自陽明山國家公園網站）

山健行之旅？又或者自己是不是能夠對山徑旅行和都市生活之間的巨大差異甘之如飴呢？這些問題其實不難，但是沒有人可以幫你回答，而必須自己透過實踐來找出答案。方法就是先去爬一座相對簡單的山，透過這樣的環境模擬以及考驗，一方面體驗山實際的樣貌，另一方面也進一步了解自己，到底適不適合這樣的旅行方式。

■ 以郊山自我考驗

台灣最好的山岳旅行實驗室，其實是公路直接到登山口的合歡山各個山頭，但是對大多數的人來說，路程遙遠，而且還是帶有一定程度的風險。退而求其次，都市周遭的郊山相對更容易親近，真要臨時撤退也容易許多，所以建議先從郊山開始屬於你自己的山岳旅行實驗。

什麼是郊山？如果你完全不爬山，恐怕還會先問這個問題。顧名思義，郊山指的就是城市郊區的山。以大台北為例，陽明山國家公園裡面各大小山頭，就是郊山。台灣的岳界，一般將山

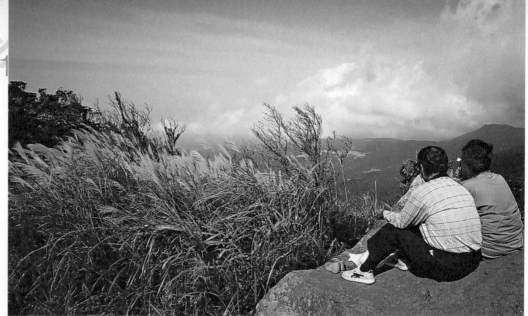

好天氣上山是一大享受，但是少掉一些向大自然學習的機會。

在山間行走，海拔的變化比路程的遠近更為重要。

上山難還是下山難，只有上了山才知道。

分成三個等級：郊山、中級山、高山。區分的標準其實不是很明確，根據官方說法（行政院體委會全民運動處）是以山頂高度一千五百公尺和三千公尺作為界線：山頂高度低於一千五百公尺，所在位置距離城市不算太遠，登山口容易抵達的稱為郊山；山頂高度介於一千五百到三千之間，稱為中級山；三千公尺以上稱為高山。由於郊山是個容易溝通的名詞，許多高度超過一千五百公尺的中級山，因為登山口容易抵達，登者眾多，也常常被列入郊山之列，例如北部知名的北插天山就是一例。

・郊山實驗室

什麼樣的郊山，適合作為衡量自己的考驗標準呢？基本的要件大概如下：

1. 登山口與山頂兩者高度有一定的落差，如果能超過三百公尺，測試效果較佳。

2. 坡度不要太緩，以位於陽明山國家公園內的七星山為例，如果從苗圃登山口起登，以主峰為目標行走，前者標高五三六公尺，後者一一二〇公尺，兩者

背負一定的重量上山，你可以更容易理解山岳旅行的實況。

郊山小旅行，帶上咖啡、點心，
在山上野餐，別有一番滋味。
（照片提供：吳彥人）

落差五八四公尺，里程數是三‧四八公里，那麼它的坡度就是一六‧七％（以落差為分子，里程為分母）。這樣的坡度已經略具有挑戰性。

3.路程不要太短，來回里程數最好能超過三至四公里，或者更遠些，視坡度緩陡而定，需要時間能在三至四小時之間，或者更長，較能體會高山旅行的滋味。

4.背負適當的重量，例如當日的午餐、飲水、植物圖鑑、小型望遠鏡，備用衣物等，有了負重，行走的感覺會完全不同。

試著在不同天候前往同一條步道。如果在雲淡風輕的好天氣來趟郊山小旅行當然很愉快，但是多數的山岳旅行需要的時間至少兩天，有可能遇見各種天候的轉變，你可以先在郊山體驗惡劣天氣中的大自然，看看自己是不是能夠接受這種考驗。

如果能在上述的條件下，先到郊山進行實驗旅行，那麼你對大自然、對山的樣貌，就會有進一步的了解，而這樣的

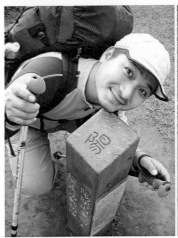

陽明山的郊山容易嗎？有興趣可以試看看陽明山東西大縱走路線，許多資深山友也得走上整整一天。

經驗，是再多的閱讀，或是他人口授傳承無法取代的。如果背負五到十公斤的重量，在冬天的郊山上遇到風雨，擬真度就更高了。在那樣的條件下走一趟，你就可以理解，上山不易，但是下山更難。

更重要的是，也可以藉此理解，你自己在心理上喜不喜歡這種大量流汗的旅行方式，更能夠測試當下的自己在生理上是否能夠負重爬高，而依然怡然自得。很多人不實際去爬山，不知道自己的身體狀況，尤其是下半身的肌肉強度和膝蓋的健康狀況，這兩者尤為關鍵。

除此之外，藉由這樣的實驗旅行，你可以開始認識屬於大自然的山，也認識屬於人的步道系統，學著去看這兩者如何交會，如何在一片荒野中，理出秩序，讓你得以輕鬆的在山間旅行。

在多山的台灣，郊山幾乎隨處可得，例如大台北、大台中都是郊山環繞的盆地，各縣市中沒有山的，應該只有外島澎湖。各地郊山的資料，不論在網路上或是書店中，都可以很容易取得。但是請謹記，這是你上高山之前的第一堂實

驗課，想要有所收穫，課前就必須下些工夫：請先從山頂標高、高度落差、來回里程、所需時間等這些山的基本元素進行了解，而這一切就和所有的計畫型旅行沒有兩樣，只是從登山口走上山頂，靠的是自己的雙腿，而不是捷運或巴士。

郊山實驗，除了讓你了解自己，也可以趁機觀察其他的山岳旅人，看看他們如何和山應對，如何穿著，如何行走，甚至如何吃食。即便距離自家十分鐘之外的一座小山，當你走入其中，那就是另外一個必須毫無遮掩直接面對大自然的世界，有芬芳與美麗，但是也有潛在的危險。幸好，它就是離家近，要躲回我們習慣的世界，比起大山容易許多。

選日不如選山，準備好了，就先為自己上第一堂山岳旅行的實驗課吧！

小菜家族的幸福百岳進行曲

About Hiker

人物：小菜家族
工作：夫妻一起經營幼教事業
大山資歷：1年，2010年開始攀登
攀登型態：全家參與，自導式為主
新手建議：帶小朋友時間安排要寬鬆，必要時可以用遊戲分散注意力

（本文照片由小菜家族提供）

「當初受到露營的好友邀約去爬山，我就想如果要去，一定是全家一起參與，我可不願意自己夫妻兩人爬上山，卻把兩個寶貝留在家！」十年前為了安胎而轉行，從忙碌的金融業轉型成為幼教事業經營者的媽媽瓜瓜如是說。

「小菜家族」是以大女兒的小名作為全家露營稱謂的四人組，成員包含爸爸清粥、媽媽瓜瓜、女兒小菜以及兒子蛋蛋。原本與戶外無緣的一家人，為了讓家中兩個寶貝擁有最棒的童年，爸爸清粥和媽媽瓜瓜開始帶著全家去露營。

■ 從露營開始戶外生活

一開始沒有實務經驗，因此入手的裝備大體上以經濟簡便為原則，但是歷經幾次大自然的考驗，沒多久就換上了日本露營大廠 Snow Peak 的全套裝備。「第一次我們在墾丁露營，打算吃個火鍋大餐，沒想到一場始料未及的大雨，讓我們只能躲在帳篷中，看著大雨不斷打進火鍋中，甚至被一旁的露營朋友笑說，火鍋怎麼越吃越大鍋！」爸爸清粥談起露營的初體驗不禁苦笑：「又有一次在清境遇到連續大雨三天，快速帳裡面開始滴水，又濕又冷，回去就全面換裝備！」

而在露營裝備的升級選購過程中，小菜一家人遇見了十分專業的店家，除了對大型的帳篷、桌椅等提出建議，也推薦他們試看看機能服飾，因此在未登大山之前，小菜一家人已經穿著全套的機能衣在全台灣各地的露營區活動。

■ 合歡群峰初體驗

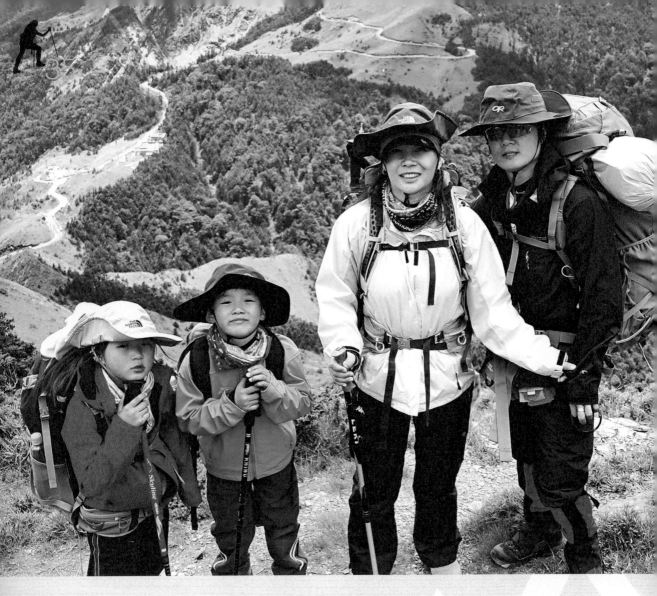

受朋友邀約，決定帶著全家去爬山之後，爸爸清粥和媽媽瓜瓜開始一長串辛苦的資料蒐集和購物過程。原來台灣各地的高山分屬不同的國家公園管轄，不僅申請流程又臭又長，高山環境和步道的資料簡直就像讀天書一般，對於完全沒有實際經驗的他們而言，大多數的資料來解碼。此外，由於台灣帶著小孩一起做戶外活動的家庭不多，適合兒童的專用服飾、鞋襪市場規模小，為了幫兩個寶貝添購裝備，更是費盡心力。

經過一番研究，後來在朋友建議下，小菜一家人決定先以合歡群峰當中的合歡主峰和石門山作為百岳的初體驗。

「我們上合歡主峰的時候，已經是下午，天色暗的很快，風很大，也很冷，大約只有三度，但是按照專業建議所穿的多層次穿著完全奏效，連兩個小孩都沒問題，這讓我們有信心再爬其他的百岳。」

爸爸清粥回憶：「不過當天下山後和朋友說，剛剛去爬了主峰，卻被取笑，那是散步吧。我們自己的感覺的確也是

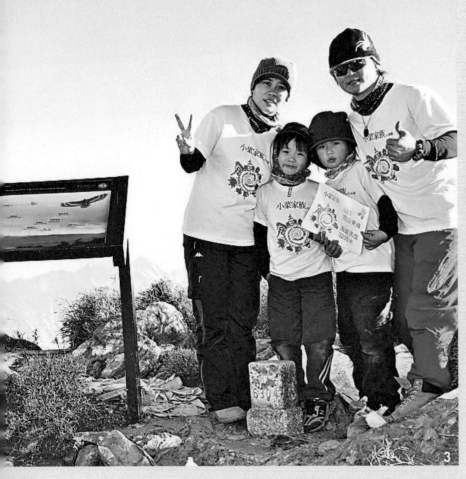

1. 姊姊小菜背著自己的紅色小背包，裡面有自己的保暖衣物和飲水。
2. 弟弟蛋蛋一樣用小背包，背著和姐姐一樣的裝備，另外再加上一台小相機。
3. 在雪山東峰三角點上全家合照，小菜家族的第三顆百岳順利入袋。

如此，隔天的石門山之旅，才讓我們真正體驗到高山步道之美！」。

■ 前進雪山東峰

有了初次的成功經驗，爸爸清粥和媽媽瓜瓜開始規畫稍微進階的雪山行。夫妻兩個人按照專長進行分工，愛買的爸爸負責登山裝備的研究和採買，媽媽則是行程安排及相關手續申請。「在台灣要爬百岳，沒有經驗，真的挺挫折的，申請的流程很複雜，而且我們也不知道需要提早先申請床位，當我知道上雪山主峰得在三六九山莊過夜，雪霸國家公園管理處的網站上早已標示著山屋額滿，所以我們只能安排一日來回的雪山東峰。」媽媽瓜瓜對於台灣的繁複手續其實很無奈。「後來我們實際走到七卡山莊，發現都是空的，很多人因為天氣太冷都取消了行程，心中其實是有些無奈與不平！」

參考了網路上相關的路線資料，媽媽瓜瓜規畫了來回九小時的路程，而說起初次走入大山中的種種體驗，夫妻兩人難掩興奮之情：「原本預計八點到登山

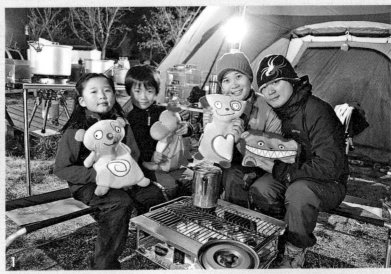

1. 小菜一家人從露營體驗到戶外生活的樂趣，進而開始登大山的活動。
2. 高山的動物對於小朋友有不可言喻的吸引力，這隻色彩斑斕的小鳥，成了鼓舞兩個小朋友走完東峰的動力。
3. 出發較晚，加上兩個小朋友步程較慢，回程時已經天黑，幸好天氣非常好，可以見到滿天星斗，風險大幅降低。
4. 爸爸和媽媽分別背著 45 公升和 35 公升的單日包，行前還特別確認所有裝備、食物沒有遺漏。

口，結果實際九點半才開始上山，一路上很順利都沒問題，一直到大家都說很難走的哭坡，小朋友才有點後繼無力。我們就開始和他們玩遊戲，分散注意力，結果一不小心就走上去了，最後登上東峰是下午三點半。趁著好天氣，我們在山上還吃了簡便的午餐，下山過程中走了一些夜路，最後在晚上七點半回到登山口，一開始走夜路其實還有些緊張呢。」

小菜家的百岳之路，因為行前準備充分，一開始走來就十分順遂，在訪談的過程中，清粥和瓜瓜夫婦兩人，還不斷說著，根據找到的百岳分級表，接下來還想去哪裡哪裡……從種種形於外的熱情，我似乎已經看到將來他們一家四口會在一條條美麗的高山步道上攜手幸福旅行。最後我問在一旁嘰嘰咕咕不停的小菜和蛋蛋：「爬山辛苦嗎？在山上會冷嗎？」兩個小朋友異口同聲的回答：「不冷，口袋裡有暖暖包。但是好辛苦！」那要不要再去？蛋蛋大聲回答：「只要和這次一樣，有小鳥帶路就願意！」

前進
第一座百岳

PART 2

Chapter 3
百岳行程的分級

認識百岳的難與易

百岳的訂定，為台灣的高海拔山岳旅行開啟了新頁，這份名單就像是山岳旅行的終極指南一樣，免去了旅行者自行探勘摸索的辛勞。此外，被後人尊稱為岳界四大天王的林文安等四人，還為芸芸眾山戴上了各式各樣的桂冠，五岳、三尖、一奇、八秀等不一而足，讓百岳群峰除了山的本色，又多了幾分浪漫。

然而，這份名單畢竟不是我們常見的假日旅遊指南，會為景色的精采程度或是交通食宿等特色標上星等，更沒有所謂難度的區分，只依照當年所知的標高，由高而低一一羅列。

■ 高低不是問題

較高的山是不是一定比較困難？那可未必，每一座山峰的難易，除了高度，所經山徑的路況、路程遠近，登山口到山頂的海拔變化，這些其實更為關鍵。

舉例來說，百岳排名第一的玉山，和新版高度排名最後的鹿山，兩者都屬於玉山群峰，但是標高差距接近一千公尺，較高的玉山被歸為大眾路線，而鹿山卻

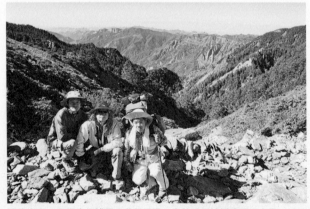

要往鹿山，必須先從排雲山莊經過這一大片碎石坡抵達圓峰山屋，以此為基地，再往鹿山，無比辛苦。（照片提供：何志豪）

幾乎都是以完登百岳為志向的山友才會列入旅行計畫。兩者最主要的差異，就是路程的遠近和路況，前者從登山口到山頂，只需第一天在排雲山莊過夜，隔日即可登頂；而想要登臨鹿山，通常得先到比排雲更遠、更高的圓峰山屋住宿，隔日天未亮即出發，一路上上下下經過無數個山頭，才能抵達這座深埋在群山之中的鹿山，登頂之後的回程，又得一路上下走過來時路，鮮少有人能夠在十小時之內完成圓峰往返鹿山之旅。

上述的例子，在百岳之中屢見不鮮，所以在向第一座百岳邁進之前，先行了解各座山峰的難易程度，是必要的功課，唯有如此，才能避免在你還沒有完全的準備之前，貿然去面對一座超出自己能力範圍的大山。而當我們了解山與山之間相對的難易程度，才能循序漸進，踏著穩健的腳步走向群山，這樣的山岳旅行，才能優游自在，乘興而行，盡興而返。

影響百岳難易的因素

每一座百岳的難易，會受到以下變因的影響：

一、里程數

雖然里程數短，不一定代表難度較低，但是里程數長，難度一定提升。以大霸尖山為例，過去通往登山口的大鹿林道汽車可通行，登山隊伍可以直接搭車抵達拉溪登山口，如今必須從觀霧步行，單程長達二十公里的林道，讓這條旅行路線脫離入門級成為進階級。

二、爬升高度

一般以登山口到山頂之間的高度差作為難易基準，但是有些路線的登山口和

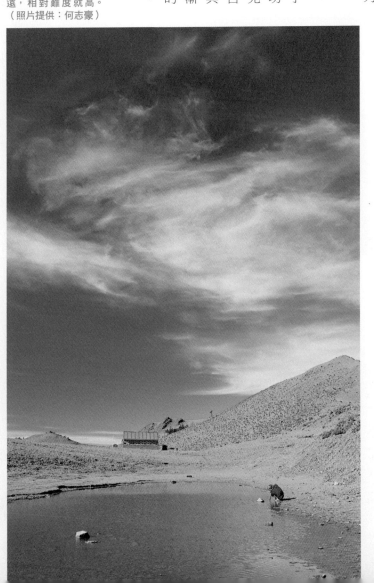

玉山國家公園轄下的大水窟山屋，深藏在中央山脈深處，一般需要二至三天才能抵達，路程遠，相對難度就高。（照片提供：何志豪）

斷崖是讓難度驟升的主因，位於雪霸國家公園的聖稜線，就以速密達斷崖和品田斷崖著稱。（照片提供：Sindy Lee）

雪景在亞熱帶台灣相對難得，下雪之後地景變化，有時候會幻化出無比神奇的景觀，但是也會讓行走的難度增加。

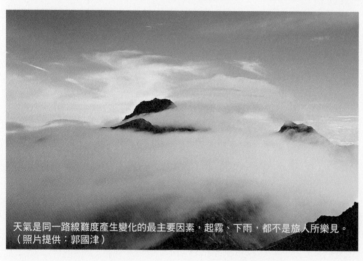

天氣是同一路線難度產生變化的最主要因素，起霧、下雨，都不是旅人所樂見。（照片提供：郭國津）

山頂的高度差異不大，總爬升卻很驚人。

以奇萊北峰為例，登山口和山頂高度差五百公尺，但是來回行程，總爬升高度卻接近三倍，這是因為從登山口出發得先下坡降低約四百公尺，再上坡約九百公尺，回程時整個過程相反，所以往返奇萊北峰，從來不會是輕鬆的行程。

爬升高度和里程，這兩個變因對於難易程度又有關聯性的影響，當爬升高度固定，里程數越短者，坡度就愈陡，難度會增加，反之則難度降低。例如一般歸類為入門路線的南華山，從里程數看，從屯原登山口到第一天的住宿點天池山莊，單程超過十三公里，屬於非常長的山徑，但是上升約九百多公尺，換算為平均坡度比大約是百分之七強，對步行而言，算是好走的緩坡。再以登玉山為例，第二天從海拔三千四的排雲山莊登上主峰頂，高度爬升約五百五十公尺，路程僅有二點四公里，平均坡度接近百分之二十三，這段登頂之路，其實不易。

三、天數

高海拔山岳旅行的天數，和尋常旅行有所不同，除非你就住在山邊，不然一般都會將第一天視為交通日。所以這裡的天數，是從登山口起算，到離開山徑為止。一般來說，天數短相對是輕鬆的，尤其是半天可以完成的，如西峰之外的合歡群峰，就屬於入門等級，適合山岳旅行新鮮人來嘗鮮。接下來難度依

序往上拉高，先是一日行程，再來是兩至三天的週末行程，再往上就是起碼需要四至五天的高山縱走行程。然而，有些山因為坡度陡，儘管只需兩天，卻會在進階等級中，再被貼上難度偏高的標籤。天數拉長的影響，主要來自食物補給會讓背負的重量增加，其次是疲勞的累積，這部分受到高海拔低氣壓、低氧的影響是相當明顯的。

四、路況與地形

台灣不僅地震、颱風天災多，也屬於年輕易於變化的地質環境，因為這些外在因素，讓高山步道的維護更為不易。尤其是九二一大地震之後，台灣地質的穩定度遭到破壞，許多高山步道受其影響而坍塌崩毀，必須另闢新徑。此外每年夏季的颱風如果帶來豪雨，也容易造成地質鬆軟，甚至發生步道塌陷，如果無法修復，也得另闢新徑。這些都會讓難度增加。而常態性存在的斷崖、碎石坡，譬如聖稜線上的品田斷崖、素密達斷崖等，也都是難度增加的因素。還有就是路徑清晰與否，一些較少人拜訪的山徑，往往需要不斷比照地圖、路程資

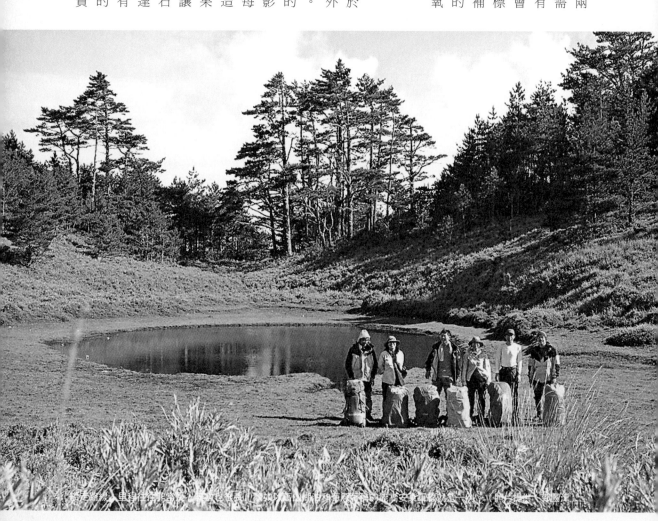

縱走路線入山得往往背負較多，路程也較長，譬如中央山脈北三段等長天數時，這背負重量就是一例。照片提供／鄭國謀

料與路條，以確認路線正確與否，這也會讓難度再往上升。

五、季節與天候

不同的季節有不同的景觀和風貌，對山岳旅行者也有不同的影響。以台灣高山而言，受季節因素影響最大的是在雪季，除了平均溫度更低需要更多保暖衣物之外，積雪與結冰的路況也需要額外的冰雪裝備和技術，這些不僅會讓背負重量增加，也拉高了行進時的風險。另外一個會造成巨大影響的季節因素，是夏天的颱風，強風豪雨會讓行進無比困難，也會造成潮濕與低溫，相較於雪季的不便，颱風是應該完全避免的風險因素。

線，基本上他們期望你繼續走舊路，以保留路徑之外的生態。傳統路線的短期變動，大多是因為天災阻斷，這在地震和豪雨之後特別明顯，一般來說都是以高繞的方式另闢新路，通常這會造成難度的提升。

再從路線的安排來看，假設以登頂雪山主峰為目標，現行可選的路線有五條，選擇熱門的雪東線和選擇漫長的雪山西稜線，難度的差距很大。所以，山岳旅行的路線安排，其實可以跳脫以山峰為主的思維，代之以山徑為主，這樣衡量難易程度才不會失真。

六、路線的選擇與安排

同樣一座山，經由不同的路線到達，難度也會產生變化。在經過幾十年眾多山岳旅行者的行走與經驗的累積，大多數的百岳都已經有固定攀登的路線可循，我們可以將之稱為傳統路線。你可不可以自己另闢蹊徑，走一條自己的路？如果是國家公園範圍內的熱門

七、住宿環境

不管是長天期還是短天期的山岳旅行，住宿環境都會成為影響難度的變因。山屋與帳篷是兩種不同的情趣，前者便利耐候，但是在行程的安排上缺乏彈性，後者自由浪漫，但是舒適度較差，也會增加背負重量，遇到極端的天候，風險更會大幅升高，需要更多的經驗來應對。因此建議，不管是要開始嘗試短天期山岳旅行，還是已經進階往長

住在帳篷中有另外一番樂趣，但是卻得付出行囊重量大增的代價，如果需要每天移動，拆裝帳篷也需要更多的時間。

如果有山屋可住，難度就會降低，除了一般住宿，山屋也常扮演緊急避難的角色。
（照片提供：何志豪）

天期山岳旅行發展，初期還是以山屋型態的路線為優先。

百岳行程的難度雖然受上述幾種變因影響，但是實際上並沒有一個公式可以直接套用來評估哪一座山較難，因為這些變因又會彼此影響。譬如同樣一條路線，一般行程安排成二天，如果改成三天，每天行進的距離和時間可能都會減少，相對就變的輕鬆了，但是從另一方面來看，天數增加對於負重和疲勞的累積卻又不利。所以在實務上，在參考路線資料時，還必須配合自己的經驗和能力，甚至同行夥伴的狀況來作加權計分，如此才能規畫出適合自己的旅行計畫，享受山岳旅行的樂趣。

百岳的分級

雖然百岳行程的難易，沒有絕對的標準，也會因為季節、天候、路況而產生變化，但是藉由前人經驗，我們還是可以先將百岳按照路線分成以下幾個等級，作為行程規畫的參考：

入門一級 路徑明顯，全程輕裝，不在山上過夜，每座山皆可一天來回。

路線	山峰	天數	入山、入園證
合歡四峰	東峰、北峰、主峰、石門山	兩天內分別完成	隸屬太魯閣國家公園，免入園申請，北峰原則上需入山證
南橫三星	塔關山、關山嶺山、庫哈諾辛山	兩天內分別完成	隸屬玉山國家公園，須辦入山證，庫哈諾辛山須辦理入園證

入門二級 路徑明顯，重裝上山，兩至三天，或是一天輕裝，但爬升高度較高的山峰。

路線	山峰	天數	入山、入園證
玉山主峰	玉山主峰	兩天	隸屬玉山國家公園，須辦入山證、入園證
雪東線	雪山主峰、東峰	三天	隸屬雪霸國家公園，須辦入山證、入園證
能高越嶺道西線	奇萊南峰、南華山	兩天	隸屬林務局，須辦入山證
郡大山	郡大山	輕裝一天來回	隸屬林務局，須辦入山證

進階一級 路徑明顯，重裝上山，路程較遠或坡度較陡、爬升較多，兩天至三天。

路線	山峰	天數	入山、入園證
嘉明湖線	向陽山、三叉山	兩天	隸屬林務局，須辦入山證
北大武山	北大武山	三天	隸屬林務局，須辦入山證
武陵四秀西線	品田山、池有山	兩天	隸屬雪霸國家公園，須辦入山證、入園證
武陵四秀東線	桃山、喀拉業山	兩天	隸屬雪霸國家公園，須辦入山證、入園證

進階二級 部分路徑較不明顯，路程稍遠或坡度較陡、爬升較多，從辛苦的輕裝一天，到須重裝上山的兩天一夜至四天三夜。

路線	山峰	天數	入山、入園證
畢祿山	畢祿山	輕裝一天來回	隸屬太魯閣國家公園，須辦入園證、入山證
羊頭山	羊頭山	輕裝一天來回	隸屬太魯閣國家公園，須辦入園證、入山證
西巒大山	西巒大山	輕裝一天來回	隸屬林務局須辦入山證
志佳陽大山	志佳陽大山	輕裝一天來回	隸屬雪霸國家公園，須辦入園證、入山證
合歡西峰線	合歡北峰、西峰	輕裝一天來回	隸屬太魯閣國家公園，須辦入山證
大霸尖山線	大霸尖山、小霸尖山、加利山、伊澤山	三天	隸屬雪霸國家公園，須辦入園證、入山證
奇萊主北	奇萊主山、奇萊主山北峰	兩天	隸屬太魯閣國家公園，須辦入園證、入山證
玉山前五峰	前鋒、西峰、主峰、北峰、東峰	三天	隸屬玉山國家公園，須辦入園證、入山證
七彩湖線	六順山	三天	隸屬林務局須辦入山證
南湖大山線	審馬陣山、南湖北山、南湖主峰	四天	隸屬太魯閣國家公園，須辦入園證、入山證

進階三級 部分路徑較不明顯，路程稍遠或坡度較陡、爬升較多，有斷崖等破碎地形，兩天至五天。

路線	山峰	天數	入山、入園證
屏風山	屏風山	兩天	隸屬太魯閣國家公園，須辦入園證、入山證
白姑大山	白姑大山	三天	隸屬林務局須辦入山證
武陵四秀	品田山、池有山、桃山、喀拉業山	三天	隸屬雪霸國家公園，須辦入園證、入山證
聖稜線	大霸尖山、小霸尖山、加利山、伊澤山、雪山北峰、雪山主峰	五天	隸屬雪霸國家公園，須辦入園證、入山證
奇萊連峰	奇萊主山、奇萊北峰、奇萊南峰、南華山	四天（原屬北三段，因路程太長，所以拆分出來）	隸屬太魯閣國家公園，須辦入園證、入山證
玉山後五峰	玉山南峰、東小南山、鹿山、南玉山	四天	隸屬玉山國家公園，須辦入園證、入山證

縱走路線 全程重裝行走，部分路徑不明顯，路況變化大，撤退難度高，至少需要五天。

路線	山峰	天數	入山、入園證
能高安東軍	能高山、能高南峰、光頭山、白石山、安東軍山	七天（原屬北三段，因路程太長，所以拆分出來）	隸屬林務局須辦入山證

路線	山峰	天數	入山、入園證
南二段	向陽山、三叉山、南雙頭山、雲峰、轆轆山、塔芬山、達芬尖山、大水窟山、八通關山	八天	隸屬玉山國家公園，須辦入園證、入山證
北一段	審馬陣山、南湖北山、南湖東峰、南湖大山、馬比杉山、南湖南峰、巴巴山、中央尖山	七天	隸屬太魯閣國家公園，須辦入園證、入山證
雪劍線	大劍山、佳陽山、劍山、雪山主峰、雪山東峰	五天	隸屬雪霸國家公園，須辦入園證、入山證
雪山西稜	中雪山、大雪山、頭鷹山、火石山、雪山主峰、雪山東峰	七天	隸屬雪霸國家公園，須辦入園證、入山證
南一段	庫哈諾辛山、關山、海諾南山、小關山、卑南主山	六天	隸屬玉山國家公園，須辦入園證、入山證
北二段	閂山、鈴鳴山、無明山、甘薯峰	○型縱走為五天	隸屬太魯閣國家公園，須辦入園證、入山證
新康山列	新康山、布拉克桑山	五天	隸屬玉山國家公園，須辦入園證、入山證
干卓萬山	干卓萬山、牧山、火山、卓社大山	六天	隸屬林務局，須辦入山證
奇萊東稜	奇萊北峰、磐石山、太魯閣大山、立霧主山、帕托魯山	六天	隸屬太魯閣國家公園，須辦入園證、入山證
馬博橫斷	秀姑巒山、馬博拉斯山、盆駒山、馬利加南山、馬西山、喀西帕南山	八天	隸屬玉山國家公園，須辦入園證、入山證
南三段（丹大橫斷）	丹大山、內嶺爾山、義西請馬至山、東郡大山、東巒大山、無雙山	傳統南三段約需兩個星期，現在多拆成馬博橫斷、丹大橫斷，後者約十天	隸屬林務局，須辦入山證

何謂南一段、北一段？

民國六十年，中華山岳協會舉辦台灣首次中央山脈大縱走，當時分為南北兩隊，南隊由南向北，北隊由北向南，兩隊在七彩湖會師。當初採用分段補給，南北各分三段，這就是中央山脈縱走路線分段的由來。現在的分段，一方面以百岳山頭由優先，一方面因為路況變化，和昔日的分法已經不同，現行一般分法，由北而南為：
北一段：南湖大山線至中央尖山
北二段：無明山至畢祿山
北三段：能高山至安東軍山
南三段：七彩湖經丹大山至秀姑巒山
南二段：大水窟山至向陽山
南一段：關山至卑南主山

上面所列的難度分級，適用於非雪期。下雪之後，難度會大幅提升，積雪結冰狀況嚴重時甚至難以上下山。此外，上述的分級，隨時會因為路況的變動而改變，最明顯的例子是六順山，在丹大林道禁止機動車輛進入之後，必須轉由東部萬榮林道上山，因為路程變遠，爬升高度也增加，天數從一天變成三天，於是從入門級變成進階二級。上面所列天數，多為一般山岳旅人最常安排的時程，實際規畫行程時，可以針對自己的狀況增刪。一般而言，短天期的旅行，時間增加一天難度就會往下降，長天期的旅行，卻得視個人的體能以及對高度的適應能力而定。

白姑相遇的山徑愛情路

「為了去看一眼嘉明湖，我做了很多準備，到處找資料，買全套的登山裝備，也約準備同行的朋友去爬郊山練體力！」一個兒瘦高的草莓樹一說起最愛的嘉明湖，嘴角充滿笑意的說。

在還沒開始爬山之前，草莓樹其實和大多數的都市女孩一樣，假日就是逛街Shopping，唯一接觸到戶外的機會是和朋友偶爾爬爬陽明山、觀音山看風景，然後找地方喝咖啡、聊是非。

直到有一天，一位朋友無意間看到蛙大網站上的嘉明湖紀錄，驚嘆美得不可思議，趕緊和草莓樹分享。這座被台灣年輕一代的山友形容為天使的眼淚的高山湖泊，立刻擄獲她的心神，引領她一步步走向台灣的高山。

而在此之前一年，自稱是科技宅男的小夫，因為父親退休之後開始爬山，他也陪著父親走。後來父親想想登玉山，結果颱風一直來攪局，最後是父子倆跟著桃園長青登山協會走了一趟南橫三星，開啟了他的百岳旅行。但是退休的父親可以天天上山，在竹科上班的小夫卻只有假日可用，加上自己喜歡拍照，和老一輩以登上山頭為主的行走模式節奏不符，於是在朋友介紹下加入網路上專門號召同好走各種自組行程的「假日登山隊」。

（本文照片由草莓樹和小夫共同提供）

About Hiker

人物：草莓樹與小夫

工作：草莓樹服務於留學諮詢機構；小夫為IC設計工程師

大山資歷：草莓樹約三年；小夫約四年

攀登型態：以朋友自組隊為主

新手建議：初期裝備可以先借用，有了實際的上山，再根據自己的需求添購

■ 相遇在白姑

二〇〇八年國慶日，原本不相識的草莓樹和小夫在白姑大山的登山口相遇了。原來一心想去嘉明湖，也在網路上找了商業隊報名的草莓樹，在朋友的介紹下，也加入了假日登山隊，心想既然嘉明湖一時去不得，就先報名已經排定的白姑大山當作高山旅行的試金石。而想要轉型慢慢走，一路拍照的小夫，恰巧也報名這次的行程。

「那時候我在登山口看到她，就特別注意，因為很少女生來爬山，不但背包不小，還背著一台單眼，兩個鏡頭，心中暗想，帶這麼多裝備，這不是高手，就是無知！」小夫說起當時在登山口相遇，挪揄笑著說。後來證明，當時已經爬了二十座百岳的小夫果然獨具慧眼，背著十六公斤重裝的草莓樹，上路沒多久就落到隊伍後方，而受領隊委任作為壓隊的小夫，看著這位初次上山的小姐走的如此辛苦，還要手提相機，於是提議幫忙拿相機。「我那時候正走得氣喘

呀呀，又被相機包整的很慘，一聽到有人要幫忙，二話不說，立刻遞過去！」草莓樹回憶起兩人第一次互動，不禁大笑說。

■ 攜子之手與爾同行

三天的白姑大山行程，給了草莓樹一次完整的高山經驗，除了印證裝備的適用性，也了解自己容易有輕微的高山反應，必須想辦法解決，體力上也需要進一步加強，往後再上山才能輕鬆以對。

一個月之後，原本的商業隊隊終於踏上南橫，經過一番努力，草莓樹走到魂縈夢牽的嘉明湖畔，在百般周折後心願終於完成。對此，她在部落格中寫道：

「我掉了一顆天使的眼淚，輕輕柔柔地。那片青草原、那湖藍綠水、那條永遠存在的小徑，我，飄飄然懸浮在冷冽的湖上、迷霧、山樹、野花，佇足於山林之美，震站在星空之下，心底那塊柔軟的草地，早已經與湖交心了！」

而在上嘉明湖之前，小夫約了一個在草莓樹口中頗用心機的加羅湖行程，一方面藉口多上山，除了練體力，還可以

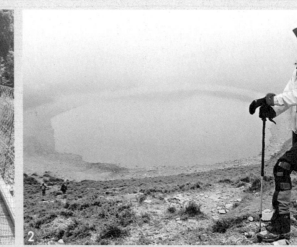

1. 小夫是雨鞋的愛好者，平常利用附近的學校跑步鍛練身體，是草莓樹口中的免費山青，可以幫她背一些較重的裝備。
2. 幾經波折，終於來到嘉明湖畔，雖然蒙上了面紗，還是讓草莓樹一償宿願，這次的美好經驗，讓她走上連綿不斷的高山旅行。
3. 爬一步退半步的中央尖山碎石坡，往下滑墜的不安全感，對草莓樹是一大考驗。
4. 前往大霸拍婚紗的路途上，草莓樹在蓊鬱的黑森林小憩休息。

增加經驗，一方面卻將草莓樹安排和自己同一個帳篷，於是在宜蘭群山簇擁的這一方碧水旁，兩人就著如夢似幻的山水美景訂下了今生的情緣，約好此後攜手一同走過台灣高山路。

■ 城市姑娘首次縱走

有了小夫相伴，草莓樹在爬過幾座百岳之後，兩人就一起去了她第一次的縱走行程。由於長天期的縱走，要找到合適的隊伴不易，而兩個人走雖然安全性比獨攀稍高，但是負責規畫路線的小夫還是想盡量提高安全性，於是選了沿途都有山屋和水源的南二段。面對長達五天的行程，每天都要背負重裝行走，這是開始爬大山不過三個多月的草莓樹難以想像的旅行，雖然行前去了南、北插天山，也幾乎天天跑步訓練，但是實際上路後，第一個晚上依然讓她憂心匆匆。

「上雲峰的時候，我的眼淚又流下來了，辛苦到連話都說不出來。往後每一天也都是這樣，後來在南大水窟山，我們走錯路，費了好多體力，終於受不

1.加利山上的跳跳樂，充分展現年輕登山者的活力與熱情。
2.南二段是草莓樹的首次縱走，走到後來高山反應越激烈，終於放棄大水窟山，卻換得一個悠閒的午後。
3.中央尖山的喜普鞋蘭，草莓樹說，為了這些美麗的花朵，她願意再來一次爬一步退半步的中央尖山。

1.行走的當下，其實也有很多辛苦的時候，甚至拍照時笑容都擠不出來了。草莓樹於南一段南大水窟山。
2.即使是機能衣著也要講究配色，這是前都市女孩變身為山女孩之後，依然的堅持。
3.兩人在北一段之旅，登上南湖南峰，留下甜蜜的登頂照。

了，放棄了接下來的大水窟山，但是如此轉念之後，我們在草原上享受冬日下午的美好時光。那些苦難，心底對自己是否真心愛山的問號，都在大自然的美景中被拋到九霄雲外去了！」草莓樹回憶起她被愛山的第一次縱走，說的雖是辛苦事，卻是笑意滿盈。

在南二段之後，小夫和草莓樹又陸續

去了北一段、大小劍山、雪山、○型聖稜、干卓萬等路線。三年多來，草莓樹從一個假日逛街 Shopping 的都市女生，搖身一變成為一個陶醉在大自然世界的戶外玩家，這是她當初被嘉明湖照片勾引上山時始料未及的。「現在她還是愛買，只不過買的是機能衣服，光是防風雨外套就有三件，每次出門爬山還要講究整體搭配！」小夫不禁取笑起自己的山徑伴侶。

■ 高山上的白色婚紗照

去年底，兩個愛山人決定結為連理，第一個出現在兩人腦海中的念頭，就是上山拍婚紗。至於是相識的白姑大山，還是去定情的加羅湖，還是有草原風景的南華山，還是有雪景的雪山圈谷呢？愛山的人，每座山都有難捨的感情，而實際上除了白姑因為難度高，怕太過狼狽，其他每個都去了，結果除了加羅湖之外，其於都因為運氣不佳，遇上下雨草草收場。

後來反而是一趟意外的大霸尖山之旅，順道帶著白紗上山，讓這對愛侶一償心願。當天老天爺也特別眷顧，藍天白雲下，光線柔順又立體，兩人穿著半套的禮服，拍下了遙指大霸的婚紗照，這張獨特的照片也成了婚宴中眾人目光的焦點。草莓樹在記錄這次行程時，寫下了這樣一段話。「畢竟山是我們的見證人，也是牽引我們走在一起的緣分……今生能著白紗與大霸對面遙望，實屬榮幸啊！」

百岳中的便利課堂

位於中央山脈中心偏北的合歡群峰，實際上包含五座百岳：合歡主峰、合歡東峰、合歡北峰、合歡西峰以及石門山。除了路途遙遠，往返需時可能超過十小時的合歡西峰，其餘四座都被歸類為郊山化高山。所謂郊山化的高山，通常是因為公路的開通，讓原本深藏在群山峻嶺中的登山口可由公路直接抵達，路線難度因而大幅降低，就如郊山般容易親近。

如果回顧過往，今天驅車即可直達的合歡山區，在現代化公路尚未開通的時代，可是得從霧社就開始徒步上山，走日治時代開闢的合歡越嶺道路，隔天才能抵達，這是今天我們輕裝走在合歡群峰的山徑上所難以想像。

■ 單日短程山岳旅行

除了公路直達登山口的便利性，這個

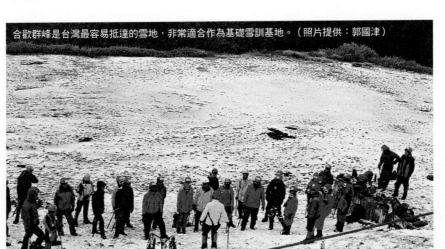

合歡群峰是台灣最容易抵達的雪地，非常適合作為基礎雪訓基地。（照片提供：郭國津）

區域在台灣群山中也擁有最便捷的交通。東向有中橫宜蘭支線，南向有中橫霧社支線，北向有中橫東段，最後皆匯集於此，所以不管從台灣哪裡來此，都算方便。除此之外，由於開發較早，這裡也是住宿條件最好的高山。除了位於三千公尺稜線上的松雪樓、滑雪山莊之外，在交通最頻繁的中橫霧社支線上，還有清境、翠峰等大型的食宿據點，可作為高山旅行的前進基地，在中橫東段上，也有大禹嶺民宿和位於觀原的觀雲山莊。

由於這些條件，合歡群峰中的四座郊山化百岳，自然成了台灣山岳旅行最佳的入門階。然而，這四座百岳的功能，可不止於此。對於曾經活躍在山徑上，但是久未上山的旅人，花一個週末行走這幾座百岳，可以重新喚回過去的高山記憶。或是即將要面對較長行程的挑戰，也可以先至此地進行高度適應。甚至以此地作為新裝備的測試地點，也十分合適。除了發生意外時，撤退的難度相對較低之外，合歡山區也是台灣冬天積雪最多的區域之一，非常適合進行雪地裝備的測試，以及基礎的雪地訓練。總結來說，合歡群峰不僅是入門之山，也是進階之山，完全看你如何運用。

接下來，就讓我們藉由合歡群峰，一步步了解這種單日短程山岳旅行的相關知識。首先將從了解該山區的各種特點開始，再從這些特點出發，來看山岳旅行的行程該如何安排，行前應該做怎樣的準備，譬如天氣、路況的觀察等。等到對整個大環境有所理解，再把焦點放在實際行走時會遇到怎樣的路況，以及該怎麼穿衣服，是不是該有哪些裝備等問題。最後還有一個課目，是實際行走後的檢討。因為透過實務經驗，你才能真的體會山岳旅行的真貌，也才能理解書中所記載的步道長度、爬升高度、所需時間、衣服裝備等等，這些彼此交互影響的因素對你自己的意義為何。

■ 自導式山岳旅行

在進入合歡群峰的各種課題之前，先介紹一個概念，那就是自導式山岳旅行。在民國九十二年一月之前，行走各國家公園管制範圍內的高山，依法規定

里程指標和方向指標是步道上最重要的標示，可以幫助旅人了解自己所在的位置和方向是否正確。

登山口的資訊看板提供了最簡明的步道資訊，不過都太簡略，如果是首次拜訪，應該再多蒐集相關資料。

必須三人以上，並且由領有高山嚮導證的嚮導隨隊才能申請入山。現在只要按照各個高山的所在位置，依照相關規定申請入園、入山證即可自行入山。

尤其是對比多數商業行程，他們通常以登頂為主要目的，隊員也常因太過仰賴嚮導，輕忽了自己該做的各種準備，隊員之間的了解不深，一旦落隊，或是發生意外，反而更加危險。相反的，自導式山岳旅行，完全得仰賴自己，從裝備、山徑資料、天氣、路況，甚至隊員之間的了解等，都得一一自行掌握，有時安全性反而更高。

然而，山岳旅行的安全，基植於對大自然和自己的了解。對山的認識越深，會更懂的謙遜面對。努力的學習與山相處，體驗她給予的考驗，享受她給予的美麗，一切按部就班，循序漸進，這才是自導式山岳旅行的精髓。

法令鬆綁之後，山門大開，國家公園和林務局於是針對轄下的高山步道重新整理修繕，最重要的是在大眾路線增添較為詳細的路線說明與里程指標。一般高山步道上的里程指標，大多以一百公尺為間距，每一百公尺設置一個里程指標，如此可以讓旅人對自己的所在位置和行進速度有所掌握，同時也為自導式山岳旅行提供了一道安全的防護。

隨著嚮導隨行以及最低人數的限制取消，入山的自由度大為提高，但大自然的潛在風險從來不曾消失。雖然理論上，所有的百岳行程都能夠依靠自己來完成，但前提是需要具有一定程度的山岳旅行技巧與經驗，才能安全去回。自導式山岳旅行的優點是行程的安排較為自由，在山徑上只要天候許可，可以完全隨意自行決定停留與行進的時間，交通日的安排也可以按照自己的時間彈性操作。

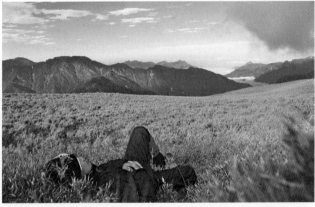

自導式山岳旅行可以自己掌握行進的節奏，甚至突破一定要登頂的迷思。（照片提供：小菜家族）

合歡山區的基本環境

廣義的合歡山區，北邊可以從大禹嶺起算，南邊到太魯閣國家公園界線的昆陽，在這個南北直線距離不到八公里的範圍內，中橫公路霧社支線穿越而過，串起其間一座座山峰，這個區域因為交通便利，也是台灣冬季最知名的賞雪地點。

如果從位於南邊的昆陽往北走，大約一公里多，會先到達原本汽車可通行的合歡主峰登山口，繼續向北，公路到了武嶺就是最高點，一路之隔，是山勢高聳的合歡尖，沿著東峰山腰的陡降坡下到合歡山莊，海拔為三一五八公尺。這是合歡山區活動的中心據點，此處有

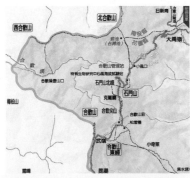

合歡山區地圖，取材自太魯閣國家公園網站。

合歡山莊旁有停車場和公共廁所，可以作為
登東峰和石門山的基地。

從合歡山莊到石門山一帶可以說是合歡山區
的核心地帶，幾個登山口都在鄰近。

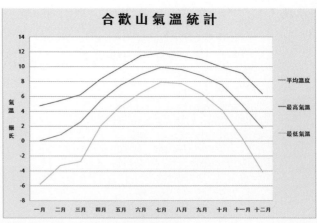

合歡山氣溫統計

——平均溫度
——最高氣溫
——最低氣溫

1999 年至 2008 年合歡山主峰氣溫統計圖

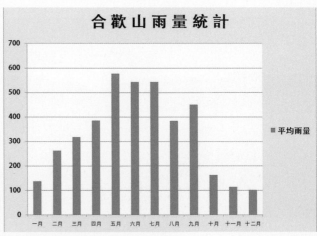

合 歡 山 雨 量 統 計

■ 平均雨量

1999 年至 2008 年合歡山主峰雨量統計圖

高山上難得的寬闊停車場和廁所，一旁還有松雪樓提供熱食，合歡東峰、石門山、合歡尖山，甚至奇萊山的登山口都在附近。

從合歡山莊往北走，依次會經過合歡尖山、石門山的登山口，再往前經過石門山腳下的克難關，公路蜿蜒往下，到了位於小風口的合歡山管理站，海拔剩下三○○二公尺，這裡是合歡山區另一個提供熱食、廁所和停車服務的處所，如果沿著公路再往前四百多公尺就是合歡北峰的登山口。

· 氣候特徵

由於海拔高，北面和東面又有溪谷作為水氣的通道，常年低溫、潮濕是此區的特色，也因此這裡的氣候又被分類為寒帶重濕氣候。從氣溫統計表中，可以看出每年十一月到隔年四月間，平均氣溫幾乎都在攝氏五度以下，即便是最熱的七、八月，也不過在十度左右，而平均最低溫更是低於零下五度。如果你曾經在不知情，未做準備的情況下，在冬天拜訪合歡山區，在下車的瞬間，那種

通體生涼的寒凍感應該會讓你記憶深刻。

再看雨量統計，十月到隔年一月，是雨量偏少的乾季，開春之後，春雨報到，雨量漸多，梅雨季、夏季和颱風季是雨量的高峰期，統計一九九九年到二〇〇八年之間，平均年雨量接近四千公釐，幾乎是台灣大多數平地城市的兩倍。難怪被歸類為寒帶重濕氣候。

・地型與植被

從山脈形勢來看，合歡群峰往東北一路低延，到了合歡埡口（大禹嶺）接上北二段的畢祿山區，東邊則是以黑水塘鞍部和陡峭充滿斷崖的奇萊連峰相隔，而在塔次基里溪、濁水溪上游、合歡溪等幾條溪流深谷的包圍下，在中央山脈的北端自成一個完整的山塊。

從景觀上來看，除了東峰相對聳峭，其他各峰在稜線上幾乎全是和緩的草坡，這些短草可不是山下常見的雜草，而是在台灣高山最具優勢的玉山箭竹。由於草本植物適應能力較強，在風勢強勁的高山稜脊上木本植物不易生長，於是舉目望去，整個合歡山區幾乎是一整片箭竹草原。在稜線之下，或是避風的坡面，木本植物得以生長，才能看見樹形優美的冷杉森林。除了這兩種占據此區大多數面積的主要植物之外，高山杜鵑、玉山佛甲草、阿里山龍膽等數十種花色鮮豔的開花植物，也會在開春後依照時序在不同的季節綻放。

・交通

由於中橫霧社支線貫穿整個合歡山區，因此汽車是最佳的交通工具。從台灣西部要抵達此區，可以利用國道六號

從奇萊稜線上看合歡群峰，可以看出她們被包圍在幾個溪谷之間，自成一格。

從合歡東峰看去，合歡尖山、石門山、合歡北峰幾乎都被箭竹草坡所包覆，顏色較深的則是生長高度較低的冷杉。

貫穿整個山區的台14甲，不僅帶來方便的交通，也讓合歡群峰成為最容易親近的百岳。

抵達埔里，轉接省道台十四，到了霧社之後，轉台十四甲，也就是中橫霧社支線，一路往上即可抵達。從台灣東北部要抵達此區，可以選擇中橫宜蘭支線，從棲蘭入山，到梨山之後轉接中橫本線，上到大禹嶺再接中橫霧社支線往合歡山方向。從台灣東部要抵達合歡山，則先走中橫本線的東段到大禹嶺，最後一樣接上霧社支線即可。

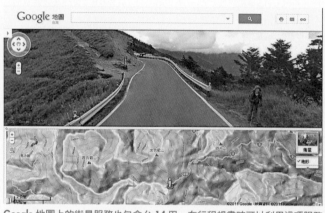

Google 地圖上的街景服務也包含台 14 甲，在行程規畫時可以利用這項服務先行預覽行經路線與登山口的實際畫面。此為合歡北峰登山口。

如果打算搭乘公共交通，雖然麻煩，但是仍有方法可循。花蓮客運每天有一班花蓮經大禹嶺到梨山的班車當日往返，豐原客運每天從台中和梨山也各有一班班車對開，途中會經過豐原、埔里、大禹嶺各站。只要查明班車抵達各站時間，自行調配，即可完全利用公共交通造訪合歡山。

合歡四峰的難易

攀登難度低，風景秀美壯麗兼具，再加上種種便利之處，讓合歡群峰成為入門百岳的不二選擇。然而，被歸屬於入門等級的四座山峰，還是有其難易區分。以最容易的石門山為例，路程僅七百多公尺，爬升不過九十公尺，其實可以規畫成全家的高山散步旅行。合歡主峰，挑戰稍微大一點，來回接近四公里，爬升約兩百公尺，但是路徑寬大，多數是水泥路面，只要天候狀況好，不趕時間，大多數第一次登高山的朋友也能輕鬆走完。

至於和台灣公路最高點武嶺相隔一條公路的合歡東峰，相對來說，就比前兩

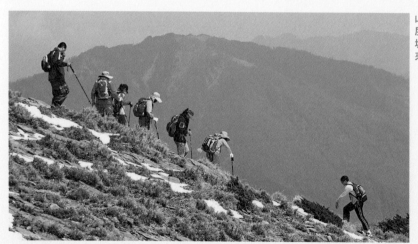

山徑的難度，主要在於坡度，而非距離。30％的斜坡和 10％的斜坡行走起來會有天壤之別的感覺。（攝於合歡北峰）

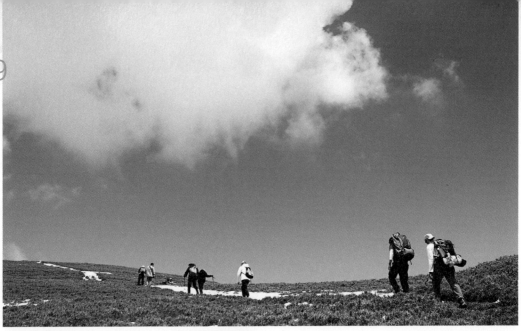

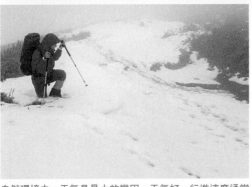

自然環境中，天氣是最大的變因。天氣好，行進速度通常可以按照計畫進行，天氣不好，甚至大雨、積雪，都會影響行進的速度。因此行程的安排應該盡量預留彈性空間。（攝於合歡北峰）

者困難不少。主要是因為在短短的一公里路程中，得爬升約三百公尺，平均坡度達到三〇％，而且步道上有不少陡峭的短坡，需要費力攀爬，一般沒有高山經驗的旅者，在這樣的海拔高度，通常會因為空氣中的含氧量較低而倍覺辛苦。

路程最長，爬升高度最高的合歡北峰在入門四峰中，難度最高。但是在辛苦攀上稜線之後，開闊的箭竹草坡，不僅令人視野大開，坡度也緩和不少，可

以藉機喘一口氣，以應付最後一段的陡升。和東峰相較，北峰由於路程較長，距離公路較遠，山岳旅人所期望的荒野況味，至此才會慢慢浮現。

‧行程安排

合歡群峰擁有便利的公路交通，登山口都在公路沿線，再加上目前太魯閣國家公園認可的官方步道各自獨立，因此通常以分開行走的方式來探訪。也就是說，可以將合歡群峰的每一座百岳都當做當日往返的行程來安排，你大可隨興挑選，一天行走一座或是兩座，甚至接連行走三座，其實都還在多數人能力所及的範圍內。

不過對於想以合歡群峰作為山岳旅行入門的旅人，比較安全的行程安排方式，大體上是以一個完整兩天兩夜的週末為基準，這樣在時間上才有起碼的餘裕，不僅可以用來檢視自己的身體和高山之間是否能夠順利磨合，也才有充分的時間遊走在山林之間。下面就以兩天兩夜行走合歡群峰當中的四座百岳，作為行程安排的參考範例：

Day 00

週五的下半天或是傍晚之後作為交通日，從你所在的城市往合歡山區移動，選擇合適的地點與方式過夜。

Day 01

石門山登山口→山頂→石門山登山口　　　　　　　　　　40分鐘

週六一早出發，先以石門山作為熱身，緩步上山，登頂後在山頂多做停留，不僅是要欣賞鄰近其他高山的壯麗山容，也藉機用最和緩的節奏讓身體適應高山的環境。

合歡東峰登山口→山頂→登山口　　　　　　　　　　110分鐘

從石門山下山後，轉往東峰，一樣緩步而上，這裡的考驗遠大於石門山，但是只要放緩步伐，調勻呼吸，甚至半走半停，多數人都可以順利上山。由於山勢較為陡峭，東峰的展望比石門山更棒，如果天候良好，中央山脈南北幾十公里之內的群峰甚至可以一一唱名。

東峰需要的時間較長，再加上在山頂停留賞景，用緩慢節奏旅行的旅人下山來，可能接近或已過中午。接下來可以前去造訪於小風口的太魯閣國家公園合歡山管理站，裡面有各種便利的服務、合歡山區的資料展覽、簡易熱食，甚至還包含導覽。

合歡主峰登山口→山頂→登山口　　　　　　　　　　90分鐘

在黃昏前大約一至二小時，開始行走主峰，選擇這樣的時間點，是因為這條步道安全性高，可以在看完夕陽之後，再從容走回登山口下山。

結束一天的山徑小旅行，回到住宿點之後，除了用餐休息，有幾件事情應該列為必要：

一、查閱隔天的氣象預報，看是否有突發的天氣現象。

二、檢視自己的身體狀況，看是否有高山反應，或是任何疾病的先兆。

三、檢查裝備，看是否有疏漏，或是故障損毀。

上述三項，是山岳旅行最可能遇見的變因，第二天的合歡北峰因為路程較遠，如果在途中發生突發狀況需要撤退，難度會高於其他三座，而一般人因為旅行已經展開，往往容易掉以輕心，在進入步道前多做檢查與準備，可以提高在荒野中的安全係數。

Day 02

合歡北峰登山口→上稜線→山頂→下稜線→登山口　210～240分鐘

一早出發上山，行走合歡北峰。出發時間越早越有利，尤其在夏天，午後容易變天下雨，天候轉變的速度往往超乎想像。從登山口到稜線是辛苦的陡坡，部分步道的路面窄小崎嶇，但是和行走東峰一樣，只需調勻呼吸，一個步伐一個步伐踩紮實，慢慢上到稜線就可以鬆一口氣。走過和緩的大草原，登頂前還有一段坡勢較陡，但是距離不長。登上寬大的北峰山頂之後，如果天候良好，身體也無異樣，可以盡情覽看山光雲色，不必急著下山，因為這樣的悠閒，在其他的百岳路線並不易得。

・以高度適應來安排住宿點

綜觀合歡山區附近的住宿點，位於三一○○公尺的滑雪山莊以及松雪樓，就在合歡東峰旁，對於初上高山的入門者而言，方便性最高。但是對於平地快速上升到這樣的高度，一夜之間由高山症可能發作的風險。反觀清境農場一帶，海拔高度大約在一六○○至一八○○公尺之間，發生高山症的可能性微乎其微。位於關原的觀雲山莊海拔接近二四○○公尺，大禹嶺則是二五五○公尺左右，這兩者大致位於高山症可能發生的臨界高度，但是比起松雪樓一帶，已經低了六、七百公尺，安全性還是相對高一些。

從高度適應的觀點來看，如果以前述一整個週末的時間為例，最完美的住宿安排，應該在週五即到清境住宿一晚，作第一次的高度適應，隔天攀登石門山、合歡東峰和主峰。接著轉移住宿點到觀雲山莊或是大禹嶺一帶，隔天一早攀登合歡北峰。藉由這樣反覆上下，可以讓高度適應也循序漸進，增加安全係數。這個方式其實廣泛地被各種類型的

山岳旅人所運用，甚至攀登高度八千公尺以上巨峰的登山家，他們在長達一兩個月的遠征旅行時，也是依此法操作。

如果高度適應不良，發生輕微的高山症，可能會造成淺眠、頭痛、噁心、食慾不振等狀況。而這些身體上的不適，都會削減你的體力，讓你在山徑上的活動力下降，減緩行進的速度，也無心欣賞山上的風景，嚴重時甚至會發生意外。尤其是睡眠的充足與否更是其中的

大禹嶺海拔 2565 公尺，在兩天兩夜的行程中，適合作為第二夜的住宿點。

關鍵之處。因此，正式踏上登山口之前的住宿點選擇，其實攸關著山岳旅行的順遂與否，因為你的旅行在這裡就已經開始。

・季節的選擇

不同的季節，除了景觀上別具特色之外，對於山岳旅人的最主要的還是在氣候上的差異。概約來看，合歡山區的秋冬是濕中偏乾，即便是雨量最少的十月到次年一月，平均每個月的降雨量還是超過一百公釐。由於此區秋冬季的降雨，主要受東北季風強度和水氣多寡的影響，屬於隨機而不穩定的型態。而開春之後有春雨，夏季有午後陣雨和偶發性的颱風雨，遇到下雨的機率比秋冬季節高了許多。

除了降雨之外，合歡山區的降雪更是聲名遠播。降雪量大時，合歡山區臨東北面的迎風坡，積雪甚至可以超過一公尺，這對大多數人而言，是難以想像的畫面。嚴重積雪造成的影響，首先是上山的交通困難，其次是山徑難行，到合歡在這種一年中少見的特殊日子裡，到合

雪季的合歡山，積雪深厚處別有一番風味。

合歡山特種生物研究中心在森林外所做的氣溫量測，更接近我們在開闊步道上所感受到的溫度，尤其是最高溫度，明顯受到陽光照射的影響。

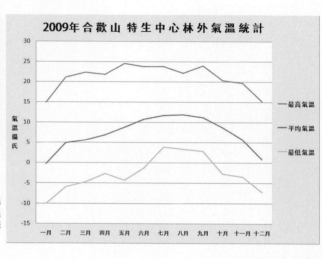

2009年合歡山 特生中心林外氣溫統計

氣溫攝氏

最高氣溫
平均氣溫
最低氣溫

一月　二月　三月　四月　五月　六月　七月　八月　九月　十月　十一月　十二月

歡山區旅行的成行機會變得相對困難。然而，雪的影響還不及結冰，雪融之後結冰的公路和山徑，危險性大幅提高，都需要特殊的雪地裝備和技術來應對。但是相對的，白雪覆地的合歡山區也是台灣最容易抵達的雪地。

比較特生中心林外溫度統計以及主峰氣象站溫度統計兩張圖表（見P.56），可以發現前者的最高溫遠高於後者，最低溫度稍低於後者，產生如此差異的原因，主要來自取樣地點和方式不同。主峰氣象站的溫度測量依照標準氣象流程，會盡量去除太陽輻射的影響，特生中心的林外溫度測量，則考量太陽輻射對高山生物的影響，所以並未去除。這兩個數據，可以解讀如下：林外溫度較為貼近山岳旅人在開闊步道上的實際感受溫度，氣象站溫度則是在森林中，陽光無法直射之處的感受溫度。

季節體現在高山景觀上的差異，還有一個主要的變化是來自植物。入秋之後，平均溫度降得更低，帶來冷空氣的東北季風吹到中部，以乾冷居多，降雨大幅減少，所以原本在夏日一片蒼綠的箭竹草坡逐漸轉黃，整片合歡山區充滿蕭瑟感。相對的，從春末開始到盛夏，高山杜鵑、玉山薄雪草、阿里山龍膽、玉山佛甲草等各種開花植物依序盛放，滿山遍野都是顏色，這時候的合歡山又是另外一種風貌。

所以大體來說，合歡群峰的旅行，秋冬適合賞雪，或是基礎雪地訓練。春夏

花季的合歡山，萬紫千紅，美不勝收（圖片提供：小菜家族）

適合漫遊山徑細細賞花。然而，在選擇旅行季節的時候，還得配合自己的能力與裝備。雪期的合歡山，溫度相對更低，尤其在稜線和山頂上，強烈的北風呼號，風寒效應會讓體感溫度更低，這時候在禦寒裝備上就更需要小心以對。

夏季的白天，如果陽光普照，在開闊型的山徑上有了太陽輻射熱的加持，體感溫度其實不低，上坡無風時甚至一件單衣就可以應付。這是不同季節最大的差異。

·掌握天氣

氣候隨著季節的時序而遷移，有自己緩慢但固定的節奏，它主導山上大跨度時間的天候樣貌。天氣則是天天，甚至時時變化，但是變化的區間不脫當季氣候的範圍。變化無方的天氣，其實是主導高山行程最關鍵的因素，即便是入門級的合歡群峰，也會因為劇烈的天氣變化，難度陡增數倍，或者很乾脆的，不適合前往。

台灣高山所面對的劇烈天氣，威脅最大的是颱風，其次是暴雨，再來才是降

參酌各種氣象資料繪製的天氣圖，是判斷近程天氣變化最基本的參考資料，圖上各種圖示可以參考氣象局的說明。

一週預測圖是判斷一週內可能的天氣變化趨勢最簡明的參考資料。

地面天氣圖將紅外線雲圖彙整進來，對於非專業人士而言，更容易理解。

觀看雲圖時，須比較彩色版和色調強化版，前者讓你看清楚雲覆蓋的範圍，後者可以看出對流的狀況，一般而言，對流越強，越容易下雨。

雪。受到這類天氣變化所牽動最嚴重的狀況，是直接取消行程，一方面避免涉險，一方面天候不好，在野外活動的趣味性也大減。因此在行程規畫完畢，食宿安排妥當之後，接下來應密集觀察天氣變化的走向。

台灣地區天氣資訊取得的最佳窗口非中央氣象局莫屬，不過披露的資訊大多為實際觀測資料，預報部分則以人口集中的平地城市為主。目前在該局的網站上，提供了中短長期的天氣預測，地點遍布全國，不過高山地區明顯不足，目前只有合歡山、阿里山、玉山三處提供預報，如果去的區域不在上述的範圍，就得參考鄰近地區的預報，例如較北的山區，如雪山一帶，可以參酌拉拉山和梨山，偏東的山區，可以看看太魯閣。

然而這些定點預報，對於山區氣象的預測有時候太過籠統，如果想要進一步理解可能的氣象變化，可以再從氣象局網站的各種資訊中去挖掘，並試著學習基本的氣象常識，如此對於在野外判斷天氣會有很大的幫助。

在氣象局提供的各種資訊中，天氣圖是判斷未來天氣最基本的資料。從天氣圖上面我們可以看到環繞在台灣四周可能對天氣產生影響的各種元素，譬如高、低氣壓，鋒面、風向等資料，對現況有所了解之後，再看地面天氣圖，這時候就會加上衛星雲圖的疊合資料，上面顯示了雲的大小和位置。接下來再看二十四小時和一週預測天氣圖，最後輔以衛星雲圖，藉由上述這些圖表的對比，可以看出高低氣壓、鋒面、雲系可能的走向，如此大致上可以掌握一週內較為劇烈的天氣變化。

提前預知天氣變化，改變不了天氣對我們的影響，但是我們可以據此做出適當的對應。如果判斷天氣變化的幅度尚在可以接受的範圍，那就做好事前準備，包含服裝、裝備，甚至安排好撤退的計畫。如果天氣變化劇烈，例如颱風發生，或是旺盛的西南氣流即將進入台灣地區等，類似這樣的天氣型態，往往超過我們的負荷，當然就是取消行程。劇烈的天氣變化，不全然都是壞事，譬如合歡山區的雪訊，就是眾所期待，而

此地下雪，通常也是一個指標，告訴我們合歡山區以北的高山上也都飄雪了。

除了預報之外，目前氣象局網站也針對各種戶外活動的熱門地點，提供鄰近該地氣象偵測站即時資料。這些資料被歸為育樂氣象，在登山分類中，又分為北中南東四區，每一條資料列出該座山峰的溫度、濕度、小時累積雨量以及雲量的估算值，雖然準確度不是百分之百，但是仍然具有相當高的參考價值。

在上山前，可以針對特定山峰做連續的觀察，這樣你得到的資料就不是氣象局大範圍的累計資料，而是適用於你自己的特定山峰氣象資訊。

在數據資料之外，氣象局沿用行政院研考會台灣看透透服務所提供的即時影像，提供了更即時又寫實的高山資訊，目前可作為參考有：合歡山小風口、玉山、塔塔加、武陵農場等四處，藉由即時影像，我們可以立刻從網路上看到當地的天氣，臨近山區的雪況等，這是在計畫行程或是準備出發前相當有用的訊息。

除此之外，在預報部分，還有較少人利用的數值預報，該項預報提供了八五〇百帕和七〇〇百帕氣壓相對高度的濕度、氣流圖，兩者大約是一五〇〇到二五〇〇公尺區間，也可以作為天氣狀

合歡山小風口和玉山主峰兩處網路攝影機，可以提供即時的高山影像直接進行天氣觀測，也可以用來查看雪況。

在數值預報中，850百帕的濕度、氣流圖，可以看出1500公尺附近的濕氣狀態和氣流方向，據此判斷可能的天氣。

700百帕的圖表以濕度為主，高度約為2500公尺。

· 路況查詢

高山上的路況分為兩種，一種是對外聯絡道路，一種是山上的步道。由於台灣的地質環境年輕而脆弱，高山上尤然，因此許多高山對外聯絡道路經常性處於容易阻斷的狀況，尤其是雨季。高山步道的問題和聯絡道路相仿，通常是暴雨之後發生局部坍塌，造成阻斷，但是步道的使用頻率比公路低，所以發生阻斷之後，訊息傳遞的速度較慢，也不一定會快速修復，有時候甚至採用另開新路作為替代路徑，或是逕行封閉。

不管是聯絡道路或是高山步道，一旦發生狀況，對於山岳旅行都會造成不可忽視的影響。聯絡道路的阻斷比較乾脆，旅人必須另尋其他替代道路，或是持續關心修復工程的進度，如果沒有替代道路，或是工程進度趕不上出發時間，行程都得取消。高山步道的阻斷，情況較為複雜，如果出發前已經知曉，最好是另作其他行程的安排，如果是半路上遇見，狀況不算嚴重的，就自行高繞找出路，情況嚴重的，可能得原路撤退。

聯絡道路路況資訊的取得，只要透過交通部運輸研究所建置的公路防救災資訊系統網站（http://bobe.thb.gov.tw）或是全國路況中心（http://etraffic.iot.gov.tw）即可取得。高山步道的路況資訊則分布在太魯閣、雪霸、玉山這三座高山型國家公園網站以及林務局山林優遊網（http://trail.forest.gov.tw）。

以合歡山區為例，對外聯絡道路主要是省道台十四、台十四甲、台八和台七甲這幾條省道，除了關鍵的台十四甲，其他三條路線則可以互為替代。合歡群峰的步道幾乎全部位於開放的坡面或是稜脊之上，沒有崩壁或是斷崖地型，發生阻斷的機率相當低。不過出發前最好還是查看負責管理的太魯閣國家公園網站，以獲得最新的步道路況，尤其在颱風、大量降雨或是冬季大量降雪之後，獲得明確的路況資訊，才能提早在行程的安排或是裝備上做出應對。

除了從網站上取得路況資訊，透過住宿點的飯店、民宿也是取得第一手消息的好方法。此外，山區的警局也是詢問的對象，例如在合歡山區，位於觀原的合歡派出所（04-2599-1114）、太魯閣國家公園警察隊的合歡小隊（04-2599-1191），距離清境不遠的翠峰派出所（049-280-2603）也都提供路況和雪況諮詢服務。

· 入山證與入園證

台灣高山目前依然進行人員進出管制，除了幾條高山型公路以及其周邊景點不需申請之外，絕大多數的山區都必須申請入山證。而入園證則是國家公園對於轄下生態保護區進行遊客承載量管制的工具，一般的熱門路線通常依據山屋、大量的床位數量作為控管的基準，其他的則是直接設定一個生態承載量。由於大多數的百岳都是位於國家公園內的高山，因此通常兩證都必須申請。而申請的流程，以數量有限制的入園證取得入園證再繼續向警察機關申請入山證。各個國家公園主要都是透過網路或是郵寄的方式進行申請，程序大同小異。

由於合歡群峰造訪容易，負責管轄的太魯閣國家公園並未將之列為生態管制區，因此全部都不需要辦理入園證。但是對於難度稍高的北峰、西峰則規定必須辦理入山證，以加強安全上的管制。

然而假日行走北峰的旅人數量實在太多，路徑也十分明顯，實際上多數人行走北峰並未申請入山證，也未見相關單位進行查核，許多人因而產生北峰不需辦理入山證的誤會。

如果合歡群峰的行程時間已經確定，可以透過內政部警政署網站（http://www.npa.gov.tw）上的入山案件申請系統直接在線上預先辦理入山證，申辦的時間是入山日前的三天到三十之內，通過申請的入山證，可以自行列印或是郵寄、自取都可，算是相當方便。當然如

入山（事由）申請書

姓　名	性別	出生年月日	出生地	國民身分證統一編號	職業	住　　址

入山事由	前往地點	
	停留期間	自　年　月　日　起　共　　天　至　年　月　日
	附繳證件	

目的地警察機關查證	備考

緊急聯絡人	聯絡電話	行動電話	入山人數　共　　人

申請人　　　　　　（簽章）

中華民國　　　年　　　月　　　日

臨櫃或是郵寄辦理入山證所填寫的申請書，目前已可在網路上直接申請。

果是臨時安排的行程，也可以到台十四線上位於霧社的仁愛鄉分局，台八線上觀原的合歡派出所，或是位於台北市天津街的警政署入山申請處臨櫃辦理。

在網路上辦理入山證，需要提供的資訊分為兩類。第一是申辦人和共同入山人員的個人基本資料和聯絡資料，第二是登山計畫和登山路線圖，前者需簡述每一日的計畫路線，以合歡北峰為例，將會是：D1合歡北峰登山口→反射板下營地→合歡北峰→反射板下營地→合歡北峰登山口→合歡北峰登山口。後者則以類似上述的文字敘述，參照該網站建議的登山專用地圖，註明地圖名稱即可。

填妥上述資料，最後選擇已內建的地區或是路線即可。合歡山區可選的路線有合歡山、合歡群峰、合歡北峰、合歡西峰、合歡西北峰等，只要按照行程規畫選擇所要的路線即可。入山證是入山的合法證件，入山時須搭配身分證件以及人員名冊一起接受查驗，在整個山岳旅行的過程中，應該隨身攜帶。

散步的石門山

隸屬於太魯閣國家公園，位於合歡山區省道台十四甲路旁的石門山，海拔三二三七公尺，列名百岳第七十，是最容易親近的一座百岳。從步道口到山頂總長只有七百五十公尺，在天氣良好的狀況下，只需要二十至三十分鐘即可走完。

挑戰性甚低，甚至適合全家同遊，是石門山一大特點，也因此讓她成為認識台灣高山環境最棒的窗口。這裡的步道，一半是木頭固定的台階，一半是原

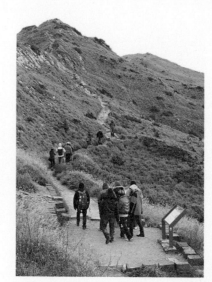

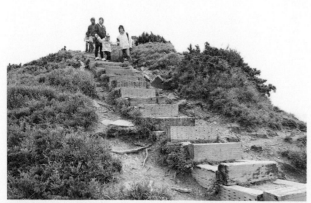

國家公園為了方便遊客行走，在步道較陡處裝設了木階梯，不過這種設施通常只受一般遊客歡迎，習慣走一般山路的山岳旅人通常還是走階梯旁的土路。

基本資料

項目	內容
登山口	台14甲34.3公里處
標高	3237公尺
步道長度	750公尺
爬升高度	約90公尺
步行時間	往上單程約30分鐘，往下約10~15分鐘
基點	三等三角點6383號

始的土石，和台灣其他隸屬於國家公園的高山步道十分類似；步道旁的箭竹草坡、高山杜鵑，以及附近的針葉林等植被也是最典型的高山植物，裸露無遮蔽的稜線，以及山頂上一望無際的視野，和大多數的百岳山頭特性相當。登上石門山，東邊可見奇萊連峰，北邊可見合歡北峰、東峰、西峰，更遠處的中央尖山、南湖大山，甚至雪山一帶也都在視野之內。短短七百五十公尺，就可以輕鬆認識台灣高山的基本樣貌，非常適合作為高海拔山岳旅行的試金石。

石門山的儘管步道非常短，但是這裡的高山環境可是貨真價實，空氣中的含氧量只有平地的七成不到，如果走的太快一樣會氣喘吁吁。遇上惡劣的天候，照樣可以讓你痛苦難當，你可以嘗試在各種天候下來此散步，如果可以包括雪季、下不停的梅雨、夏日的烈陽，甚至午後的雷陣雨，那你其實就已經體會了高山上所有可能的天候。此外，天候如果允許，可以試著在此停留較長的時間，實驗看看自己是否會有高山症的症狀出現，作為日後上山的參考。

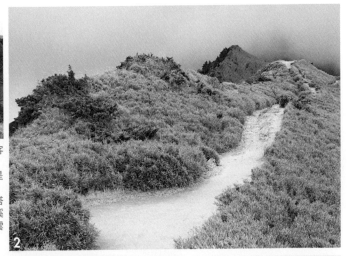

1. 由於挑戰度低，假日常常見到許多遊客到此一遊。
2. 步道較平坦處保留原本的土路，兩旁是半人高的玉山箭竹。
3. 石門山的東側和北側是立霧溪的上游塔次基里溪，來自太平洋的水氣，循著溪谷一路上攀，到了下午時分常常可見雲海翻騰。

石門山旁的合歡尖山是台灣唯一的冰斗峰，山腳下有一個小停車場可供遊客停車。

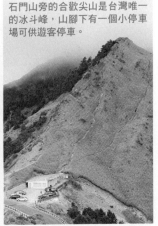

陡坡挑戰的合歡東峰

合歡東峰是合歡山區中心地帶山勢最魁武陡峭的一座山峰，同樣隸屬於太魯閣國家公園，高度三四二一公尺，在合歡群中排行老二，百岳排行第三十五。

步道長度僅一○五六公尺，但是爬升高度卻有三百公尺，坡度接近百分之三十。對於第一次行走高山步道的旅人來說，三千公尺的海拔，百分之六十的含氧量，再加上百分之三十的陡坡，如果不能緩步當車，一步步調勻呼吸慢慢行走，只怕前一兩百公尺就得暫停休息，好好喘上幾口氣。

上登東峰之路，和石門山行走在細瘦稜線上唯一一條山徑大不相同，上東峰的步道，不管是從松雪樓後方還是從合歡山莊前往上走，都是走在面北的斜坡上，山勢雖陡，但是坡面寬廣，加上位於迎風面，所以植被以較能抗風的短箭竹為主，其間夾雜著高山杜鵑等灌木，矮小的箭竹無法形成路界，高山上植物的復育也相對困難，只要有人一再踏，新的路徑就會出現，所以上東峰，

基本資料

登山口：松雪樓後方，或台14甲33公里處，合歡山莊旁

標高：3421 公尺

步道長度：1056 公尺

爬升高度：約 300 公尺

步行時間：往上單程約 60 分鐘，往下約 50 分鐘

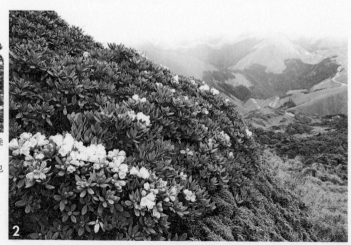

1. 每年春天是合歡山區杜鵑花盛開的季節，假日時山上四處可見攝影旅人。
2. 除了箭竹，叢生的灌木，例如杜鵑也是山徑上常見的植物。

路徑雜多，常常遇到分岔，又再會合，一直到山頂為止。松雪樓後方起登的路線，經過國家公園整理，路線較為單純，建議由此起登，行走會較為順利。

由於山勢陡峭，所以往上行走，隨著海拔越高，視野所見越廣，先看到的是位於北邊的石門山、合歡尖山、合歡北峰等鄰近山峰，上到山頂，西邊的武嶺、合歡主峰也跟著現身。而東邊的奇萊連峰和中央山脈南線層層疊疊的山巒更是一覽無遺。除了遍覽群山的寬闊視野，合歡東峰也是春末欣賞高山杜鵑的熱門景點之一。

不過也由於陡峭，合歡東峰一旦遇到惡劣的天候，例如大雨、積雪，難度都會大為增加。步道的平均坡度雖然是三〇％，但是由於有幾個小平台參雜其中，所以實際行走時，會覺得坡度更陡，如果有登山杖輔助，或是適時手腳並用，會較為安全。峰頂的南面由於受到濁水溪上游的向源侵蝕作用，屬於崩壁地形，這是在山頂拍照賞景時必須留意之處。

從武嶺也有路徑可上東峰，不過行走的人少。春天多雲霧，相鄰的主峰，已沒入其中。

東峰的步道變化不大，一路直上，不過也有幾處寬大的平台，可以駐足休息，看看就在臨隔的奇萊北峰。

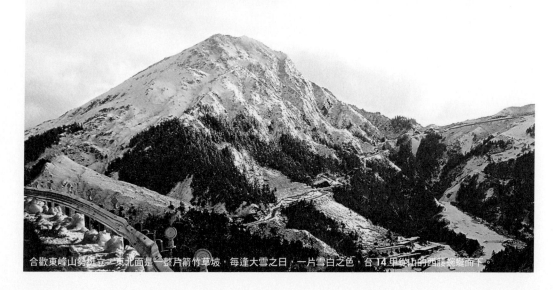

合歡東峰山勢挺立，東北面是一整片箭竹草坡，每逢大雪之日，一片雪白之色，台14甲紛山的西腰蜿蜒而下。

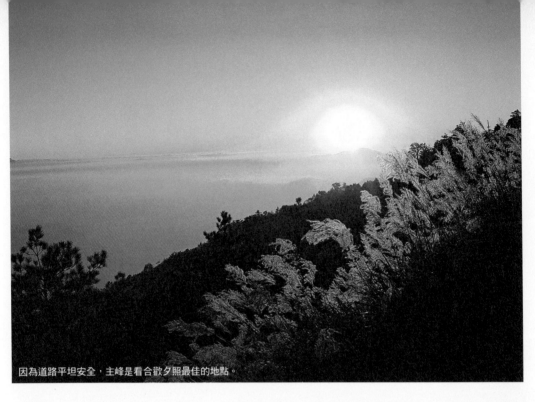

因為道路平坦安全，主峰是看合歡夕照最佳的地點。

落日美景的
合歡主峰

位於武嶺西北面，高度三四一六公尺的合歡主峰在百岳中排名第三十七，在合歡群峰中排行第三，卻是一座最不具高山形貌的山峰。由於過去曾有軍方在此駐紮，山頂上基地四周都列為管制，不許進入，她曾經充滿神祕色彩。當初為了運補的便利，軍方修築了一條聯絡道與台十四甲連通，二〇〇〇年軍方撤離後，山頂的舊建築才整理改建成觀景台，而聯絡道則予以保留，禁止車輛通行，專供旅人行走。

現在上主峰的道路，多數人就選擇這條軍方的舊聯絡道，這是一條由水泥鋪成，寬約三公尺的寬廣道路，由於當初要供車輛行走，所以坡度和緩，平均大約是十一％，是合歡群峰中坡度最緩的一座。由於前述的特點，加上山頂寬闊，視野無礙，所以這裡是攝影人的最愛，尤其在雪季積雪深厚時，這條平緩寬闊

上山走的是寬廣的水泥道，坡度也緩，適合全家共遊。

基本資料

登山口：台 14 甲 30.8 公里處，連接軍方舊聯絡道
標高：3416 公尺
步道長度：1795 公尺
爬升高度：約 200 公尺
步行時間：往上約 60 分鐘，往下約 30 分鐘
基點：三等三角點 6388 號

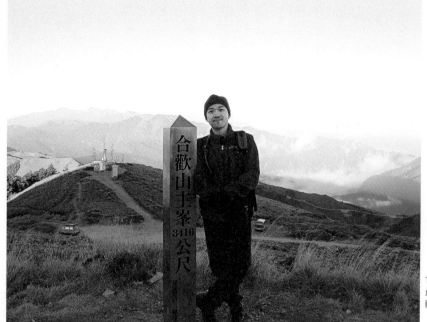

的聯絡道，讓主峰成了最容易登頂的雪峰。相同的，初次嘗試山岳旅行的旅人，如果想要尋找一座看完夕陽還可以輕鬆、安全下山的山峰，這裡也是不二選擇。

合歡主峰雖然是人工感最強的一座百岳，但是輕鬆好走，視野極佳。（照片提供：吳彥人）

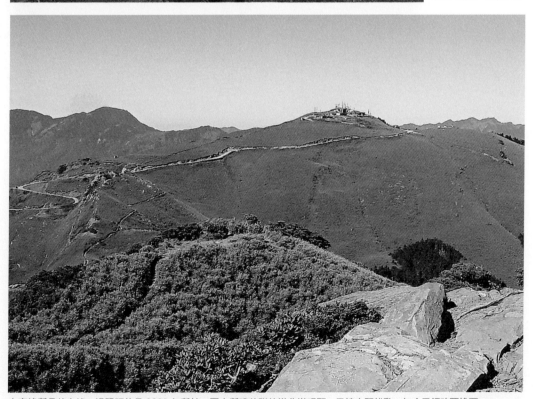

由東峰所見的主峰。這張照片是 2001 年所拍，軍方所建的聯絡道非常明顯，天線也顯雜亂，如今已經改頭換面。

體驗大山之旅的合歡北峰

在百岳中排名第三十四的合歡北峰，以高度論，是合歡群峰中的老大哥。她的步道長二三八七公尺，爬升四三〇公尺，平均坡度為十八%，乍看之下難度不及平均坡度三十％的合歡東峰。然而合歡北峰的步道屬於前陡後平的類型，前一公里需要從二九九五公尺的登山口爬升三百公尺上稜線，如此算來坡度和東峰大體上一樣。上了稜線之後，就是合歡山區面積最大的箭竹草坡，步道沿著坡面緩緩上升，到山頂須再行走一公里遠，這一點就是奇萊連峰和中央山脈南線。

多，最後的三百公尺坡度漸漸陡峭，箭竹生長變得稀落，步道上土石間雜著裸岩，經過最後的陡坡考驗之後，就登上了寬廣的峰頂。

合歡北峰的位置，顧名思義自然是在合歡群峰中的最北，在峰頂往西北邊看，梨山聚落一覽無遺，再後面的雪山山脈、中央山脈北線也都十分清楚。往南看去，先是鄰近的東峰和主峰，這時候就可以輕易看出兩山山形的差異，再

基本資料

登山口：	台 14 甲 36.7 公里處
標高：	3422 公尺
步道長度：	2387 公尺
爬升高度：	約 430 公尺
步行時間：	往返約 210~240 分鐘
基點：	二等三角點 1451 號

位於公路旁的登山口原本有多個入口，如今已經整合為一。

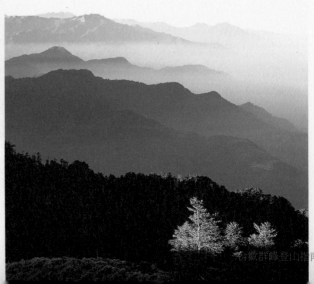

從合歡北峰往南眺望，中央山脈群峰巒巒相疊，連玉山都清晰可見。（照片提供：何志豪）

兩段式的路況，豐富了這條路線的行走經驗。從登山口到稜線，走的是一條窄瘦的山脊，步道有時穿梭在迷你型的針葉林中，有時行走在露岩上，身旁的植被不斷變化，有時候是杜鵑，有時候是刺柏，越往上走，箭竹的勢力就越龐大，等到踏過○‧九K附近的裸岩區，再走幾步就正式上到稜線，眼前的風景變成一整片起伏的箭竹草坡，巨大的反射板是草坡上最顯眼的目標，圓潤平緩的北峰峰頂反而謙遜起來。

由於路程較遠，時間較長，路況變化也較多，行走合歡北峰相對來說，比較能體會山岳一日旅行的滋味。你必須背負飲水、補充熱量的輕食，甚至午餐。也必須為可能生變的天候準備好衣物，較長的路程，消耗較多的體力，會讓你進一步思索，要如何調適自我到安步當車的階段，以順利去回。這座山，有點考驗，但是也很寬容，輕裝從山頂撤退下山，只要一小時多，草坡雖然寬廣，但是路徑不算亂，只要有基本的導航工具和導航技巧，迷路的機率很低。作為體驗大山之旅，這真是最棒的路線。

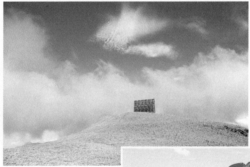

合歡北峰峰頂平緩不易辨識，這座碩大的反射板反而成了指標。（照片提供：小菜家族）

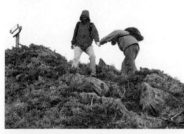

由上往下拍的角度可以看出，上山之路是沿著一條窄小的山脊行走。

到了春夏季節，箭竹變成黃綠色，大地充滿生機，與黑色奇萊剛好成為反襯。（照片提供：小菜家族）

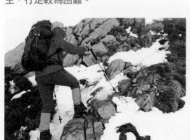

接近稜線之處，有一個段落主要以裸岩為主，行走較為困難。

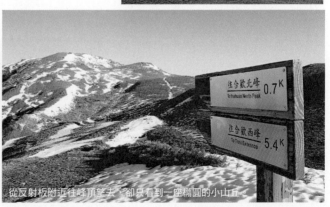

往合歡北峰 To Hehuan North Peak 0.7 K
往合歡西峰 To Trail Entrance 5.4 K

裸岩地形如果遇上積雪或是結冰，難度會大為提高，須更加小心。

從反射板附近往峰頂望去，卻只看到一座橢圓的小山丘。

北峰峰頂是一個非常寬廣的平台，西邊受到合歡溪的向源侵蝕，是一面崩壁。

大雪之後的合歡北峰，整個被白雪包覆。
（照片提供：郭國津）

合歡北峰延伸行程

　　整個合歡山區，北峰的腹地最大，旅行路線和方式也最富延展性，所以不僅適合作為初入門的優先路線，還能夠利用各種延伸路線變成進階行程。從路線看，在抵達山頂之前，往北可通往天巒池和武法奈尾山，抵達山頂之後，往西可以通往西峰。從旅行的方式看，北峰當然可以作為單純的一日高山旅行路線，但是將之延伸成兩天一夜的進階高山露營之旅，趣味性絕對倍增。不過如果你沒有任何的高山經驗，還是等第二回或是第三回造訪合歡北峰再套用這樣的旅行方式，才不會操之過急，反而容易發生意外。

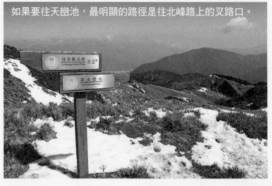

如果要往天巒池，最明顯的路徑是往北峰路上的叉路口。

　　天巒池的海拔為2910公尺，位於合歡北峰北邊約3公里，一般有兩種走法，其一是從中橫公路103.5K處東營大將軍廟旁往西上登，順便再走武法奈尾山，其二是從合歡北峰往北走，穿過短箭竹草坡，往下經長箭竹林，出中橫公路。後者可以視為北峰的延伸行程，一般會安排為兩天一夜，第一天重裝至反射板下營地或是北峰東北面的小溪營地宿營，隔天重裝下天巒池。這樣的行程安排，比較麻煩的是必須解決兩端登山口之間的接駁，也必須全程重裝行走，但是用相對輕鬆的路線來體驗高山野營和穿越箭竹林，一方面可以讓高山經驗快速累積，另一方面，更可以藉此享受高山風景的時序變化。

（照片提供：小菜家族）

（照片提供：小菜家族）

反射板下是從北峰登山口上來距離最近的營地，可以從山下背水，或是到附近的台灣池取水，如果雪季積雪多，直接融雪也很方便。露營延長待在山上的時間，體會會因此更多。

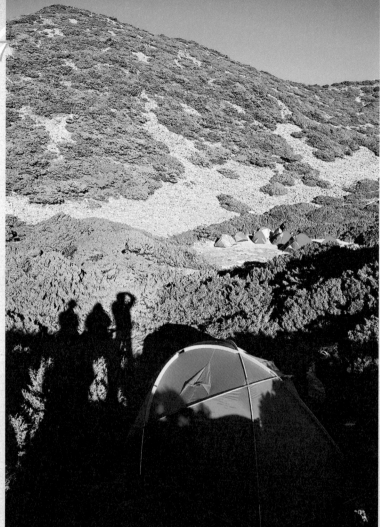

捕捉天地之美的高山攝影旅行

（本文照片由何志豪提供）

「我總共去了五次雪山，到了第三回，終於等到好天氣，同伴狀況也都很好，才第一次登頂，然後就在山頂上搭帳篷住了三天，為的就是捕捉那瞬息萬變的天地之美。前兩回，第一次因為同事腳傷，到了東峰就打住，第二次到了圈谷，山頂一片雲霧，我們撤回三六九山莊，隔天大雨，看來一時不會轉好，一行人收拾好裝備就下山了。所以登不登頂，對我來說一點都不重要，我們想要的是拍下山上的美麗風景，享受攝影的過程，這才是最重要的！」因為同事的招喚十年前開始加入登山攝影行列的何志豪如是說。

黃昏前從圓峰山屋方向看玉山南峰，東邊荖濃溪上游的溪谷已經擠滿了翻騰的雲海。

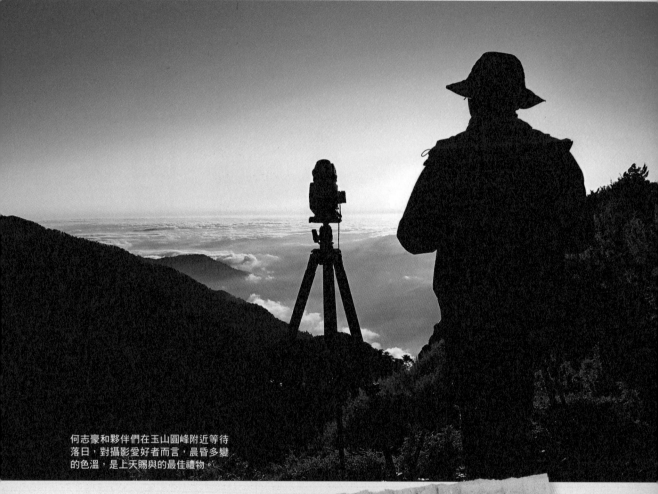

何志豪和夥伴們在玉山圓峰附近等待落日，對攝影愛好者而言，晨昏多變的色溫，是上天賜與的最佳禮物。

About Hiker

人物：何志豪

工作：金融業

大山資歷：接近10年

攀登型態：以攝影為目的自組隊，後期開始聘請高山協作負責背負食物和炊煮

新手建議：登山鞋最重要，因為腳受傷等於失去行動力；好的背包可以讓人走得更輕鬆。

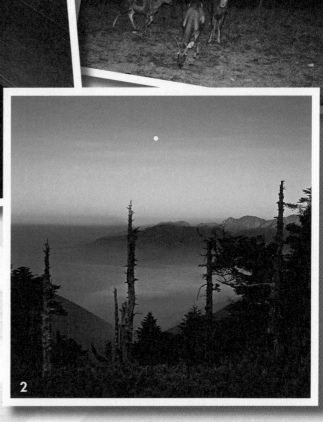

■ 初識高山妙滋味

認識何志豪，是十年前傳統底片還處於臨別秋波正燦爛輝煌的時候，我和他分別加入了網路上一個高山攝影同好會，每個月我們定期聚會欣賞彼此上山拍攝的作品。不過我們雖然一起看幻燈片，何志豪的拍攝路線卻和我截然不同，他會為了拍日出的霞光萬丈，天還沒亮就先起床，也經常為了在最好的時間就在視野最佳，或是角度最好的拍攝點做好準備，而在各個山頭上搭帳篷露營，雖然我們都用大尺寸的120相機，我選的卻是機動性高的645機種，而他選的是需要慢條斯理架上腳架，再仔細測光，並且使用方型構圖的哈蘇。

第一次上高山，何志豪說去的是未列在百岳名單上的武法奈尾山，海拔兩千九百多，時值十月底，一行三人到山頂上露營準備拍入秋後開始變色的高山林木。當時他對台灣的高山一無所知，平常他只在籃球場上運動，沒有這類戶外活動的經驗，負責帶隊的攝影同伴阿仁跟他說，這是一個簡單路線，單程只

1.為了拍出與眾不同的照片，何志豪利用長時間曝光，拍下南湖圈谷的圓柏和南湖大山主峰為背景的星軌。

2.為了拍大水窟山夏天翠綠的草地與碧水藍天，何志豪花了七天的時間來回大水窟，晚上在這個中央山脈的中間地帶，遇見了水鹿。

3.交通方便的合歡山區也是何志豪和朋友們經常造訪的山景，何志豪在此拍下了月亮西沉的夢幻景致。

1. 第一次上高山的何志豪在武法奈尾山頂，非常幸運的拍下畢祿山、羊頭山附近的日出景象。
2. 第三次上雪山，何志豪在哭坡觀景台下的步道上拍下無比雅緻的南湖大山主峰。
3. 從圓峰營地往主峰方向看去，這趟行程，除了因為要拍照上了玉山南峰，何志豪只利用白天光線不好不拍照的時間，去了一趟東小南山。

要一個多小時。於是毫無經驗的何志豪，穿著平常打籃球的藍球鞋、運動褲，和一些平常的禦寒衣物，背著一個僅有肩帶沒有背負系統的七十升大背包，就跟著上山。「那次的路程真的很短，可是我走的很痛苦，甚至比後來爬玉山還辛苦，幸好運氣很好，天氣穩定，隔天一早還出了大景，從此山上的美景在我心中印下了一個難以抹滅的痕跡。」

■ 輕鬆行百岳當作試金石

不過為了試驗自己是不是能夠適應較長程的山岳旅行，隔年何志豪特意報名參加兩次免背睡袋公糧的商業登山行程，一次去玉山，另一回去大霸。透過這兩座初級路線的實驗，何志豪確認自己的確可以在上山愉快的旅行，於是開始大張旗鼓採購裝備，當年底就和幾位攝影朋友一同上雪山。但是何志豪的雪山攝影之旅，如果從山頭蒐集的角度來看，簡直是災難一場，前兩回都因故中途撤退，第三次才上到主峰頂。但是一般登山者在山頂上盡覽群峰的喜悅，對何志豪來說意義不大，他上雪山主峰

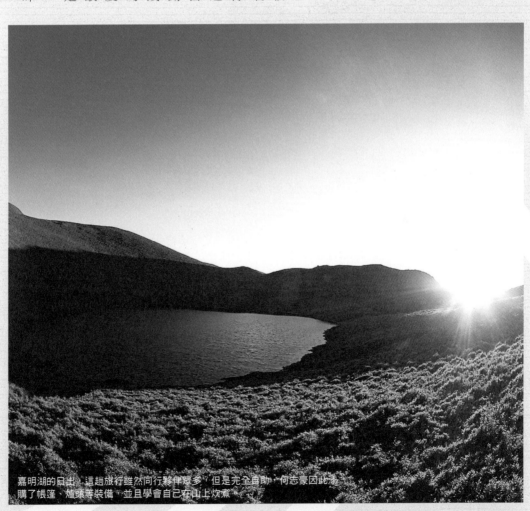

嘉明湖的日出，這趟旅行雖然同行夥伴眾多，但是完全自助，何志豪因此添購了帳篷、爐頭等裝備，並且學會自己在山上炊煮

■ 請協作專心享受攝影樂趣

由於近二十年都在同一家銀行工作，何志豪開始爬山時就擁有一般上班族羨慕不已的年假天數，因此他特別偏好長天期的行程，每回上山，少則三、四天，多則六、七天，這麼長的天期只待在固定的地方拍照，要找到志同道合的朋友一同上山其實不太容易，而且食物的補給也是一個問題，後來他採取變通的方式，雇請高山協作背食物並負責炊煮，如此一來上山拍照輕鬆許多。

「有了協作，不管是剛起床或是拍完夕陽回到營地，立刻就可以吃飯，而且餐餐都很豐盛，甚至還在山上吃過煎魚。而省去了自行炊煮的麻煩，這樣就有更多的時間來拍照，而且背包的重量也能控制在自己可以負荷的範圍內，畢竟我的攝影裝備總重就要十公斤。另外還有一

嘉明湖附近赫赫有名的向陽名樹，為了拍出與眾不同的景致，何志豪特地揹了一顆重超過一公斤的中片幅超廣角鏡頭。

點，協作都是經驗豐富的高山嚮導，有他們同行，安全性增加許多，等於是額外買了保險，所以雖然所費不貲，但是我覺得非常值得。」何志豪說起上山的點滴興奮之情溢於言表，此外也特別強調登山的安全問題。

■ 不要急行軍只願慢旅行

十年的高山攝影旅行，何志豪曾經登頂大約三十座百岳，我問說，這些山頭可以算是去拍照順便上去的嗎？他點頭稱是，也說起一段趣事：「有一回我和一位朋友一起去大水窟山七天，路上遇到另外一隊登山隊，他們一路急行軍，到了山屋討論的也是花了多少時間就走完當天的行程，我於是問他們，半路上某個地方有個漂亮的風景，有印象嗎？每個人都搖頭，當下我心中就想，一路盯著前面夥伴的屁股往上走，這絕對不是我的旅行。慢條斯理的走路，一路覽看山景，看看哪邊是其他人沒拍過，我自己可以獨創的景致，透過相機的鏡頭發現並拍下山上獨特的美麗，這才是我不辭辛勞並上山旅行的目的。」

認識
百岳裝備
PART 3

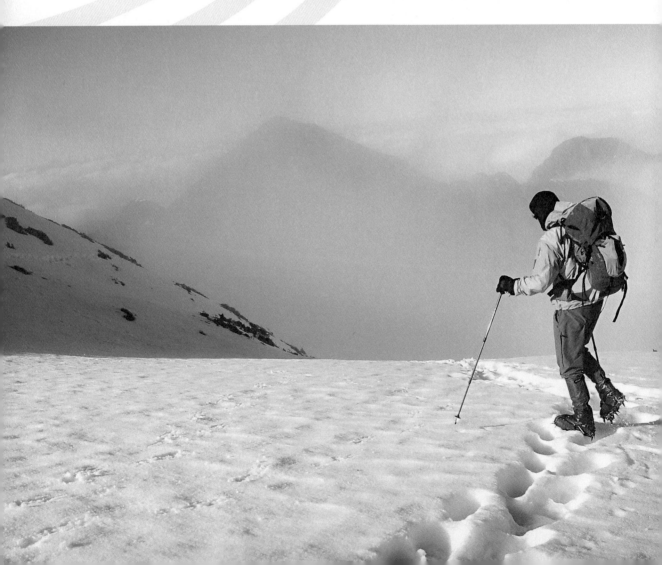

Chapter.6
選購基本裝備

入門級單日旅行基本裝備

山岳旅行的特點之一，是當你對大自然的了解越多，就會以更謙遜的態度來面對。不同的人對於每一條山岳旅行路線都有屬於他個人的詮釋，但是如果按照最普遍的分類方式，合歡群峰就會落在典型的單日旅行路線這個範疇。

相對於單日旅行，自然有所謂的多日旅行，兩者最大的區隔在於前者不在山上過夜，後者少則兩天一夜，長的可能是一週或更久。從循序漸進的原則來看，單日的山岳旅行，最適合入門與體驗。

沒有經驗的人該如何看待山岳旅行的一切呢？其實和我們一般的城市旅行相去不遠，一樣得搞定衣、食、住、行等基本需求。不同之處在於，山岳旅行大部分的時間我們會暴露在大自然之中，如此讓我們有機會領受自然之美，然而

這既是樂趣所在，也是考驗所在。人與大自然之力相較，委實渺小，所以必須借助各種專業裝備，讓我們得以安全而且舒適的行走其間。

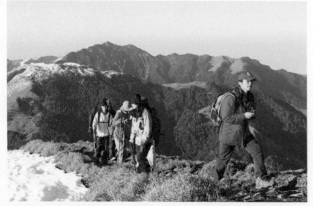

單日行程的裝備所需不多，一個 30 公升上下的背包已經綽綽有餘。

單日山岳旅行裝備

對登山裝備我們也許可以這樣來想像：帶著自己的衣櫃、廚房和房子到山上去旅行。如果你的旅行只有半天或一天，那房子可以省下不帶，廚房也只需要一小部分，例如簡便的食物和煮水的爐子、炊具，衣櫃的大小則是按照季節和天候來決定，基本原則是能夠讓自己溫暖舒適。

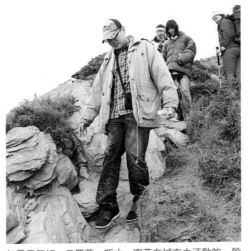

如果天氣好，只帶著一瓶水，穿著在城市中活動的一般衣物走上合歡山徑，應無大礙。一旦天氣轉變，後果就難料。

由於單日行程不需考慮住的問題，在裝備上少掉睡袋、睡墊，甚至帳棚，食物和燃料需要的量也很少，因此單日行程通常也被稱為輕裝行程。不過，在一日輕裝行程當中還是有難易之分，以合歡群峰為例，石門山、合歡主峰，難度相對低，所需時間也短，對於裝備的要求相對是寬鬆的，天氣好的時候，一般服裝、球鞋也不成問題。合歡東峰較為陡峭，搭配一些輔助性的裝備，如登山鞋、登山杖等，會較舒適也較安全。合歡北峰路程較遠，停留在山上的時間長，變數自然增加，這時候就需要較多的衣物、裝備，以保平安。而當你一離

開合歡山區，台灣就再也沒有這麼容易親近的高山，即便是一樣列在入門一級的南橫三星，都必須付出更多，準備的更周延，才能一親芳澤。

■ 單日裝備表

以合歡北峰為基準，在此列出一份入門級單日裝備表，如果只去石門山和合歡主峰，還可以更精簡。但是如果你的旅行計畫參照前面建議的一個週末走遍四座合歡群峰，那這份建議表所列的必要衣物和裝備就是安全與舒適的底線。

【衣】	【行】
★排汗衣褲（冬季和夏季有所區別）	★中小型背包
★雨衣雨褲	★地圖與指北針
★保暖衣	★頭燈、備份電池
★登山鞋	★手錶（含高度計、羅盤等多功能為佳）
★登山襪	
★帽子（保暖與遮陽）	★手機
★手套	★哨子
★防曬油和護唇膏、太陽眼鏡	○登山杖
○綁腿	○無線電
	○GPS
【食】	【其他】
★乾糧	★身分證
★飲水（水袋、水壺或保溫瓶）	★健保卡
	○相機
○爐具	○衛生紙（濕紙巾）
○炊具	
○碗筷	

表列中★表示必要
○表示選用

如果你完全沒有高山經驗，也沒去過登山用品店，心中應該充滿疑惑，到底何謂排汗衣褲？雨衣是我們在城市中穿的那種嗎？怎樣的保暖衣才夠保暖？還需地圖和指北針？這是探險嗎？還是旅行？不就是電視上常常看到的合歡山嗎？需要如此大費周章嗎？

為了解決這些可能會產生的疑問，接下來就先從最基本的衣著作為起頭，把去合歡山旅行應該具備的基本裝備一一說明。

單日行程的衣著

在實際進入衣著的章節之前，讓我們再參考一次比較貼近實際體感溫度的合歡山特生中心林外氣溫統計，你會發現全年度的平均高溫，其實還在二十度以上（以二○○九年為例），而平均低溫則是零下二．六度。這兩個數字，高溫的部分，代表白天天候良好有太陽的時候，低溫則發生在夜間。

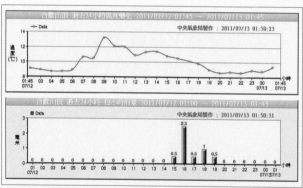

2011 年 7 月 12~13 日合歡山 24 小時溫度和雨量變化圖。資料取材自中央氣象局網站。

接著再來看一個抽樣性的合歡山二十四小時溫度和雨量變化圖（二○一一年七月十二～十三日），這是一個非常典型的夏日午後陣雨天氣型態。

氣溫在凌晨之際偏低，太陽出來之後一路爬升，接近中午雲量增多，氣溫微幅下降，下午開始下雨，溫度雖低但是逐漸穩定，入夜之後雨勢漸歇，甚至隨著水氣散去開始微幅回升。這就是合歡山區在夏天典型的樣貌。

在合歡山區的一日行程中，我們實際會遇到的天氣變化區間，大體上是從早上到黃昏前這段期間。如果是春末與夏天，原則上可以參照這個範例。到了秋冬，高溫和低溫一律再往下降，溫差的範圍會稍微擴大。這是對該地區天氣必須先有的基本概念。至於冰霜雨雪、強風、低溫，甚至令人睜不開眼的陽光和紫外線，這些都是大自然在溫度之外附贈的禮物。

■ 體溫與熱平衡

現在假設你對天氣的數據有了基本概念，但是在決定穿哪類的衣服之前，我們必須先介紹另外兩個概念：第一，人體體溫的保持，主要是藉由皮膚表面一層極薄的暖空氣所形成一個空氣保溫層來達成，這個空氣層又被稱為人體微氣候系統。第二：熱會傾向於平衡，高溫區的熱量會往低溫區移動，直到兩邊達到熱平衡。低溫和風雨都會將我們體表空氣層的熱量帶走，造成體溫下降，反之身體大量運動，產生的熱量也透過這層空氣來散熱。由於我們的皮膚外面缺乏毛

皮來調節溫度並提供防禦，所以必須代之以衣服來達成這些需求。

■ 機能服飾

最近幾年，戶外服裝在台灣被冠上機能服飾這個名詞，意思是說它們在設計過程中，會以特定的機能為優先考量，這是它們和流行服裝最大的差異。大體上，機能服飾要提供的功能，就是不管外界環境如何變化，都要能讓身體維持適當的體溫，也就是說，當身體過熱就需要盡速將熱氣排出，當周圍環境溫度變低，就必須加以隔離，防止體溫被奪走。

完整的登山衣著系統，從機能性來看，應該具備：吸濕排汗、保暖、防風、防雨、快乾、防UV等這六大功能，才能達到保持身體恆溫以及不受傷的目的。由於科技尚未進步到一件衣服即可達成上述所有功能，所以目前普遍被接受的是稱為洋蔥式穿法的登山衣著系統，也就是從內到外，以吸濕排汗、保暖、防風雨這三種主要功能一層疊一層的穿著方式。不過隨著季節更替與天候變化，在不同的天氣狀態下還是會有不同的穿著組合。比較粗略的分法是分成春夏，秋冬兩種季節型態，另外還有一種分法是行進與休息時。如何有效搭配，或者最經濟的購買與攜帶，留待後述，接下來我們先就洋蔥式三層的特性加以解釋。

· 吸濕排汗內層

人類為了維持恆溫，過熱就會排汗，汗氣如果凝結在皮膚表面，變成汗水又無法快速排除，就會發生水寒效應，這是指在身體潮濕的情況下，體溫散失遠

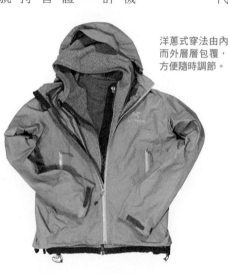

洋蔥式穿法由內而外層層包覆，方便隨時調節。

快於乾燥時，所以控制皮膚表層的乾爽是保暖的基礎。要達成這個目的，在緊貼皮膚這層，我們必須選擇可以快速排汗，並且快乾的衣服。為了增進排汗效果，這類衣服通常極為貼身，再透過材質特性將汗水吸收排到衣服外層，由於穿在最裡面，又可以稱為內層。

目前主流為各種化學纖維，或是與傳統的羊毛、新開發的椰子纖維等混紡而成。特別必須注意的是，一般認為可以吸汗又舒適的棉質衣物，完全不適用於此，因為棉的吸水性雖強，但是乾燥需要花非常長的時間，一旦潮濕，在低溫的環境下會讓身體長期處於濕冷狀態，嚴重時甚至會造成失溫。

由於吸濕排汗層在較熱的天候下也可能單穿，因此除了前述的吸濕、排汗、快乾這三大功能之外，防曬抗UV也是目前訴求的重點之一。此外，山岳旅行如果天數拉長，洗澡更衣的可能行相當低，一件排汗衫可能要貼身穿上好幾天，所以加入抗菌功能，以抑制臭味，也成了新產品的基本要求。

難得 12 月底在 2300 公尺的雲海保線所還有這麼好的陽光，讓旅人們可以單穿長袖的排汗衣。從照片中可見排汗衣的款式選擇非常多，購買時可以針對自己的體質，請商家推薦。（照片提供：楊昀真）

貼身的吸濕排汗層發展至今，有許多種變形，不過功能和目的大體上都一樣。市面上不同品牌的排汗衣，各有自己的設計特點，採用的材質從化纖或是加上羊毛、椰子纖維等混紡。技術上則是將各種纖維製造成有別於傳統圓形的特殊形狀，再藉由毛細作用，或是添加吸濕劑，讓不親水的化纖可以將汗水快速從內層排到表面，然後快速蒸發。

過去最普遍使用的是杜邦開發的 Coolmax 布料，或是 Polartec 公司開發的 PowerDry 布料。最近幾年由於日常生活用衣對機能性的需求大幅增加，許多布料廠也加入這類機能布料的研發，連生活成衣品牌也紛紛推出具有前述各種機能的夏日服裝，價格相對有競爭力，其實也可以一試。不過選擇生活成衣品牌的排汗衣時，記得避開化纖和棉纖維混紡的產品，因為這類布料受到棉是遠遠不及單純的化纖，或是其他混紡布料。因為布料編織方式不同，在吸汗之後，乾燥速度還質不同，各種排汗衣的吸濕、排汗、乾燥能力自然各不相同，產生的觸感也不

同，甚至每一個人的排汗量、體溫差異也很大，因此哪種布料或是哪個款式最適合很難有所斷論。不過在選用時可以先從布料的厚薄和皮膚接觸面的處理方式下手，然後再用長短袖來對應實際天氣。

一般來說，內層布料可以分成極薄（Silkweight）、薄（Liteweight）、厚（Midweight），到稍厚（Heavyweight）。分成這麼多種厚度，對應的是不同的氣候環境。極薄加上短袖自然是對應較熱天候，接下來逐次往寒冷靠攏，稍厚型

不同品牌的排汗衣，布料織法粗看大同小異，細看就會發現大異其趣。除了不同的布料，厚薄其實更為關鍵。如果在夏天上山，長短排汗衣都帶，使用彈性會更高。

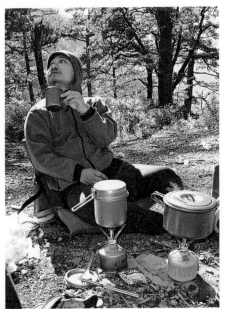

保暖層通常是一早起床和傍晚抵達山屋或營地時使用，因為這時候身體不太活動，產生的熱量少，所以要仰賴保暖層將體溫保留下來。（照片提供：吳彥人）

羽絨填充因為價格較高，能見度比不上化纖刷毛，不過卻是單位重量保暖度最高的保暖層。（照片提供：楊昀真）

的長袖內層大體上是以極地，或是溫帶高山為主要的應用範圍，但是怕冷的女生其實也很適合。內層的皮膚接觸面，對於體感影響頗大。接觸面光滑型的內層，通常傾向涼感，接觸面刷毛的內層，通常帶有一些溫感，所以前者適合在夏季白天使用，後者則適合夜間或是冬季使用。

· 保暖中層

一旦皮膚表層能夠適當保持乾爽，接下來就由第二層負責保暖。絕大多數的衣服本身不會產生熱（曾經有戶外用品廠商生產過依靠電力加熱的保暖衣，不過未成主流）。保暖層之所以能夠保暖，是因為它們能夠大幅阻絕體溫的散失，不管是哪種材質，都是仰賴膨鬆的結構，抓住其中的空氣降低其流動性，讓體溫不散失。換句話說，保暖層其實是一個隔離作用，讓我們體表的溫度和外界的冷空氣隔離。目前常見的保暖材質有羽絨填充、化纖填充、化纖刷毛等。保暖層通常也具有一定的排汗功能，以免影響排汗層的運作效果。

保暖層的選擇比排汗層稍為複雜，原因如下：第一，它的單價高了不少，選購的容錯力較低；第二，除了極為寒冷的冬天，一般行進時不常穿，多半是中途大休息，或是晚上穿，所以平常是在背包裡面，因此重量和體積都必須考量。

· 羽絨填充

在各種保暖層中羽絨填充有輕量、壓縮後體積小的優點，不過缺點是價格最為昂貴，以及遇水潮濕後幾乎不具保暖力。後者曾讓羽絨衣在台灣山上較為少見，不過隨著輕量化登山的趨勢逐漸流行，某些羽絨衣的表布也採用防潑水材質，大幅增加遇水後的生存力，因此能見度逐漸升高。

判斷羽絨衣品質的指標，一般來說是膨脹係數（Fill Power，通常簡寫為FP）、填充量以及衣服結構。膨脹係數是羽絨品質最直接的數據，量測的基準是重量一盎司的羽絨在儀器中膨脹的體積，單位是立方英吋。所以當我們在規格表或是產品標籤上看到650FP這樣的標示，就表示這件羽絨衣採用了一盎司可膨脹到650立方英吋的羽絨。

膨脹係數越高的羽絨產量越少，價格也越高，但是它所帶來的好處是，可以用相對輕的重量達到較膨鬆的體積，藉此抓住更多空氣，在實用上的意義就是比較暖，收納的體積也相對較小。目前市場上專為戶外活動設計的羽絨衣採用的羽絨通常從550FP起跳，講究輕量化或極度保暖的款式會用到850FP，不過價格往往要往上跳到一到兩倍。

填充量關係到重量和保暖度，通常廠商會試著為自家的產品取得一個平衡。對末端消費者而言，如果能夠實際去比較不同產品的膨鬆度，會比單看數據更容易掌握。一件羽絨衣如果看起來過於流線，撫摸起來缺乏膨鬆感，那很可能無法讓你在寒冷的高山上保持溫暖。

衣服的結構分為兩個方向，一個是表布選用的材質，目前大多為極輕薄的抗撕裂尼龍布，再加上防潑水和防風表面處理，一方面減重，一方面增加羽絨在惡劣天候下的存活率。另外則是隔間的處理，由於羽絨採用填充方式，並未縫合或是黏貼，在衣服的夾層內會自由移動，適當的隔間設計，可以在不增加太多重量下，讓羽絨分布均勻，避免產生沒有羽絨包覆的冷點。

·化纖填充

結構類似羽絨填充，只是將填充物改為價格較低、耐候性較佳的化纖材質。和同樣填充量的羽絨相較，化纖填充的保暖度目前還是有一段差距，在收納上也比不上高FP值的羽絨。但是如果從潮濕天候下的耐候能力來看，不管是抵抗濕氣、或是潮濕後的保暖力和乾燥速度，化纖填充卻又遠勝羽絨。如果要

化纖填充材料主要以模仿羽絨的結構來達成保暖的效果，通常是將纖維製造成中空狀，再透過各種處理方式，讓它產生膨鬆的效果，藉此來形成氣室捕抓身體散發的熱空氣。目前主要的材質有Polarguard、Primaloft等，不同品牌的材質又分成很多類型，彼此之間的保暖度各不相同，但是缺乏類似羽絨的FP值可供參考，僅能從字面上的描述來意會。所以選擇的時候，可以先參考廠商提供的產品特性說明，做初步的了解，

生活成衣近幾年也逐漸向機能服飾靠攏，他們販售的刷毛衣價格遠低於多數的機能服飾品牌。

1.面對激烈的競爭，化纖刷毛也得持續進化，這是 Polartec Thermal Pro，比基本款保暖度更高。（照片提供：孫崇實）

2.化纖填充從外觀看來和羽絨填充頗為類似，不過單位重量的保暖度不及羽絨。

接下來再透過實際的觸摸和觀察，從膨鬆度、可壓縮度和衣服的結構做進一步的判斷。

·化纖刷毛

摹仿羊毛結構，利用較粗的化纖紗線織出底布，再經過刷毛、拉毛等處理，讓布料表面成為絨毛狀，就是所謂的化纖刷毛布。利用這種布料製造的保暖衣，大概是目前使用最廣泛的保暖中層，主要的優勢是價格相對便宜，對於潮濕的天候適應性良好，不易潮濕，乾的也快，保養十分簡單，就算使用洗衣機洗滌，保暖性也不會衰退，而且布料本身也具有彈性，透氣性非常好，行進間穿著舒適又不易過熱。缺點是，在各種保暖衣當中，重量最重，可壓縮性最低，保暖度也最低，同時也不防風。

機能性的化纖刷毛布料，鼻祖是美國的 Polartec，商品化至今超過三十個年頭，從原本單純的保暖，至今演化出接近百種各式各樣的刷毛機能布料。以純粹保暖的領域來看，Polartec 將之稱為 Classic 經典系列，下面又分為 Classic 100、200、300 三種，主要是利用不同的厚薄達成不同的保暖度，Classic 300 最厚也最暖，Classic 100 最薄，Classic 200 居中。以實用性而言，Classic 200 製成的中層保暖衣，在保暖度、重量和壓縮性各方面最為均衡。

由於傳統的刷毛布料相對於羽絨或是化纖填充，在單位重量的保暖度上有一段差距，所以 Polartec 後來推出了 Thermal Pro/Thermal Pro High Loft 這類新布料，透過不同的編織方式，將密度降低，膨鬆度拉高，以增加保暖性和壓縮性，不過如此一來，價格也隨著往上提升。

除了知名度最高的 Polartec，許多戶外用品廠商也有屬於自己的刷毛產品，要評斷這些功能類似但是款式、型號不同的產品其實不難，基本原則就是，類似的布料厚度，膨鬆度和壓縮性越好，保暖的能力相對比較高。在專業戶外品牌之外，生活成衣品牌的刷毛衣也隨處可見，相對來說，它們在類似的厚度之下，衣服較重，膨鬆度也較差，保暖性的確比不上專業品牌，但價格卻相當。

什麼時候需要防風雨雪透氣外套呢？就是這個時候

· 防風雨雪外層

有了吸濕排汗的底層和保暖的中層，還必須加上可以防風又防雨，同時兼具排汗功能的最外層，整個山岳旅行的衣著系統才算完整。防風功能可以降低風寒效應，防雨功能可以降低風寒效應，這兩個功能簡淺易懂，然而為何肩負抵抗大自然考驗的最外層還需要排汗？原因在於登山衣著系統要達到的目的是控制人體微氣候系統的適溫，在雨雪天候中行進，隔絕外界的雨雪固然重要，但是為身體流出的汗氣建構一條暢通的大道，讓它們順利排出衣著系統之外，也一樣重要，因為唯有如此，才能讓底層和中層的功能完整發揮，達到乾爽與舒適。

一直到一九九八年 Polartec 和加拿大戶外用品公司 Arc'teryx 合作推出使用新布料 Power Shield 製作的軟殼衣（Soft Shell）之前，可以同時防風防雨的外層都屬於傳統的硬殼衣（Hard Shell），而這類具有神奇防風防雨卻又能夠排出汗氣功能的硬殼衣布料，最早來自美國的 Gore 公司，他們所生產的布料稱為

Gore-tex。這種布料之所以能夠防水透氣，主要是在兩層布料之間用黏貼的方式加入一個防水透氣薄膜（膨體聚四氟乙烯 ePTFE），藉由薄膜上細微的小孔達到阻隔水滴進入，卻容許水蒸氣蒸散的功能。除了這層薄膜之外，硬殼衣的表布還需要加上防潑水處理（通常稱為 DWR／Durable Water Repellent），如此可以先將雨水撥走，以防止表布吸水之後變濕變重並降低透氣性。最後在內層的縫線上，還必須加上防水貼條，阻

防風雨雪外層的價格差異很大，除了使用布料的差異之外，也與細節的設計有關，在高濕度的台灣，考驗比低濕度的高緯度地區更嚴苛。一件好用的外套，不僅要能抵禦風雨雪，還要能夠充分透氣散熱，有時候無法全然仰賴布料，這時候透氣開口的設計相形重要。

隔任何可能的漏水，才能稱得上是一件防水外層。

由於 Gore-tex 利用薄膜產生防水透氣效果的專利已經過期，目前市場上有許多利用類似技術的防水透氣布料可以選擇，除此之外最早由 Polartec 領軍的軟殼衣，也是防風雨外層的選項之一。軟殼衣的出現，除了商業競爭因素之外，也因為硬殼衣有以下的缺點：第一、多數採用尼龍作為表布，摩擦產生的噪音很大。第二、雖然防風雨，但是完全不保暖。第三、透氣性還是不夠好，尤其是和只有防風功能的外層相較，更是明顯。第四、除非在衣服結構上加入彈性布料，否則穿起來硬梆梆，舒適感不夠。

基於這些理由，運用各種彈性防風布料，但是加強表布抗磨損、抗水功能，甚至逢線也貼上防水貼條的軟殼衣如雨後春筍般出現。軟殼衣的變化比起硬殼衣多了許多，它的特點是穿著較為舒適，表布摩擦噪音遠小於硬殼衣，一般而言透氣性也比較好，有些布料甚至在防風的部分稍微放水，不做到百分之

百，利用透進來的風作為溫度的調節。有些布料則在內層貼合刷毛面，以增加保暖度。簡而言之，軟殼衣想要用一件多功能衣服，在溫涼天候下，取代傳統內層加外層的兩件式或三件式組合。

實務上，台灣多雨，合歡山又高於平地平均值，如果遇上較為極端的天候，目前硬殼衣的防水效果，還是優於大多

數的軟殼衣。在選擇硬殼衣時，除了研究不同品牌布料的差異性，主要還是要看衣服本身的設計，例如腋下的通風口、胸前的口袋，帽兜的調整性、拉鍊的設計等，這些細節其實更能表現出廠商對產品所投注的心力。至於價格不亞於硬殼的軟殼衣，也許可以等到進階之後，作為涼冷季節的行進用衣。

Soft Shell 軟殼衣穿著較為舒適，新一代的產品在防水性能上已經宣稱和硬殼衣幾乎一樣，應該值得期待。

• 完整的包覆：帽子與手套

要充分發揮登山衣著系統的功能，除了多層次的洋蔥式穿法，還必須將身體各部分完整包覆。所以除了穿在身上的衣服、褲子，還應該包含頭上的帽子、手上的手套、足部的鞋襪等，這些部位的穿著概念一如前述的洋蔥式穿法，產品材質也大多來自類似的機能布料，基本上都要能夠排汗、防風雨和維持身體的適溫。

頭部散發的熱量會超過全身的二分之一，遭遇炎陽或是風雨雪時，也是首當其衝之處，此處的遮蓋、散熱與保暖的重要自然不言而喻。從材質來分，有各種刷毛保暖帽和輕量的防風防UV抗水帽，前者在低溫下，屬於絕對必須，選購時切記要能完全覆蓋耳朵。近幾年流行的彈性排汗頭巾，使用範圍廣，有不同厚度可選，既可作為頭巾，也可以當成領巾，甚至蒙面抗UV，是處

理肩部以上區域最佳的配件。

台灣山徑上最常見的手套，是粗棉製的工作手套，如果是沒有雨雪的天氣，這種手套因為略具保暖能力，也能保護手部，加上價格低廉，算是方便好用。然而一遇到雨雪，粗棉手套立刻成為濕冷的裹手布，不僅不舒服，甚至可能讓手指凍傷。因此在便宜的工作手套之外，多準備一雙可以防風雨的手套，會是比較安全的做法。

要達到禦寒與護體，不僅保暖衣物的質和量都要夠，還需要完整的包覆，太陽眼鏡或是雪鏡也是其中的一個重要環節，可以較為周全的保護眼睛。

手套的選擇非常多樣性，從便宜的粗棉手套到全防水的禦寒手套，可以視路線的特性和季節來選擇。以 Polartec Power Stretch 布料製作的手套，包覆性非常好，受潮後依然能夠保暖，非常適合台灣較潮濕，有點冷卻又不像高緯度那樣冷的氣候。

適當的調節

機能服裝的功能性再強，還是有其極限，再加上高山天氣變化快速，每一個人對冷熱的適應也不同，同樣一件機能服裝穿在不同人身上效果不一定一樣，要充分發揮這些機能服裝的功能，最重要的還是我們自己適時調整身上的衣服。

譬如當你在合歡北峰剛開始的上坡，遇見無風又有太陽直射的狀況，此時身體會大量發熱，自然應該儘量減少身上衣物，讓身體的熱量能快速排除，以減少汗水流出。而等到登上坡度緩和但是裸露的稜線之後，身體的功率輸出下降，發熱減緩，加上常會有強風吹襲，此時應該添加防風衣物，以避免風寒效應讓體溫急遽下降產生危險。

·因應季節的服裝搭配

我們可以粗淺的將機能服裝的穿著，分為夏季和冬季兩大類型，再從實際穿著細分為行進間和休息時，這樣在準備時才有所依據。

【夏季】

夏季的假設情況是：有炎熱太陽的上午，積雨雲在中午前開始聚集，午後則下了一陣雨，一整天的氣溫分布在24度到8度之間，隨著天候的轉變而改變。合歡山區的夏天大體上就屬於這樣的情境。這時候衣著搭配可以參考下列組合：

· 身上所穿

　上半身：短袖薄型排汗衣＋化纖抗UV快乾襯衫＋抗UV棒球帽（或彈性頭巾或大盤帽）

　上半身：排汗內褲＋化纖抗UV快乾長褲

· 背包中備用

　雨衣褲＋中層保暖＋保暖帽＋彈性頭巾

我們可以將衣服視為體溫調節的工具，而體溫的高低則和身體功率的輸出和背負的重量以及路線的難易程度相關。當氣溫較高，或是功率輸出較高時，可以用較輕薄的衣物增加散熱的效率。（照片提供：吳彥人）

【冬季】

冬天的假設情況是：早上太陽只出現一下子，雲層很高但是很平均，風勢不小，偶爾飄幾滴雨，溫度頗低，大約都在10度以下，稜線上因為風強，降到3度左右。合歡北峰的冬天，大概有一半的機會類似這樣。這時候衣著搭配可以參考下列組合：

· 身上所穿

　上半身：長袖厚型排汗衣＋防風雨透氣外套＋保暖帽＋彈性領巾＋手套

　下半身：排汗內褲＋刷毛化纖長褲

· 背包中備用

　雨褲＋中層保暖衣

這是上坡時所穿，接近稜線時，可以找較為避風處將中層保暖衣穿上。如果天氣非常好，上坡時甚至只需要排汗衣即可。

即便是殘雪處處的雪期，只要陽光普照，溫度也可能很高。按照自己的狀況隨時調整衣物，減少排汗量，才是最正確的穿衣法。

當然，上面的建議只是最基本的原則，在實際行走時還是要依照個人的感受來做調整，而這也正是選擇合歡群峰作為入門山的最大意義。除了藉此熟悉高山環境，更重要的是，讓你實際融入高山環境，檢視自己在體能、裝備上是否不足。這些親臨其境的體驗，將遠勝過其他間接的經驗傳承，不管是來自朋友、書籍或是網路上的資料。此外也降低初次嘗試的風險，即便你的準備不足，寬容的合歡山還是會讓你安全回家。

沒改變。機能衣再進步，我們行走在山徑上，一樣得抵受風吹與日曬，一樣得流汗排熱，甚至一樣希望自己在山上帥氣美麗。所以，規則還是只有一條，維持身體的適溫與舒適。新時代的複合型機能衣，甚至可以一件單衣做到行進間的排汗兼防風，但是畢竟以旅行為前提的我們，不會一直頭趕路，行走的節奏，自己可對外在環境的適應力，這些才是決定如何穿衣的關鍵。遺憾的是，這件事情無法透過文字述說來傳遞，上山一趟，你才會懂的前文所說的一切。

麼一趟，再回來對照前文所述，或是其他的參考資料，下次再到戶外店，該買甚麼，又先買甚麼，心中自然就會雪亮了起來。

山上的行走

衣服是出門旅行的最基本，你可能看過有人裸足行走，但是應該沒看過有人裸身旅行。不過不穿鞋襪在高山上，絕非良策。溫度低，路面又顛頗，有時候還有長刺的植物來打招呼，如果又背上一個背包，這時行走在崎嶇的坡路上，氧氣還不太足夠，於是難度又增加。萬一腳受了傷，那唯一可以讓你行走的工具就此報銷，一個簡單的半日行程，可能變成惡夢一場，甚至得等待救援。所以山岳旅行，衣服之外，鞋子最重要。

登山鞋與襪子

·登山鞋

登山鞋提供幾個功能，其一保護腳部，免受風霜雨、崎嶇地形以及低溫侵

■ 選擇與購買

一如其他領域，在現在購買戶外機能衣著，既是最好的時代，也是最壞的時代。從好的一面來看，從價格相對低的國產品，到價格相對高的舶來品，選擇非常多。然而品牌、款式之多，總是令人眼花撩亂，新的材質與布料，就像雨後春筍般，每一季都有新產品問世，只要一兩季不追蹤，就會覺得自己所知已經過時。

不過回過頭來看，人的身體機能完全

所以在第一次上山之前，可以做最小幅度的採購，盡量利用已經有的衣著，甚至用生活成衣的各種化纖衣也能組成一支堪用的排汗保暖部隊，抵禦山上的種種考驗，只是千萬記得別把任何棉製品混進去，以免功虧一簣。上山之後把握機會，觀察同路旅人的一切，從行到穿衣，他們比掛在戶外店裡的商品更加實際，因為你隨時可以大膽請問，更能即時和當下的天氣做比對，這是任何資料性的評論所比不上的。當你走過這

合歡山區的輕裝旅行，肩上的行囊雖然不重，但是路況的多變，對旅人依然是場考驗。此時一雙恰如其分的登山鞋，會讓你行走時更具有信心。

山徑的路面變化多端，有時是凹凸的裸岩，有時是盤根錯節的樹根，有時是光滑的傾斜岩面，即便是號稱入門級的合歡群峰，東峰和北峰都是如此路況。行走在這樣的路面上，和我們走在城市中，或是一般風景區是完全不同的經驗。登山鞋的目的就是幫我們去克服這些考驗。

目前市面上常見的戶外用鞋，從使用的環境可以分為越野鞋、輕量登山鞋、負重型登山鞋這幾類。越野鞋類似我們在城市中穿的低筒運動鞋，通常在鞋尖和鞋跟會有補強，前者防撞擊，後者固定腳跟。越野鞋相對來說，保護性和包覆性比其他兩者低，鞋底也較軟，但是因此輕便，穿著舒適，一般作為短程和輕量的郊山旅行之用。輕量登山鞋通常是中筒到高筒，鞋底較越野鞋硬，但是比負重型軟，整體的保護性和包覆性良好，材質多使用輕量化材質，以減輕腳部行走的負擔。然而也因此，在較為嚴苛的狀態下，譬如長程或是雪季的重裝行走，會有些風險。負重型登山鞋鞋底

在這三者中最硬，如此才能在負重又長

害，所以需要能夠保暖，結構和材質也要堅固，鞋面以強韌的皮革或是耐磨的Cordura尼龍最為常見。其二提供支撐，尤其是需要不斷彎曲的腳踝，不但承載全身加上背包的重量，還要對應路面的顛簸，重要性不言可喻，所以要透過良好的包覆性和支撐力來做輔助。其三，提供適當的抓地力和耐磨，之所以說是適當，而非強勁，是因為抓地力與耐磨，剛好是兩個反向指標，而這兩個卻又都是山岳旅行不可或缺的特性。

中量級的登山鞋，在鞋頭和腳跟會做較多的補強，以增加保護效果，鞋底通常也較硬，以減緩長時間行走在崎嶇路面的疲憊感。

輕量化的思潮興起後，這類以合成皮和尼龍製作鞋面，搭配EVA橡膠鞋底的輕量型登山鞋能見度越來越高。它們的好處是適腳性良好，不太需要馴鞋，買來幾乎就可以上路。輕量化之後也減輕了行走的負擔，對於上山頻率較低的旅人來說，也可以用於尋常的生活之中。

時間行走時，減緩腳部肌肉的疲勞，而且清一色都是高筒，以提供足夠的包覆性和支撐力，鞋面通常採用皮革製成，以增加防水性和耐久性。

輕裝的合歡山區旅行需要哪種鞋？答案因人而異，如果你經常運動而且下半身肌肉強健，能夠輕鬆面對崎嶇不平的路面，一雙抓地力還不錯的越野鞋，在天候狀況良好下，其實已經可以勝任。

越野鞋最大的缺點是幾乎沒有防水能力，就算鞋面內層用上了 Goretex 之類的防水夾層，因為鞋筒太低，遇到下雨還是會從鞋筒上方流進去。所以較為安全的選擇，是一雙高筒的防水輕量登山鞋，再搭配綁腿與雨褲備用。

所有的登山裝備中最需要實際試穿的是登山鞋。在山岳旅行中，它分分秒秒承載著你的重量，如果和你的腳不合，這個旅行會變的痛苦難當。一般建議在晚上買鞋，因為腳在那時候會漲大。對東方人而言，選購登山鞋最需要注意的地方是楦頭的寬度，因為目前市場主流還是來自歐美的品牌，而東西方人的腳形差異很大。東方人腳背通常較厚，也

專業的襪子在設計和用料上都十分講究，不過同樣的，只要是貼身的裝備，唯有實際試用，才知道適不適合自己。

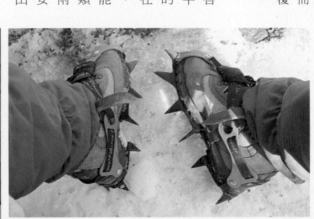

如果打算在雪季上山，登山鞋更得講究。底線是鞋面具有防水透氣層，鞋底硬度不要太低，鞋頭和跟部的補強鉤硬，如此才能在穿上冰爪後仍能維持一定的行走性能。（照片提供：邱以嫙）

較寬，西方人的腳多半瘦長，腳背也較薄，所以許多進口登山鞋的內容積比較小，如果你有一雙較胖的腳，又不小心買到這樣的登山鞋，就是痛苦的開端。因此挑選鞋款樣式多的戶外專賣店，再請店員陪你花上一兩小時選鞋並實際試穿，才不會買錯鞋。買鞋之後，上山之前，最好花上幾天，穿著這雙新鞋適應應合一下，畢竟新鞋都是磨腳的。

· 襪子

山岳旅行如果穿的是登山鞋，那最好搭配登山專用的襪子才能獲得更完整的舒適。除了作為腳和登山鞋之間的緩衝，和服裝的排汗內層一樣，襪子另外兩個重要的功能就是吸濕排汗以及增加保暖度。目前的主流是各種化纖與羊毛的混紡產品，一般依照厚薄會分成輕量型和重量型兩大類，前者適合較簡單輕鬆，或是溫和的天氣，後者適合負重較多、路程較遠，或是寒冷的天氣等狀況。由於編織技術大幅進步，現在的登山襪結構相對複雜，每個位置的編織方式不同，有些負責固定，有些負責緩

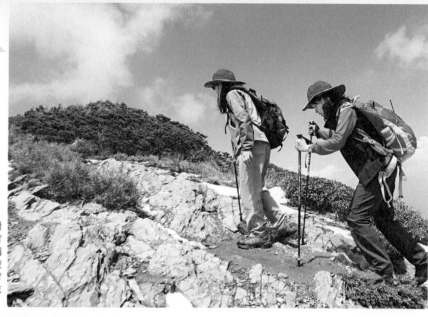

單日旅行的負重相對輕，一般堅固的小背包即可，當然如果講究一些，購買品質較佳 40 公升左右的背包，還可以用在週末行程，也值得考慮。

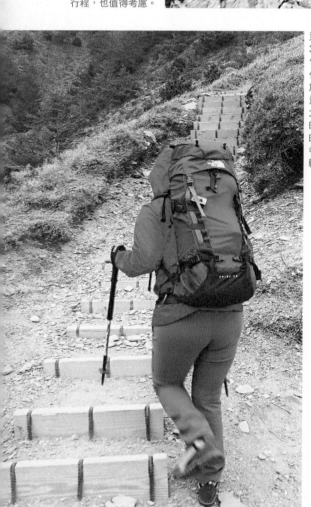

這是一個官方規格 38 公升的中型背包，可以作為輕量化或是短天期山岳旅行之用，由於容量比一般的單日包大，為了承載較重的重量，背負系統的設計通常會較為考究，背起來自然較為舒服。

衝。混紡的登山襪，通常都兼具排汗和保暖等效果，多數都可以直接單穿，無須像以前還得加上一層內襪。至於一雙襪子好穿與否，幾乎完全無法從規格上看出，唯有實際試穿才能見真章。所以如果買了新襪子，合歡山的單日行程就是最佳的試穿實驗地點，畢竟在這裡磨出水泡，也不至於太難處理。

■ 背包

輕裝山岳旅行和行走相關的最必要裝備，除了輕量登山鞋之外，就是一顆容量適中的背包。容量大小是背包規格中最容易區分的差異，類似合歡北峰這樣的單日旅行，三十至四十公升的容量綽綽有餘，在天候溫暖的狀況下，甚至二十公升左右也沒問題。背包是否好背，主要的關鍵是背負系統與身體之間的契合度，這得實際試背才能見分曉。不過升數小的背包，負載通常都很輕，半天可以來回的行程，受重量的影響不

會太大，真的不想講究，手上現有的任何一款小型背包都可以勝任。

然而如果你希望買一個舒適好背的背包，作為一日行程的專用包，那麼建議容量在三十公升左右使用彈性會較大。

雖然中小型背包背的重量不重，但是一個簡單有效率的背負系統可以讓你行走之際較為舒適。一個舒服的單日包通常會設計透氣的肩帶、腰帶和背襯，比較講究的還有水袋的隔間，可以內置一個水袋方便行走時喝水。

背包選擇的概念，可以從攜帶物收納取用的方便性和背負的舒適度來考量。

小型的背包（二十公升以下）幾乎都只有一個上方開口，如果要增加收納取用的便利，就要從頂蓋的設計和兩側或是背部增加隔間來下手，完全沒有外部小袋子的背包，雖然外觀流線，但是實用性是要打折扣的。背負系統則是以實際試背來分出高下，規格對此幫助不大。

目前背包使用的材質，底部和高摩擦區域大多是杜邦開發的耐磨抗撕裂尼龍布CORDURA為主，其他區域則是較薄的抗撕裂尼龍布。輕量化的背包，使用的布料一定比較薄，肩、腰帶的緩衝材料也輕薄，所以空重輕，負擔較小，但是相對的耐用性會降低，價格也比較高。這些特點是自己在選購時，必須做的取捨。

■ 認識登山地圖

對旅人而言，地圖描述的是我們將要去旅行的所在，它不是憑空而生，是因為我們的需求而生，在旅行尚未實際發生之前，投射著我們對旅行的熱情與夢想。我們藉由閱讀地圖，來了解事物相關和相對的位置，然後安排路線，並估算每段路線可能需要的時間。最常見的地圖通常是藉由2D的平面資訊來描述3D的地形地物。查看地圖時的幾個重要基本觀念，其實都是來自我們在移動過程的實際需求。譬如方向和距離這兩個要素，不管你是要去上班、還是去看電影，在移動的過程中，你得先知道出門要往哪個方向走，如果抵達目的地有時間限制，你就得知道路程有多遠，需要花去多少時間。

高山地圖上所描述的一切，其實也相

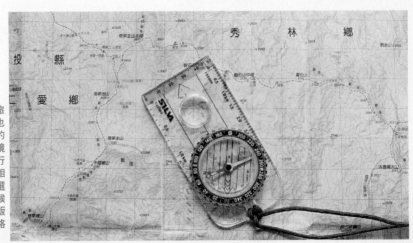

地圖與指北針是山岳旅行導航的基本工具，也是在山野間閱讀群山的最佳輔助。由於戶外環境較為嚴苛，專為山岳旅行設計的地圖，除了載明相關資訊之外，在紙張的選用上，也會特別注意耐候性和耐用性。此為上河版1/50000地圖，每一方格代表1公里的長度。

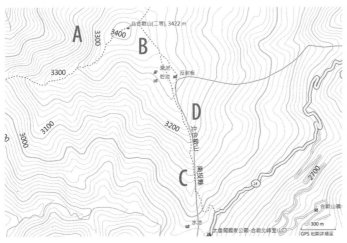

北合歡山(二等), 3422 m

太魯閣國家公園-合歡北峰登山口
(GPS 地圖詳細底)

除了便於攜帶，不需要用電的紙版地圖，利用 GPS 或是電腦上的電子地圖來導航與規畫路線則是另一股新的潮流。這張圖片擷取自 Garmin 台灣等高線電子地圖，我們以合歡北峰附近為範例，說明等高線的基本讀法。A 點是峰頂西邊的斷崖，由於高度變化劇烈，所以等高線十分密集，B 點是稜線上由反射板到山頭下方的廣大箭竹草坡，高度變化小，所以等高線相對稀疏，C 點是登山口到稜線之前的爬坡，這段要從 2900 多爬升到 3200 多公尺，所以等高線相對也較為密集，D 點是爬坡與稜線的交會處，這裡可以看見等高線的密度正在轉變。另外，等高線理論上都是封閉的曲線，例如北峰峰頂標示 3400 那一圈，而其他的等高線未見封閉，是因為截取的範圍太小。

● 等高線

在高山地圖上，我們會看到一連串的曲線，線條的顏色和粗細各不相同，再仔細看，發現曲線的形狀非常不規則，大多數彎曲盤繞，有些地方很密集，有些地方很寬鬆。這些線條就是等高線，它是將相同高度的點連成線，由於山勢起伏不定，所以根據某個高度畫出來的那條等高線就會彎曲迴繞。

用等高線來判斷地形很簡單，越密集之處，表示高度變化越劇烈，越寬鬆之處，地形變化越和緩。如果將步道套到等高線上，就可以明瞭該步道的難易程度，如果步道是橫切一群密集的等高線，那就是相當辛苦的爬升或是陡降，如果是沿著某一條等高線前進，那

範例，對照登山地圖，試著去辨識出等

高度的變化就小到不足為意，走來輕鬆自如。

從地圖上的等高線，我們可以知道山形走勢，也可以知道深谷、斷崖所在，這對於行前了解路況有極大的幫助。而在步道上，你可以藉此判斷自己的位置，方式跟你在城市中其實一樣，例如右手邊有便利商店，左手邊是咖啡館，於是你知道自己走在對的路上。所以當你看到眼前有一條稜脈，身後是一個深谷，右手邊是形狀特殊的幾顆山頭，對照地圖上的等高線變化，你就能大略標示自己的位置。

去不遠。不同之處在於，城市地圖可能記載著各種商店或是公共建築所在，標示著每一條道路的路名，它的基礎其實就建立在交叉的路網上。而高山地圖所描述的是地形的變化，可能是相傍的斷崖與陡坡，可能是溪谷與山脈的相交，這些地形的變化就透過等高線來描述。

● 合歡山的地圖自習

這種由高山地圖上的等高線來看出大範圍的地勢變化，然後判斷自己所在位置與方向，應該算是山岳旅行的基本功，不過在合歡山區這反而變成一堂有趣的課程。在前面提過，合歡山區被幾條溪流的上游所包圍，大片的和緩草坡上有幾座隆起的山頭，地理特徵相當明顯。當你實際來到合歡山區，可以此為

在大多數的山岳旅行地圖中，為了提供旅人規畫路線上的便利，通常會加入這類的步程示意圖，可以此作為參考，再根據自己的經驗修正。（此圖取材自上河文化網站）

·台灣的高山地圖

一份實用的高山旅行地圖，除了利用等高線描述山形與地勢，通常還會標示出與山岳旅行相關的資訊，例如畫出一般旅人最常走的山徑，標示登山口、水源、可用的營地和山屋，危險的斷崖、山頭所在位置等。有些更貼心的山岳旅行專用地圖還會標示步道每一個段落所需的時間，你可以拿來作為行程規畫的參考指標之一。

高線和地勢起伏之間的對應關係。

譬如，你如果站在武嶺停車場，往北望去，右手邊有合歡東峰，在地圖上是一圈又一圈的閉合曲線一直往內縮，這就是典型山峰的等高線圖形。然後你來到合歡山莊前，一樣往北望去，會發現台十四甲在這一段幾乎不太起伏，回頭看地圖，會發現這段是沿著等高線往前走，一直到克難關。又或者，你從石門山頂看對面的奇萊北峰和屏風山，中間隔著一道溪谷，石門山這邊的坡度較緩，奇萊北峰的西面是斷崖，這些都會體現在等高線上。

台灣高山地圖的市場不大，目前僅剩上河文化持續在此園地耕耘，他們在二〇〇八年出版的「台灣百岳導遊圖」，基本上就是以百岳為經緯的山岳旅行地圖。這套地圖比起該公司二〇〇〇年首次出版的「台灣高山全覽圖」在內容上有了大幅改進。首先，比例尺由1:50000改為1:25000，讓地圖的精密度大幅提升。其次是步道資料更加詳細，不僅將各段里程數直接標示，連來回的時間也已經註明，並且加入高度差的圖示。第三，除了標示危險地形之外，也加入植被狀況，如此在判斷地形時會更為容易。第四，在重要的地點，如山屋、水源和營地，都標示座標。第五，標示以中華電信為主的手機可通訊地點。

● 座標系統

在使用高山地圖時，除了對照地形的描述，以及上面記載的步道資訊之外，最好對座標系統也有所認識。台灣由於面積較小，經過嘗試與修正，目前使用的地圖製作方式為橫麥卡托二度分帶投影。簡單來說，橫麥卡托是一種透過投影來製作地圖的方式，而二度分帶就是將地圖投影的範圍縮小到經度兩度的範圍內，這樣就可以提高精確度。

一份使用這種方式所繪製的地圖，在標示座標時，我們會看到類似這樣的數值：「TWD67 244806mE，2596536mN」，這是玉山主峰的座標值。TWD67表示使用一九六七年的大地參考系統為基準，244806mE表示玉山在這套座標原點東邊244806公尺，這是我們閱讀地圖時的X軸，一共是六位數。2596536mN表示玉山距離這套座標的Y軸原點赤道有2596536公尺遠，而且位於北邊，這個值為七位數。

上述的座標值對應到實際行走，當我們往東和往北走，座標值都會增加，往西往南走會減少。如果你有GPS，分帶，就可以實際體驗這套座標系統的運作方式，如果再對照紙本地圖，那就更有趣了。

在山上野餐

合歡山區的四座入門百岳，嚴格來說，都可以在兩餐之間行走完畢，即便是時程較長的北峰，一大早上山，中午前就能下山。然而，這未免無趣，在山上野餐，甚至喝杯熱茶或咖啡，享受完全沒有遮蔽的天地大美，才是山岳旅行的樂趣所在。

一般輕裝山岳旅行的食物，多半傾向簡便，因為行走通常很辛苦，所以選擇麵包、餅乾之類的乾糧，再搭配擠壓不易受傷的水果，就是豐美的一餐。但是在合歡山區，辛苦的爬坡，最長的大約也能在一小時左右結束，所以何妨視自己能力所及，背些自己喜歡而調理又簡單的食物上山，餐後搭配甜食與茶，來一場浪漫的高山下午茶。當然，如果你有意如此，列為選用裝備的爐具和炊具就變成了必要裝備。

這幾年爐具的主流往兩個方向發展，一個是輕量化，一個高效率化。對於短行程而言，輕量化的瓦斯爐頭在體積和重量上都有優勢，價格的選擇帶也比較

寬廣，如果是為了合歡山區以及日後的小隊伍山岳旅行而初次購買，可以將之列為優先考量。高效率的瓦斯爐頭，因為結構特殊，重量上較為吃虧，必須從節省的燃料上平衡回來，所以天期拉長才會划算。

單日行程的鍋具選擇，要求並不嚴苛。市面上有許多專為野外使用的鍋具組合，材質從具有價格優勢的鋁合金、不鏽鋼到價格高昂的鈦合金，選擇繁多。鋁合金和鈦合金在重量上差異不大，但是鈦鍋幾乎無氧化問題，味道也不易殘留，是優勢所在。鋁合金鍋最好選用表面經過陽極處理的新款式，以增加表面的硬度，降低氧化的可能性。

不同材質在特性上各有春秋，所以容量才是選擇鍋具最重要的標準。最常見的鍋具容量都在兩公升以下，個人型的甚至在一‧五到一公升之間。鍋具的容量與你的料理內容息息關關，也和背包的容量有關，鍋子得要能夠裝到背包中，還不能占去全部的空間。在高山上料裡食材，老實說非常不方便，但是卻有獨到的樂趣。一開始可以先從熱水沖泡類的食物開始，鍋具只需要煮熱水，如此就可以輕鬆的享受高山野餐的樂趣，卻又不會油膩麻煩。

輔助與備用裝備

對合歡山區而言，在衣著、鞋襪以及背包這些最基本的之外，還有些裝備屬於輔助型，或者備用型。輔助型的裝備，例如減輕膝蓋、腳踝負擔的登山杖，加強防雨能力和隔絕外物的綁腿，防曬用品，保護眼睛的運動型太陽眼鏡，導航用的地圖、指北針、衛星導航儀GPS，估算時間控制行程用的手錶等。備用型的裝備，如聯絡用的手機、無線電，呼救用的哨子、處理意外受傷的急救包，照明用的頭燈等。

即沖即飲的方便包在山上最為實用，如果計畫行程很短，不想攜帶爐頭和瓦斯，也可以用保溫瓶來替代。

輔助型的裝備，主要是增加舒適性和提高安全性，在合歡山區，大多數的狀況下，不帶也不會有立即的危險。而備用型裝備為的是應付突發意外和緊急狀況，一定要帶，因為它們是安全最後的底線。如果是合歡山區之外的單日行程，最好帶齊所有清單上的裝備。

從安全的角度來看，所有的裝備都帶齊，當然最好。但是在實務上，要求剛入門的旅人備齊所有的裝備，是有些強人所難的意味在。解決之道，在於現場狀況的評估和心態的調適。有些旅人，到了登山口不管天候狀況，一定出發。這類意志堅定的山岳旅人，在裝備上自然應該準備的更周全。但是有些旅人，一旦遇見天候的轉變，就隨時準備好撤退，不輕易以身試險。所以我們可以這麼說，抱持著有捨有得的心態與靈活的應變，反而是初期嘗試山岳旅行最重要的一項裝備。

一場出乎意料的四月雪，讓合歡山徑上到處是雪融之後的水窪，有了綁腿和登山杖的輔助，行走起來心中既舒坦也踏實。

記得帶一顆學習的心

穿衣、行走，甚至吃飯，這些我們在日常生活中再平常不過的事情，到了合歡山區，因為所在的高度改變了，因為你走進了荒野，失去了屏蔽大自然變化的屋宇，沒有一開始就來的自來水，也沒有招手即停的計程車，穿衣、行走一切都得仰賴自己。然而，這是旅行，不是苦行，所以你要學習的是如何了解大自然，也了解如何讓你自己和大自然相處。這是合歡山區最棒的地方，因為她的寬容，所以我們可以在這裡上一堂學習與大自然相處的初級課程。

在這個篇章中，曾經描述了如何利用新科技和專門的裝備來穿衣與行走。其實，那份裝備檢查表，在你還沒走過一遭之前，是沒有意義的。因為你無法憑空去想像高山上的實際樣貌。

合歡山的重要，就在於她的容錯度高。來此嘗試山岳旅行的旅人，可以完全沒有經驗，甚至可以輕忽以對。運氣好，你能夠帶著美麗的風景回家。運氣

不好，你的回憶可能在美麗之中參雜著一些痛苦，但是一樣的，只要你不躁進，還是可以安全回家。這些教訓就是一堂紮實的野外課程。

你會先學到如何穿衣，也可能會學到如何走路，甚至連怎麼準備一頓高山野餐也學會了。如果你運氣很不好，在這次初體驗遇見了壞天氣，那必須恭喜你，這是最棒的學習機會，因為你已經知道惡劣的天候對於山岳旅人的影響有多麼巨大，你也會開始去研究如何調整自己的穿衣，讓雨中行走的痛苦降低，甚至有餘裕去欣賞雨中的風景。

最後，如果你願意用任何方式將這趟旅行的所有細節紀錄下來，那就會成為一份屬於你自己的行程紀錄，可以作為其他路線規畫的參考。例如利用方便的數位相機從頭到尾拍下來，從出發前的準備，一路上行進所遇到的風景，山徑上的路線指標、里程標，停留與休息的地點，最後抵達山頂，再原路下山。只要你不厭其詳的拍下這一切，你就能利用這份紀錄作為日後學習以及規畫行程時腳程的比較基礎。

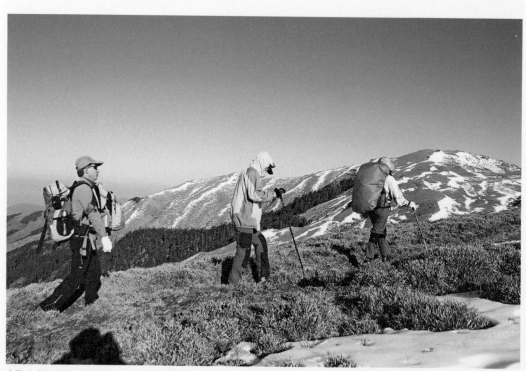

合歡山有無風險？當然有，而且你越是輕忽或是不想去了解她的環境與狀況，危機就越有可能會發生。在這張照片居中的旅人，此時已經出現輕微高山症，無法背負自己的小背包，於是在勉強登頂北峰之後，放棄了原本計畫中的西峰行程，直接下山以避免狀況惡化。他發作的可能原因是，前一晚缺乏睡眠。所以每一次旅行的完整歷程，都是寶貴的經驗，讓你在下一回能夠更準確判斷自己的狀況。該出發，該持續前行，還是該撤退，大自然會給你回應，而你的身體也會十分誠實的告訴你。

多日行程的差異

在前面的章節中，我們以合歡群峰作為百岳旅行的入門階，主要著眼於路線的難度低、撤退容易，交通也便捷。就算完全沒有高山經驗，也可以從中挑選最容易的石門山、合歡主峰，或是有一點難度的合歡東峰作為山岳旅行的試金石。行有餘力，或是在有經驗的朋友帶領下，再上合歡北峰，體會較為完整的高山風情。

然而這類半天或是一整天可以完成的單日行程，對於大自然之美的體會，相對來說是有限的。要充分體會高山之美，最好就是拉長在山上停留的時間，讓你不僅見到山岳的白天，也能見到山岳的黑夜，更能看見山岳的晨昏變化。而如此一來，你就跨過了單日行程的侷限，一腳踏入多日行程的繽紛世界，也從最初入門的輕鬆百岳，逐漸走向辛苦又甘美的進階百岳旅行。

顧名思義，超過一天就稱為多日行程。台灣地區的多日山岳旅行，少則兩天一夜，譬如許多由商業登山團體舉辦，將行程一再壓縮的入門級百岳路線。而最長的是要走遍台灣背脊的中央山脈大縱走，少則二十幾天，多的甚至

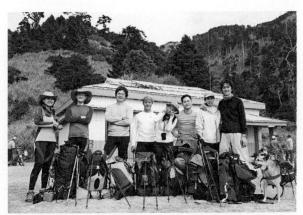

能高越嶺道是深受山岳旅人喜愛的旅行路線，也是由單日行程跨入多日行程的好選擇。（照片提供：李承剛）

用了七、八十天來完成。多日行程和一天之內就結束的山岳旅行，兩者最大的差異是在衣、食、行之外，前者還得滿足住的需求，在衣、食、行等各方面，要求也較為嚴苛，如此一來裝備隨之增加，不再像單日行程可以輕裝簡從，因此多日行程通常又稱為重裝行程。

■ 山屋的另類浪漫

初看住的需求，有人可能以為和我們一般尋常的城市旅行很類似，然而台灣高山上的住宿環境，一向以簡陋著稱，不管是國家公園所屬或是林務局轄下的山徑上，一般被統稱為山屋的住宿點，通常只是一間可以遮風避雨、提供床位的小屋，大多數沒有自來水也沒有固定電源，更沒有飲食部或是餐廳，有些甚至沒有廁所。

由於台灣的高山陡峭，三千公尺以上，幾乎沒有河流，如果有也是涓滴源頭，所以大多數的山徑上都屬於缺水狀態，水，其實是台灣山岳旅行最大的考驗。大多數的山屋，利用屋簷收集雨水，再以儲水桶儲存備用，和山徑旁一

三六九山莊內部一景，每個床位有編號，木板床上鋪設了一層橡膠墊以增加舒適性。（照片提供：Sindy Lee）

雪山三六九山莊是台灣最知名的山屋之一。

雪山七卡山莊廚房一景，除了餐桌、椅子和置物架，其他都得自行攜帶。

在山屋過夜，到了晚上雖然溫度很低，但是你會有意想不到的星空美景。

窪一窪的小水池一樣，都要看老天的臉色。所以山屋的儲水狀況，在上山之前一定要先行了解，如果缺水就得尋找解決之道。

一些占地較寬廣的山屋，會規畫一個區域或是另外一棟鄰近的建築作為廚房，但是這個廚房至多也就是備有炊煮的平台，至於爐具、炊具、食材等一併闕如，一切都得自行從山下帶上來。此外，木頭床鋪幾乎是山屋的統一規格，如果上面還鋪上了一層橡膠軟墊，資深的山岳旅人就會將之稱為豪華山屋。不過別誤會，即使是這樣的豪華山屋，一樣沒有棉被、枕頭，這些都必須自行攜帶。而如果行走的路線沒有山屋可住，還得自備帳篷，這又是另外一種考驗與樂趣。

■ 自給自足的吃食

除了住的問題必須解決，食的方面也和單日行程有很大的差異。一般的單日行程，通常以中午一餐加上部分備用食物為準，如果要非常簡省，只要飲水和乾糧即可解決，如此就省下了爐具、炊

具和瓦斯的重量。然而在多日行程中，儘管你還是可以三餐都吃乾糧，但是心中應該還是會渴望喝口熱湯或是熱茶，除了心理上的慰藉，這也是暖和身體最快的方法。

此外，如果突然大幅改變飲食習慣，也會增加旅行中的不確定因素，因此一般在山上的飲食，還是會盡量尋求與山

下近似，早晚餐以熱食為主，中餐可能較為簡便。如此一來，就會產生爐具、炊具這些裝備的需求，食物的分量也因為餐數增加，比單日行程多上好幾倍，甚至還會衍生出如何設計菜單，才能減輕背負的體積和重量，又能提供足夠的熱量和均衡營養等問題。畢竟，越豪華的菜單，通常就代表越重的重量，可能因為食材繁多，也可能是因為炊煮程序麻煩冗長，而需要更多的瓦斯。所以在多天期山岳旅行中，菜單的設計與執行也是一項專業。

完全自助的小型隊伍必須自行準備三餐，這是挑戰也是樂趣。

■ 加強版的服裝

在服裝方面，嚴格來說，單日行程和多日行程需要的服裝並無差異，一樣得套用排汗、保暖和防風雨的多層次穿法。不同之處在於，因為時程拉長，天氣的變化幾乎無法提供任何的後援，所以得酌情準備備用衣物，例如襪子、貼身排汗層等，如此在身上衣物無法全乾的狀態下可以替換，一方面增加舒適度，一方面也降低挨寒受凍的可能性。

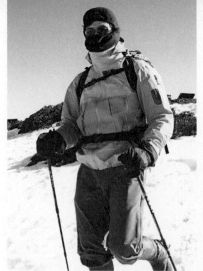

由於撤退困難，也無法補給，所以在衣著上必須有萬全的準備。多層次穿法和完整包覆，仍是最基本的原則。

背包，讓你在行走之際能夠較為輕鬆。當肩上的負重增加了，對於承載整個重量，包含你的體重的登山鞋，也就跟著得更加考究，才能在崎嶇山徑上穩固的支撐你的腳步。

支撐你的裝備、食物，都在一個背包當中，如何善用，是考驗，也是樂趣。然而，正因為你付出了比單日行程更大的代價，你的獲得也會比單日行程更多。這樣的旅行經驗，在城市中極難獲得。接下來我們就先從裝備切入，進一步討論多日行程的相關問題。

而上述種種主要還在裝備面上，只要願意買，取得沒難度。多日行程真正的關鍵，是你必須在歷經一整日的辛苦行走之後，留在高山上過夜。對大多數人平常生活在低海拔城市中的旅人來說，第一次的高海拔睡眠經驗都不會太愉快。

除了身體受低氧環境影響，產生不同程度的高山反應之外，低溫也逼迫你不得不整個人蜷曲在窄小的睡袋中睡覺，而且多數的入門路線，在假日都相當熱門，山屋都是通鋪，每個人的作息不盡相同，各種聲音此起彼落，整夜不絕於耳。這些在當下都得辛苦以對。此外，疲勞與疲痛都會累積，天數越長，影響越明顯。這些都是多日行程和單日行程最易見的差異。

如果要用一句話來形容多日山岳旅行，那就是，嘗試用一個背包來過好幾天的生活。山野間的美景無限，但是能

背包上肩之後，世界會整個不同，你的步履不再輕快，如果加上爬坡，甚至連呼吸都困難了起來。但是只要找到適當的裝備，加上合宜的行走節奏，這一切都會改善。

也由於多日行程的路程通常較長，撤退不易，衣物的品質更需要講究，換個說法就是沒把握提供適當功能的衣物，盡量不要在多日行程作第一次的嘗試，以免徒生困擾。

■ 負重增加之後的改變

由於上述種種裝備增加，需要攜帶物品的重量和體積都隨之大幅成長，原本在單日行程使用的背包，如果當初選了四十公升以下的款式，要在夏天應付多天期使用已經顯得勉強，如果是冬天，更是抓襟見肘。這時候便必須準備一個升數較大，背負系統也比較講究的

多日山岳行程裝備

多日行程對裝備的影響，主要是住和食這兩方面。如果你在準備單日行程的裝備時曾經仔細打點，並且在單日行程或是郊山行程中，歷經過實戰的考驗與修正，那麼在衣著上應該不會有太大的問題。但是如果當初你受限於實務經驗的缺乏，或者預算太緊，沒辦法挑選適當的裝備，甚至是跳級式的，第一次參加山岳旅行就是多日行程，在此之前根本沒有任何高山經驗，那麼這回你最好謹慎以對。

■ 多日裝備表

紅色字體的品項是多日行程相較於單日行程增加的部分，主要集中在住和食的部分，在單日行程中，已經討論過的裝備，在此不再贅述。

睡眠系統

台灣高山的夜晚，不論季節，都在十度以下，到了秋冬，五度以下，甚至零下也十分常見。面對這樣的低溫，我們需要一整套的睡眠系統，才能讓我們在山屋或帳棚中一夜安眠。完整的睡眠系統由睡袋和睡墊組成，睡袋的功能和保暖中層一樣，運作的原理也一樣，都是藉由蓬鬆材質造成隔離效果，達到保暖的功能，甚至使用的主流材質也一樣，

【衣】
- ★ 排汗衣褲（冬季和夏季有所區別）
- ★ 雨衣雨褲
- ★ 保暖衣
- ★ 登山鞋
- ★ 登山襪
- ★ 帽子（保暖與遮陽）
- ★ 手套
- ★ 防曬油和護唇膏、太陽眼鏡
- ★ 綁腿
- ○ 拖鞋或涼鞋

【食】
- ★ 行動糧、食材
- ★ 飲水（水袋、水壺或保溫瓶）
- ★ 爐具、燃料
- ★ 炊具
- ★ 碗筷

【行】
- ★ 中大型背包
- ★ 地圖與指北針
- ★ 頭燈、備份電池
- ★ 手錶（含高度計、羅盤等多功能為佳）

- ★ 手機
- ★ 哨子
- ★ 登山杖
- ★ 無線電
- ○ 冰斧
- ○ 冰爪
- ○ GPS

【住】
- ★ 睡袋
- ★ 睡墊
- ○ 枕頭
- ○ 帳篷

【其他】
- ★ 身分證
- ★ 健保卡
- ○ 相機
- ○ 衛生紙（濕紙巾）
- ★ 急救包（簡易外傷處理、止痛藥、高山症用藥等）
- ★ 多用途小刀（如瑞士刀）
- ○ 相機

表列中★表示必要
○表示選用

都是羽絨和化纖。然而，在睡眠中我們身體處於靜止狀態，發出的熱量遠少於在山徑上行走的當下，所以睡袋的保暖能力必須要遠高於穿在身上的保暖中層。

■ 睡袋的選擇

如果從外型來看，睡袋一般分為信封型和木乃伊型兩大類，前者內部空間方正寬敞，睡在裡面手腳容易伸展，舒適度較高，但是由於空間大，需要被加熱的空氣很多，保暖度相對較差。木乃伊型的睡袋在肩膀處最寬，一路往下縮小，剛好將人體緊密包覆，內部空間較為窄小，睡起來舒適度較差，但是因此需要被加熱的空氣相對少很多，保暖度遠高於信封型。這是選擇睡袋最基本的觀念。

木乃伊型的羽絨睡袋，內部空間相對小，蓬鬆度高，可以提供較佳的保暖力。（圖片取材自 REI 網站）

一般在睡袋的規格上，和填充型保暖的種類、等級和填充量，通常還會標示適用的溫度範圍。

由於相同單位重量的羽絨，蓬鬆度遠高於化纖，因此講究保暖度的睡袋主要還是以填充羽絨為主，通常在相同溫度標示下，750FP 的羽絨睡袋重量大約只有化纖睡袋的一半重量，收納的體積也大約只有一半，對於容量有限的背包和背負力有限的旅人來說，這可是相當重要的特性。

睡袋標示的溫度有好幾種標準，目前最常見的是根據歐盟的規範，標示出最高適溫、舒適溫度、極限溫度，其中最重要的是舒適溫度，它代表的是這個睡袋的保暖度可以讓一個平常女性舒服睡覺的溫度，而極限溫度是支撐這位女性六個小時不會因為失溫而死亡。從旅行的觀點來看，很顯然舒適溫度才是值得參考的數值。

一般來說，男性依照舒適溫度來選擇睡袋保暖度就應該足夠，女性常因為體型較為瘦小，體溫也較低，如果遇到睡袋內部太過寬鬆，儘管室溫高過睡袋溫度標示，一樣會覺得冷，所以建議女性選擇睡袋，應該盡量選擇舒適溫度比預計會遇到的氣溫更低的款式，或是內部空間和體型相符的睡袋，如此才能提供足夠的保暖度。

台灣高山上的溫度，我們在討論高山氣候的時候已經提供非常完整的數據，基本上是長年低溫，尤其是十月之後到隔年的四月間，太陽照射不到之處平均都在五度以下，夜間又更低。因此在選

信封型的睡袋，內部空間較大，比較不會有侷促感，但是身體的熱量比較容易散失。（圖片取材自 REI 網站）

購睡袋時，最關鍵的舒適溫度，最起碼要到零度，如果打算在雪季上山，或是會在帳篷中過夜，選擇零下五度到十度適用的睡袋會讓你睡的比較舒服也比較安全。

睡袋除了填充材質需要考究，表布的材質也很重要。最常見的是輕量的抗撕

如果睡在帳篷中，需要保暖度更高的睡袋，或是以保暖衣作為加強。（照片提供：李承剛）

裂尼龍布，通常會加上防潑水處理，有些高級睡袋則採用防水布料，兩者都是為了避免羽絨受到水氣浸溼失去保暖力。這點對於必須住在帳篷中的行程而言相對較為重要，因為帳篷的防水能力會受到布料品質、雨勢、風力和搭設的狀況所影響，滲水、進水時有所聞，另外如果通風不良，人的呼吸也會產生水氣，凝結後可能滴到睡袋上，這時如果睡袋表布擁有防水功能，就可以防止羽絨潮濕。

■ 睡墊與枕頭

· 睡墊的選擇

羽絨睡袋是最怕潮濕的裝備，即使放在背包中也必須做防水保護，以防萬一。最經濟的方式是用塑膠袋直接包裝，如果預算較為寬裕，可以將睡袋套改為輕量防水壓縮袋，如此不僅可以防水，還可以盡量縮小體積，方便收納到背包裡。

哪種材質和構造的睡墊，除了基本的增加睡眠舒適性之外，和睡袋組成一個完整隔絕冷空氣的睡眠系統，才是新一代睡墊最主要的訴求。由於睡袋結構天生的缺陷，在身體下方無法產生膨鬆的絕緣層，這時就需要睡墊的協助，因此新一代的睡墊莫不絞盡腦汁在不大幅增加重量的前提下增加厚度，有些充氣型睡墊甚至會在氣室內填充羽絨或是化纖以增加保暖度。

台灣市場上常見的睡墊有三大類，第一種是薄泡棉外面包一層鋁箔，這種睡墊厚度太薄，幾乎只能用在雪山或是玉山這類已經在山屋上鋪上一層橡膠墊的豪華山屋，或是拿來當做帳棚墊底之用，因為它能提供的舒適度和保暖度都很有限。第二種是密閉式泡棉睡墊，厚度通常在一‧五公分以上，視設計而異，這種睡墊舒適性比第一種大幅提升，保暖度也不錯，耐用度高，在野外倍受蹂躪功能也不會減損，危急時甚至可以一分為二，一張睡墊給兩人使用，價格相對也不貴。缺點是收納體積很大，此外為了增加厚度在結構上會有

如果你以為睡墊只有提供舒適這個功能，那顯然是對睡墊有所誤會。不管是

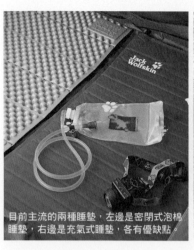

目前主流的兩種睡墊，左邊是密閉式泡棉睡墊，右邊是充氣式睡墊，各有優缺點。

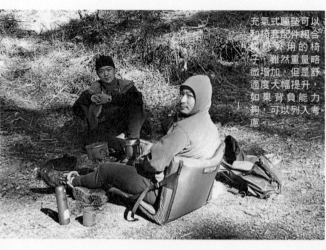

充氣式睡墊可以和椅套配件組合成野外角的椅子，雖然重量略微增加，但是舒適度大幅提升，如果背負能力夠，可以列入考慮。

凹凸的設計，容易造成積水。

第三類是各種充氣式睡墊，這類又分為兩個系統，一個是以高彈性泡棉作為內部支撐和自動膨脹的自動充氣睡墊，另外一個是無內部支撐，完全需要靠吹氣才能膨脹的吹氣式睡墊。自動充氣睡墊曾經是進階睡墊的主流，因為隔絕效果好，睡起來也算舒適，一般常見的二・五公分標準厚度版，收納的體積比泡棉睡墊小很多，在背包打包時可以免去外掛的尷尬。如果是標準長度的版本，還可以和專用的椅套結合，變成一張椅子。

吹氣式睡墊在這幾年成為當紅產品，因為膨脹後的厚度比其他類型的產品都厚，加上引進新的技術，有的加入填充材料，有的在內層設計反射層，讓保度不因為裡面太多流動的空氣而降低，這種睡墊因為厚度的優勢，舒適性明顯高於其他類型，但是氣室如果有填充材，收納性就成為缺點，重量的優勢也大減。

各種睡墊都有其特色，從價格上看，

密閉式泡棉睡墊最有競爭力，如果可以順利處理收納的問題，例如不影響行進的外掛方式，或是路線中幾乎沒有濃密的箭竹林，甚至背包容積夠大，將之作為內襯，只要解決了這個問題，它的舒適度、保暖性在台灣的山屋中使用已經綽綽有餘。而充氣式的睡墊，不管是自動充氣或是吹氣式，相對比較嬌貴，一旦漏氣，功能盡失，使用上要比較小心。不過收納方便、用途較多，或是可以自由選擇不同厚度的產品來調節舒適度，是它們的強項，尤其如果必須以帳篷為家，它們對地形的隔絕效果會比較好。

實際上在選擇睡墊時，可以從預算、背包大小、自己的負重能力，以及旅行的型態來作考量。再從規格上的重量、收納體積，以及影響保暖度的R值（衡量睡墊絕緣能力的數值，數字越大，絕緣能力越高，相對越保暖）來切入選出適合自己的睡墊。

· 枕頭

在大多數的登山基本裝備表中，枕頭通常不會被列出來，主要是因為它看起

來好像沒有關鍵性的影響，不像睡袋和睡墊，少了任一樣，夜晚都會十分難過，甚至過不了。但是一如前面討論食物時所說的，上山旅行盡量減少變數，如果你在家中少了枕頭就整夜難眠，上了山這個狀況只會更嚴重，因此為自己準備一個輕便的枕頭，善待自己絕不為過。枕頭的特性類似睡墊，主要是自動充氣式和吹氣式兩種，前者較為紮實，但是收納體積較大，後者輕便易收納。一般來說，兩者的價格都不高，可以多做嘗試，找一個最適合你自己的產品。

■ 背包的選擇

在單日行程不需要太過講究的背包，到了多日行程因為裝備、食物大量增加，負重以倍數起跳，變得必須斤斤計較。以天數最短的兩天一夜行程為例，睡袋、睡墊都是必須品，再加上食物、備用衣物和其他裝備，重量大約會接近十公斤，行程的天數如果增加，食物也會跟著增加，如果需要住帳篷，那背負的重量又得往上提升，甚至可能超過二十公斤。此外，在行走過程中，背包

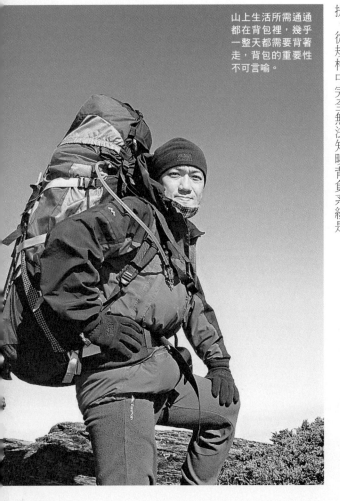

山上生活所需通通都在背包裡，幾乎一整天都需要背著走，背包的重要性不可言喻。

得一直背在身上，幾乎片刻不離身，只要試著去想像背負十～二十公斤的重量走在崎嶇山徑的景象，你應該已經明瞭多天期山岳旅行必須慎重挑選背包的原因。

背負系統

中大型背包最關鍵的是背負系統的設計，這一關要先過再來談其他的功能，但是一如在單日行程的裝備介紹中所提，從規格中完全無法知曉背負系統是否適合你的身體，還是需要經過實際的負重試背才能見分曉。背負系統主要的功能，是將背包大多數重量從肩膀移轉到臀腰附近，利用身體最有力的軀幹和下半身來背負。在設計上，它必須能夠提供背負時的穩定和舒適，而這些功能則建立在合身的基礎上，由於每一個人的背長不同，所以中大型背包的背負系統，不是能夠調整背長，就是分尺寸。在背長之外，通常背負系統的貼背性越好，背起來就越舒服，因為重量還可以被整個背部分擔一些，也可以減少背

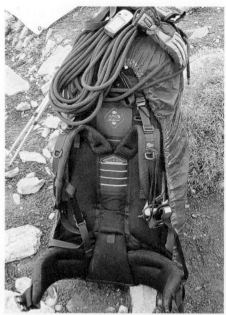

背負系統是背包的靈魂，不管號稱設計如何優良，用了那些高科技，重要的還是適不適合你的身體，所以一定要試背。

包在行進中晃動，增加穩定性。過去的背負系統以靜態設計為主，最近幾年高階品牌開始嘗試動態系統，藉由可以旋轉的臀帶讓行進中背包的重心偏移量減少，如此就可以減少身體維持平衡的額外負擔。

目前市場上以內架式背包為主，它們的背負系統骨架隱藏在背包當中，從外觀上看，整個背包是一體的。背包的外架式骨架外露裝備與行李得另外打包再綁上去，現在幾乎只有高山協作（挑夫）才會使用。只要不刻意將裝備外掛，內架式背包通常比外架式背包瘦長流線，對於台灣高山上窄小的山徑和箭竹林隨處可見的路況而言，較為有利。內架式背包外部會設計許多壓縮帶，用來將剛填裝好的蓬鬆背包壓縮，如此一來內部的東西不會鬆動，重心也較為集中，可以減少在山徑發生重心不穩而跌倒的事故。

· 收納與取用

除了基本的背負系統，接下來就是隔間和收納取用的功能性。大型背包的容量大，通常會有多個開口提高取用的方便性，最常見如上方的開口，下半部的

大型背包為了方便取用，除了上方開口之外，還會增加其他的開口以方便取用裝備。最基本的是底部的大開口，以方便大型物品的取納，有些還會在背部增加開口，如此更加方便。不過也會因而增加重量，降低整體強度。（圖片取材自 REI 網站）

Aircontact 拔熱透氣背負系統

VARIFLEX

在這張剖面圖中，可以看出現代背包如何利用各種設計，加強空氣對流，以解決背部濕熱的問題。另外我們也可以看見它使用 X 型交叉的骨架，以加強支撐性和穩定性。（圖片取材自歐都納網站）

睡袋格間開口等，有些款式還會在側面或是背後增加開口，讓取用的方便性再提升。不過開口過多，一方面增加結構的複雜度和重量，也降低整體強度，這是必須考量之處。

大型背包內部的隔間，比較常見的是貼背處的水袋隔間，和下方的睡袋隔間，其他的隔間設計實用性不高，很少看到。外部的隔間實用性高，側面、背面，甚至腰帶上增加小型的袋子，在新產品上隨處可見。請從可能的用途來看是否實用，通常在行進中較常取用的物品，譬如水壺、相機、地圖、指北針、零食、外套等，其中水壺的體積最大，如何安置，是否便於取用，都可以看出設計是否成熟。此外，掛物環是否充足，也是判斷的要點之一，冰斧、登山杖都需要能夠外掛在背包上，如果還有特別設計的隔間可以放置冰爪，那實用性又再加分。

· 布料

背包的布料幾乎都是各種尼龍布，再透過縫線縫成特定的外型。由於背包是

現代背包基本上以尼龍布縫製而成，不過在輕量化風潮下，大部分的地方都已經改用較薄的抗撕裂尼龍布，只剩下底部和一些需要抗磨的部分，還使用較重磅數的布料。

直接面對大自然考驗的裝備，通常會依照受折磨的程度，在高磨損的區域使用耐磨的布料，甚至使用雙層結構，例如背包的底部。而在不易磨損的區域，例如背面，使用較輕薄的布料，以減輕重量。布料內面通常會加上防水塗層，外層通常也會加上防潑水處理，不過這樣只能防止非常小的微雨，因為縫線會滲水，拉鍊也會滲水，防潑水層日久失效，也會滲水，所以一般會加上一個防

水背包套，既防雨也防止外物對背包的拉扯和磨損。現在有許多背包使用防水拉鍊，不過通常難抵大自然的折磨，很快就產生磨損，所以即便是這類的高級背包，防水背包套一樣不可少。由於背包的防水很難做到百分之百，所以怕溼的物品，例如睡袋、羽絨衣等，還是要另外加強防水，才能確保乾燥。

· 容量的分級

根據容量大小，大型背包還可以依照行程天數分為周末包和縱走包。前者大約在六十公升上下，可以應付兩天到三天的週末行程，當然如果是夏天上山，你的裝備都是輕薄短小的類型，又住在山屋中，四十至五十公升的大小也不會有問題，不過如此一來使用彈性變小，反而不方便。天期較長的縱走行程，起碼要六十公升以上，如果可以到八十公升，使用上比較不會捉襟見肘，遇到冬天裝備增加的時候，也能從容應對。大型背包的容量通常可以彈性調整，透過背包本體延伸出來像領子般的結構，搭配頂袋和壓縮帶，大約可以增加十～二十％的容量。除了容量之外，有些國

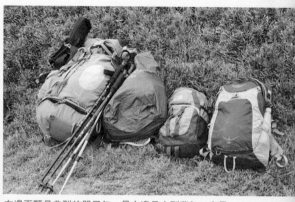

右邊兩顆是典型的單日包，最左邊是大型背包，容量差距相當明顯。（照片提供：小菜家族）

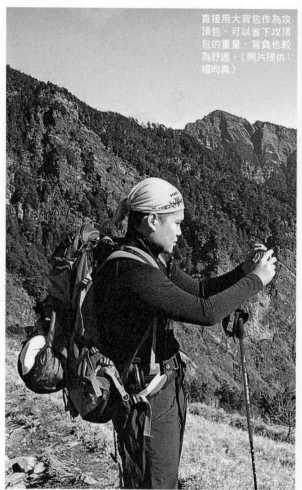

直接用大背包作為攻頂包，可以省下攻頂包的重量，背負也較為舒適。（照片提供：楊昀真）

外品牌的背包，也會在規格上註明舒適負重能力，尤其是容量較小、背負系統較為簡單的款式，這更是得參考的資訊，因為一旦超過這個設計的重量，不管怎樣調整背起來都不會舒服。

頂袋與攻頂包

許多大型背包，尤其是六十公升以上的款式，頂袋通常為可分離式，上面附有腰帶，拆下來之後即可作為腰包。這類腰包的設計原意，是在不需要太多裝備、備用衣物和食物的狀況下，作為輕裝短程之用。但是在實務上，除非頂袋的容量很大，才能同時容納行動水、糧，額外的保暖衣物，照明用具，相機等隨身物件，尤其遇到雪季，可能還要加上冰爪，頂袋的容量這時其實是非常尷尬的。

攻頂包的概念類似頂袋，是額外攜帶一個小容量的輕量背包，有些人會以單日包來充當。不過容量夠用又好背的單日包，要做到極輕量又不佔背包的空間，其實很難，因此在輕量化概念盛行之後，廠商推出了用極輕薄布料製作的攻頂包，當然這樣一來就得犧牲部分的背負舒適度來換取輕量和輕薄。所以在實務上，我們可以換一個想法：當我們需要攻頂包，通常是以山屋為基地，進行當日往返的登頂行程，只攜帶當日行程所需，就可以充分利用大背包背負系統的優勢，既有充足的承載空間，同時又可以省去額外購買攻頂包。

民以食為天

由於台灣的高山管理傾向簡約，山屋設備非常簡陋，大多數沒有常駐人員，更別說提供食物，所以山岳旅行所需的食物，一點一滴都必須從山下背上來，這是山岳旅行和尋常城市旅行的一大區隔，也是最麻煩的一件事情。由於麻煩，一般的團隊旅行多採用團食，由主廚開菜單，集中採買，分開背負，到了山上再由主廚負責烹調。這種模式的好處是，大多數人可以不用處理這件麻煩的事情，缺點是量的掌控不易，容易產生不易處理的廚餘。如果是個人，或是兩到三人的小隊伍，量的掌控通常比較精確，為了節省麻煩，菜色也相對簡單，效率較高，缺點是菜色的變化較少。

■ 菜單的設計

在一日三餐當中，早晚兩餐通常在山屋或是營地用餐，所以可以較有飽足感的熱食為主，中餐通常在山徑上，通常只能吃乾糧，或是簡單的煮麵。早餐之

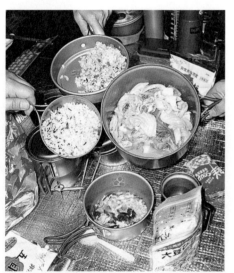
以熱水沖泡即可食用的即食飯，可以省去煮飯所耗的時間和瓦斯，相當受到小隊伍的歡迎，再搭配燙青菜與肉燥，就是可口的一餐。

乾燥食物可以大幅減輕重量，有些旅人會自製乾燥飯與水果。

後往往就是一天行程的開始，時間受到壓縮，尤其是摸黑看日出的行程，有些甚至得提早到凌晨三、四點就起床。因此速度快，只需要將水煮熱的沖泡類飲品，譬如熱巧克力、熱茶、麥片粥等，可以作為暖身之用，再搭配麵包或是饅頭這類容易消化的碳水化合物，供應進一步的熱量需求。

中餐一般而言，吃飯往往只是象徵性，更重要的意義是提供一段較長的休息時間，讓身體放鬆。因為在餐與餐之間，老練的旅人，通常會隨時吃上幾口餅乾、巧克力、糖果等零食，持續補充

熱量，以避免體力持續輸出，補充卻不足，讓血糖過低，影響行動力和判斷力。在上述的情況下，中餐通常以簡單的麵食、麵包，甚至餅乾搭配熱飲就算完成。一方面節省炊煮時間，一方面也因應行走時消化能力較低，選擇這些較容易消化的食物。

晚餐通常會較為豐盛，一方面作為辛苦一天的報償，另一方面儲備隔天的熱量需求。台灣常見的晚餐，以米食搭配熱炒的配菜為主，尤其是團食，大體上跟山下差距不大。但是對於個人或是兩三人的小隊，光是煮飯就要花費許多時

間，如果還要煮熟兩、三道菜，那不僅在時間上不經濟，也會耗費相當多的瓦斯。因此人數越少，菜單應該越簡單，甚至放棄傳統的煮飯方式，改用熱水沖泡就可以食用的輕便飯，搭配簡單的燙青菜，甚至乾燥蔬菜，再加上容易處理的醃製肉類，如香腸，或是在山下已經煮熟的燻肉、滷肉等。或者以麵食代替米食，也可以加快煮食的時間，進而節省瓦斯。

週末行程的菜單設計，只要模擬自己平常吃飯的品項和量即可，還不太需要精確的計算食物的熱量，比較需要考量的是，煮食的難易程度，尤其是一切都得自助的小隊伍，這樣才不會在吃飯上面消耗太多時間和精力。如果旅行的時程拉長到四、五天甚至一週以上，這時候就需要精算食物的重量和熱量比，甚至食物的種類也必須計較，因為營養不均衡和缺乏纖維質的食物，對於人體的影響在此會慢慢浮現。此外，太重的食物在行程拉長時也會增加背負的難度。因此在設計菜單時，應該以受壓不易壞、單位重量輕熱量高、煮食容易，這三大方向來考量。

■ 爐具與炊具

挑選爐具和炊具的關鍵，其實還是在菜單的設計和炊煮的模式。譬如菜單是早餐以熱巧克力為飲品，麵包做為主食，中餐是營養口糧加熱茶，晚餐是中式快煮麵條加上貢丸和燙青菜，供應的人數是兩個人。如此就只需要一個較大型的鍋子負責煮水和煮麵，其他兩三個小鍋用來盛裝食物吃飯，這是最簡約的模式。如果菜單複雜度增加，例如改為現煮的米飯，那就需要一個大鍋負責煮飯，一個煎盤負責煮菜，再加上一些小鍋放煮好的菜餚，雖然吃飯的感覺較為豐盛，但是流程複雜，需要攜帶的裝備也增加。餐後清理時也十分麻煩，因為高山一向缺水，廚餘也很難處理，豐盛的一餐是得付出相當的代價。

目前台灣爐具的主流是使用瓦斯作為燃料，再視炊煮的模式選擇爐具的類型。個人或是小團體使用的輕量瓦斯爐頭，台灣俗稱攻頂爐，過去主要用於輕裝登頂。這類爐頭的特點是收納體積非常小、重量輕，大多在一百公克以下，並且以瓦斯罐做為代用腳架。輕便易

攜、使用簡便，故障率低，是輕量瓦斯爐頭的優點，缺點是因為使用瓦斯罐作為腳架，穩定性較為不足。此外，為了輕量和輕薄化，爐架大多採用摺疊式，炊具放在上面的穩定性也不太好，這是使用上必須注意之處。

如果團隊較大，選用爐頭和瓦斯罐分離的爐具會比較方便。這類的爐頭，對於重量不是那麼計較，因此結構紮實，不管是爐架還是腳架的設計，都以穩定為優先，適合容積較大的炊具，當然

在山上張羅一餐是樂趣也是考驗，你需要組合炊具、爐具和食材，所以需要一點經驗。（照片提供：李承剛）

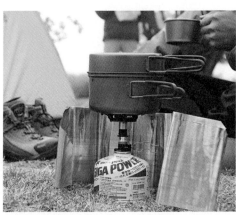

輕量化的爐頭和鈦合金鍋具，現在相當受到歡迎，在山上幾乎隨處可見。（照片提供：李承剛）

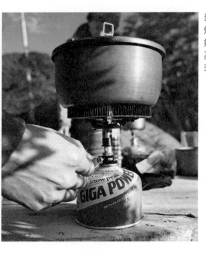

新一代的高效能爐具逐漸興起，能見度越來越高。（照片提供：李承剛）

這是犧牲了重量和體積換來的。

在過去以大團隊為主的山岳旅行盛行之時，爐具和炊具往往被認為是公共裝備，一個團體只需要有一整組即可。而現在小隊伍，甚至單身旅人的數量逐漸增加，爐具與炊具應該可以視為個人裝備。尤其在實務上，行走一段時間之後，隊伍之間的距離往往會拉長，抵達山屋，或是中午歇息處的時間有時候差距很大，如果每個人都能攜帶一套輕便的爐炊具，不僅使用的彈性大為增加，如果不幸發生脫隊迷途等意外，由於每個人都擁有加熱飲水或是食物的能力，也能降低風險。

炊煮時加熱的效率，原本只和爐頭本身的火力有關，大多數的爐頭會列出將一公升常溫的水加熱到沸騰所需的時間，所以如果想要減少炊煮等待的時間，通常只要花較多的錢，購買火力較大的款式即可。不過近幾年，提高熱轉換率的高效能產品如雨後春筍般出現，有些以大幅減輕炊具重量，有些則是全新設計的整合產品。這類高效能款式的爐具和炊具可以分開使用，有些產品本身的重量比傳統的爐炊具重、體

積也較大，不過在炊煮時間和瓦斯消耗量上的確勝過舊產品，然而這個效益會在菜單複雜、天數長和隊員人數較多時會比較明顯。如果人數少，天數也短，差異就不是那麼明顯。此外，這類產品適合的菜單還是以沖泡式的食物為主，中式料理在使用上會非常麻煩。因此，新舊世代的產品如何選擇，其實還是得回到旅行觀念和炊煮模式這些因素上。

安全與延伸性裝備

在單日行程中，曾經簡單討論過輔助與備用裝備，不過到了多日行程，許多輔助性的裝備已經從選用改為必要，例如登山杖、綁腿和無線電。多日行程因為負重增加，路程加長，有了登山杖的輔助，可以大幅減輕膝關節和踝關節的負擔，不僅行走會較為輕鬆，也減低對身體的消耗，更重要的是可以藉此提高安全性。

綁腿是一項容易受到忽視，但是實際上非常重要的輔助型裝備，尤其是在多

1. 無線電是進階行程不可缺少的裝備，左邊是免考照的家用型無線電，適合作為團隊內部聯絡。

2. GPS、手持氣象儀和數位相機都是選用配備，可以視預算再行購買，如果要添購數位相機可以選擇圖片中的耐候型，這樣下雨天也可以拍照。

3. 山徑上雖然手機不一定全部暢通，但是通常在特定點還是可以通訊，所以切記一定要帶，而且要充飽電。

（照片提供：楊昀真）

雨雪的台灣高山上，一旦少了綁腿，由衣著和鞋子組成的完整包覆就有了漏洞。綁腿的用途，是藉由緊密包覆登山鞋到小腿這一段，以加強對外物入侵的抵抗。實務上它能夠防範的包含了：清晨山徑上的露水、想要從雨褲和登山鞋之間的空隙鑽進來的傾盆大雨，以及想要溜進登山鞋的積雪，甚至難以迴避的泥水窪。

高山上有許多地方手機沒有訊號，即便是全球緊急救援通用號碼 112，也必須有可接送訊號的基地台才能跨系統求救，這時候的通訊就必須仰賴無線電或是衛星電話。不過無線電只能做直線式的通訊，如果兩具無線電中間有大山阻隔，也無法收發，遇到緊急事故，要使用無線電求救，必須上到制高點才能將訊號送出。

除了緊急救援，在多人隊伍中，無線電也可以用來做內部聯繫之用，尤其是隊員能力參差不齊，隊伍拉的很長的情況下，前導和壓隊可以透過無線電來了解整個隊伍的狀況。人數較少的小隊伍，也可以利用較為輕便的家用頻道無線電來做內部聯繫，如果每位隊員都能配置一具，那團隊的行進彈性就會大許多，畢竟每個人行進的節奏很難完全相同。

除了上述的幾項裝備之外，地圖、指北針是安全的底線，即便已經帶了功能

更強的GPS，還是不能少帶這兩樣。因為GPS一旦沒電，功能就完全喪失，這時就得仰賴指北針和地圖進行導航。

裝備的輕量化

輕量化是目前裝備發展的大趨勢，畢竟身上的負重越少，身體的負擔就越輕，行走可以更輕鬆，在顛簸的山徑上，或是遇到危險地形，都會因此讓安全性提高。不過山岳旅行的環境相對惡劣，每一趟行程不僅是對人體的考驗，也是對裝備的考驗，一項裝備要能夠實用、耐用，又兼具輕量，並不容易。

野外裝備要減輕重量，不是得運用新科技材質，就是得從節省用料，或是簡化設計來下手，而這類號稱輕量化的產品，由於帶有創新的色彩，往往會和高價畫上等號。如何在實用、經濟，以及輕量化這三方面取得均衡，除了要花時間對產品做深入的了解，其實更需要實務經驗的輔助。

過度盲目，或是缺乏整體規畫的輕量化，老實說帶有潛在性的風險，因為它必須犧牲一些舒適性來換取。比較明顯的，例如使用四分之三長度，甚至半身長度的睡墊，利用保暖衣搭配較輕量的睡袋，簡化背負系統的背包等。這樣的方式的確減輕了重量，但是也犧牲了睡眠或是背負的舒適性，甚至安全性。要使用這樣的方式，你必須有所覺悟，也甘於忍受與習慣。

但是更好的輕量化方式，是做全盤性的規畫，先去除浪漫型的裝備，如瓦斯營燈，接著從小東西開始實驗，例如碗筷、刀叉、爐頭等，這些對舒適與安全的影響較小，進而在保暖衣和睡眠系統上下工夫，然後再改變飲食習慣，以簡易型的食物為主。等到這些步驟完成了，最後才是背包的輕量化，因為你背負的重量變輕，被簡化的背負系統這時已經可以發揮該有的功能。然而，最經濟的輕量化，其實是將自己的體重減到標準重量，並加強心肺功能和肌耐力，一次釜底抽薪，不過難度較高。

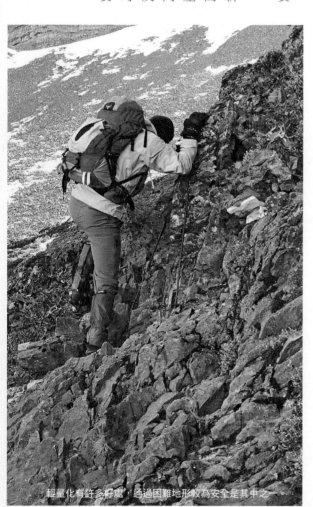

輕量化有許多好處，通過困難地形較為安全是其中之一。

（照片提供：楊昀真）

路線選擇與行程規畫

在前面的章節裡，我們將百岳分為六個級別，前兩級為入門一級與入門二級，接下來是分成三個級別的進階行程，最後是長天期的縱走行程。每個級別的差異，主要來自體力的負荷、路況對登山技巧的考驗程度，以及所需的時間長短。與合歡群峰列為同一個級別的入門路線，僅有南橫三星，再往上就進入入門二級，總共列出四條路線，分別是玉山主峰、雪山主、東峰，能高越嶺西段，以及郡大山，其中僅有郡大山為單日行程，其他是起碼兩天一夜的多日行程。

單日行程的難度是不是一定低於多日行程？其實未必，許多傳統上安排為單日來回的路線，例如畢祿山、羊頭山、西巒大山、志佳陽大山等，雖然只需要一天，卻是紮實的一天，走來毫不輕鬆。甚至實況會是，透早天未全亮即行

出發，登頂之後，迅速返程下山，卻還要走到天黑，甚至遠遠超過正常的晚餐時間，這其中有多少辛苦喜樂彼此參雜，只有去過的人才會明瞭。

相對來說，有些傳統上安排為兩到三天的路線，卻因為中間有住宿點可以調節，不僅行程規畫的彈性大，每天需要行走的路程與時間，可能還少於上列的單日行程，所以在整體難度上，反而列在較低的級別中，這些路線以入門二級為代表。

路線的選擇是否適切，和自己當下的能力與經驗息息相關。也許你想要拜訪特定的景致，而據此選定路線，例如以高山湖景著稱的嘉明湖，就常常吸引許多沒有山岳旅行經驗的朋友，但是在本書的分級中，這條路線可是進階一級，選擇路線最重要的是不能輕忽以對。

要越級挑戰，山岳旅行存在一定的風險，即便參加了商業登山隊，一旦去的行程超過自己的負荷，那整個過程，輕則只有痛苦二字可以形容，重則發生危險。那要如何選擇適合自己的路線呢？接下來我們就來討論這個問題。

■ 判斷自己的能力

什麼樣的路線適合現在的自己？這樣的問題通常只有自己能夠回答，其他的人即便是經驗再豐富的專業嚮導，也只能幫你分析每條路線的難易以及困難點。自己的體能，平常的運動況狀，手上的裝備是否周全，對於高海拔的適應能力等，這些都是選擇旅行路線時，應該列入考量的關鍵因素。然而綜合上述的變因，其實還是無法總結出一個真正具有參考值的評估值。自己在山徑上的能力究竟如何，只有從最近山岳旅行的實際經驗切入評估才能勉強做準。

以百岳為標的的山岳旅行，最棒的地方是，它們是台灣野地旅行的相對熱門路線，大約有三分之一更是熱門中的熱門，行走的人眾多，假日時山徑上旅人

除了這樣的行程記錄，官方（國家公園、林務局）的簡易行程指南或是登山地圖上的註記資料，通常也會標示每一個段落所需的時間。這些都是評斷自己能力的參考指標。但是要用到這類的指標，就必須自己先走過某一條路線，並且自己進行記錄，才能有效比對。最簡單的方式就是利用數位相機一路拍照，做出一份簡單的行程紀錄，再和官方、地圖上的資料或是其他人的紀錄做比對。

如此一來，你就會知道自己在山徑上行進的速度是快於參考值，還是明顯慢於參考值。

然而，如果你曾經努力蒐集資料，會

發現參考指標非常多，很難判斷何者比較貼近山徑真實的面貌，這時候你只能多參考幾份，然後自然而然的，就能從中看出竅門，知道哪些紀錄是強悍的山岳旅人所寫，哪些是速度趨近多數人的

不絕，晚上在山屋中更是熱鬧，因此這些路線的紀錄，不斷有人更新。一份詳盡的路線紀錄，通常會包含原始行程計畫，旅行進行中遭遇的實際路況、行進中每一個段落花費的時間、水源的狀況、山屋的現況等。如果是旅人較少的路線，認真的旅人還會在重要的轉折點比對地圖或是參考資料的路標，詳細說明現況，以供後人參考。

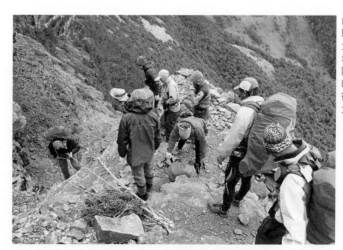

山岳旅行的考驗其實很多，尤其是困難地形，不僅危險且費時，這時候就必須先衡量自己的能力。

平凡紀錄。例如，在太魯閣國家公園的網站上，合歡北峰來回，所註記的時間是三‧五小時至四小時，而上河版地圖中，來回標示只需要二小時（上山八十分鐘，下山四十分鐘），這時該如何判斷呢？

這樣說吧，上河版地圖的使用者是全台灣對山岳旅行最有興趣的旅人，對於每一條路線，不管難易大體上都持平看待，但是在路程的估算上，卻有點傾向強悍旅人。而太魯閣國家公園，卻是歡群峰在整個太魯閣國家公園管轄的範圍中，最為平易近人，來拜訪的人數既多，能力也參差不齊，於是他們提供了一個較為寬鬆的時程，以對應芸芸大眾。如果從這兩者取其中庸，就會比較接近多數人的經驗值。

所以兩者折衷，我們得到二小時四十五分的數據，就以此為標準自行比較。多於此表示自己的能力低於平均值，少於此，自然就是高於平均。當然，如果差異不大，例如上下百分之十以內，就可以忽略不計。在此之後，當你閱讀蒐集來的路線資料，就得把自己的能力差距計算進去，如此你所讀到的資料才算是有效的參考數據。

了解自己的能力落在哪個範圍，以此作為路線選擇和行程規畫的參考依據，才不會陷自己於險境。這個觀念在多日行程尤為重要，因為一旦你離開登山口，走進山徑，想要獲得外援就相對不易，因為這裡沒有隨招即停的計程車，也沒有二十四小時營業的便利商店，你的三餐所需，對應天候變化所需，都應該在你的背包裡，而你得以安全去回的能量，就是你自己的身體以及你和山之間的感情，你的身體越強健，你的旅行就有越多的甘美，你和山的感情越好，也越能看見她的美麗。

■ 資料蒐集

選擇路線和規畫行程，是山岳旅行行前必經的歷程。你儘管可以在一條熟悉的山徑上漫遊或是慢遊，但是得為安全謹守一定的紀律，這是山岳旅行和城市旅行的不同之處。大多數的我們，習慣城市的生活，擁有豐富的城市生活技能，但是相對的，山野之於你我，是陌生的。山中的路徑，是最典型的約定俗成，有些來自早期原住民的獵徑，有些是前朝古道，有些則是純粹來自山岳旅人一代又一代的行走。

不管起源為何，山徑的共通特色是在難中取易，峰頂的目標雖然明確，能夠上山的路徑卻有千百種可能，但是經過一代又一代的人為篩選，於是走出了一條難度相對低的路徑。在這條路徑上，不會有柏油鋪面，多數先沿著溪谷上行，有時會走入森林，有時會走在無垠的草原上，有時卻是在一片岩石互疊的陡峭斜坡上左穿右行，路況好又熱門的山徑，通常會有路標和里程碑可以遵行，冷門的路線，或是長年處於崩塌的地形，例如乾溪溝、碎石坡等，這些標誌設立極為困難，所以旅人得仰賴其他的指標，例如指路的布條，或是疊石為記，甚至是某一棵樹上前人所畫的箭頭。

在這樣的環境中旅行，你唯有盡力去理解山徑的一切，包括她的里程數、坡度的分布，是否有適合的休息點，山

屋、營地、水源所在的位置，還有水源的狀況，有無特別危險的地形，甚至路況是否受到最近氣候的影響，例如夏季的颱風，冬季的大雪等。山徑其實是一條活路，不斷在變化，有時候光是一場颱風的豪雨，就會產生崩塌難以通行。

如果在城市中，這類問題修復的速度，可能在你知道之前就已經將問題解決。但是在高山上，這樣的問題也許需要一個月，有時候甚至需要數年之久。所以蒐集最即時的資訊，是上山前的必做功課。

百岳旅行的參考資料雖然比不上城市旅行那麼繁多，但是在各種野外旅行的範疇中，算是相對豐富。最基本的資料來自三座高山型國家公園官網以及林務局台灣山林悠遊網，前三者自然是以轄下的高山步道為主，後者則是涵蓋全台灣各種等級的步道，以百岳為主軸的高山步道在此則是歸屬於國家步道的範疇之內。

如果你對台灣高山沒有太多的了解，可以先從台灣山林悠遊網的國家步道單元開始入門，其中的中央山脈、雪山山脈、玉山山塊和合歡、能高越嶺古道這四個區塊基本上涵蓋了所有的百岳路線，每一個區塊包含了簡略的步道基本資料，生態環境的介紹，旅行時程的範例，交通訊息以及地圖。當然，要根據這樣簡略的資料來規畫行程是不可能的，如果你想知道更多，國家公園網站的登山區提供了較為詳盡的資料。

不過上述網站提供的資料，如果要拿來作為實際規畫行程的參考，還是太過簡略，尤其是非熱門路線，真正能派上用場的，還是其他旅人實際的行程紀錄。這些紀錄散見個人網站或是部落格，只要以路線名稱搜尋即可，或是參考台灣唯一的專業登山網站「登山補給站」（http://www.keepon.com.tw/）裡面的登山資料專區。此區包含行程紀錄與路況，不過由於是旅人自行提供，在路況的描述上，沒有統一的標準，所以應該盡可能的尋求多份資料，彼此補強。另外，如果登山補給站上的路況資料不夠新，可以直接詢問國家公園的對應窗口，他們會提供巡山員回報的最新踏查資料。

各個國家公園的網站既是路線資料的來源，也是申請相關手續的管道，更是路況的窗口。

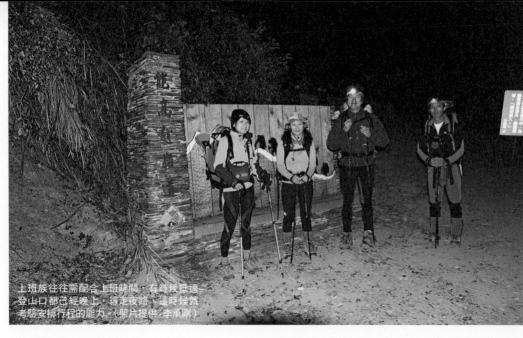

上班族往往需配合上班時間，有時候抵達登山口都已經晚上，得走夜路，這時候就考驗安排行程的能力。（照片提供：李承翰）

■ 時間的寬容度

時間指的，一方面是走完全程所需的時間，另一方面指的是你自己所能運用的時間。前者當然和自己的能力、當下的路況，以及路線的難易程度有關，按照傳統路線來走這通常有一定的範圍。後者則是每次旅行，你自己實際上能夠運用的時間，這雖然看起來和行程實際的難度無關，但是有時候卻是最關鍵的因素。休假時間如果有限，很容易讓行程做不得不的壓縮，而較短的多日行程，多上半天一天，那難度就會往下遞減，樂趣就會向上提升。

除了單純的慢遊樂趣，緩慢的上山節奏，也有助於高度適應，前一晚或是前半天，能夠抵達相對高的高度，例如一五○○公尺到二五○○公尺之間，也許是登山口或是高度較低的第一個山屋，對整個旅行的適應和舒適度都會有幫助。甚至行前你是不是超時工作，睡眠不夠，體能維持的程度等，這些也會影響你在山徑上的表現。而這些狀況某程度能夠透過行程的設計來調整，所以自己能夠掌握的時間，有時候反而是挑

選路線的關鍵因素。

山岳旅行就是，你給山多少時間，山就回饋給你多少的美麗，你不給山時間，山也會對你吝嗇了起來。所以最簡單的規則是，如果你的可運用時間少於一般行程紀錄的建議，那麼這條路線就應該先予以擱置，換成其他較適合你的現況的路線。

■ 季節特色的影響

台灣的四季在平地上不算太分明，在高山上可大不相同。春雨、夏陽、秋色、冬雪，每個季節雖然不一定等分，但是該有的轉換輪替樣樣不缺。你可能因為想要一覽台灣雪景而上山，或者你的旅行就是一顆又一顆的山頭登頂之旅。每一個人有自己對山的想望，而季節的特色引發出來的，有時候恰恰與旅行的想望相符，有時候卻變成阻礙。

季節的更替，除了景色不同之外，它也代表難度的差異。有的人天生畏寒，那麼秋冬上山就應該先避免。有的人無

雪不歡，那麼南部路線的順序就可以放在後面，雪期長的山徑就應該列在最前面。如果你的旅行想像，是一顆又一顆的山峰，那麼避開雪季，降低風險才是你該做的選擇。

多雨是台灣的特色，不管哪個季節皆然，所以雨對於台灣的山岳旅行，是必須去適應的常態。下雪相對稀少，但是一旦下了雪，就需要額外的裝備和行走技巧，所以如果你缺乏這樣的能力，在雪季就該避開容易積雪結冰的路線。這些都是路線選擇上的大方向。

除此之外，季節特色也對應裝備。夏日山屋中的溫度，多在零度至十度之間，對於睡袋、睡墊的考驗較低，備用禦寒衣物的需求也沒有雪季那麼高，山徑上也不會積雪結冰，免去了冰爪與冰斧。整體來說，行走較為便捷，路徑的安全性也較高，山上缺水的機率也較低，這些都是優點。但是，最終你的旅行還是要回歸到你自己對旅行的想望，因為裝備或是技巧這些因素都是可以克服的。

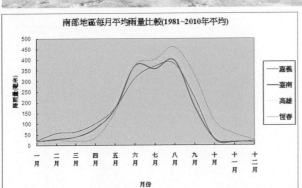

南部地區每月平均雨量比較(1981~2010年平均)

下雨是台灣的常態，下雪卻不是，所以是否選擇雪期上山，必須仔細斟酌。

想要在好天氣上山，從這張圖表來看，就應該選擇乾季時去南部的山區旅行，不過這類的統計資料基本上以平地為主，只能作為大方向參考。

安靜的足音安替的個人高山旅行

■ 透過社團養成實力

「即便是現在，我一樣會在山上迷路，但是只要事前準備功課作確實，隨時讓心境保持沉穩，一發現不對，就退回原點，靜下心來根據地圖、指北針以及在山下整理好的行程記錄，仔細思考一番，比對周遭的地形地物，再看看是否錯過了路條或是任何的指標物，通常我很快就會再回到正確的山徑上，繼續我的旅行。」近年來習慣一個人獨自在台灣的高山上背著背包旅行的藝術工作者安替如是說。

獨攀，在台灣的岳界是一個充滿爭議性的字眼，每每引起正反兩面的熱烈討論。反對者認為，這是一種過度的冒險，如果不幸出事，輕則浪費社會資源上山救難，重則讓獨攀者失去性命。贊成者則說，每一個人上山的時間、行進的節奏都不相同，甚至經驗、技巧也都不同，硬要湊成一個團體，未必是好事，也未必適合每一個人。

然而，最近幾年幾乎都是一個人上山旅行的安替，其實也不是一開始就喜歡獨攀，尤其在經驗養成的階段，一樣得仰賴學校的登山社和指導老師的經驗傳承。安替在高中時期就因為朋友的影響和大自然雜誌的啟發對戶外活動產生了興趣，進入國立藝專之後，二話不說，立刻加入學校的登山社，一年級暑假就跟著學長姐們首登玉山，後來幾年就跟著社團的指導老師岳界前輩王三郎數度上玉山、雪山、南湖等幾座名山進行雪訓。「在那個時期，因為指導老師的帶領，所以登山的基本觀念、技巧算是奠下了基礎，相關的裝備，譬如睡袋、背包、風雨衣、甚至十二爪冰爪，也都在那時一一添購。」安替回憶起昔日的美好歲月，不禁感嘆：「那時候的裝備，比起現在真是便宜多了！」

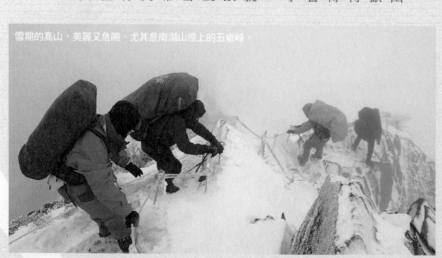
雪期的高山，美麗又危險，尤其是南湖山徑上的五岩峰。

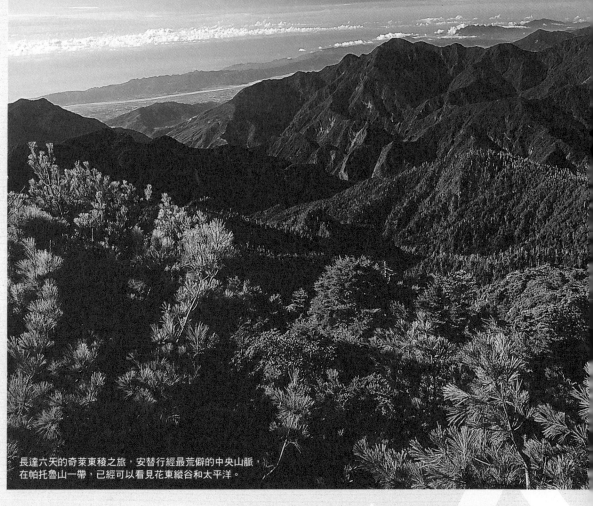

長達六天的奇萊東稜之旅，安替行經最荒僻的中央山脈，在帕托魯山一帶，已經可以看見花東縱谷和太平洋。

About Hiker

人物：安替

工作：藝術工作者

大山資歷：超過 20 年

攀登型態：年輕時以學校團隊為主，目前以獨攀為主

新手建議：不管是團隊攀登，還是個人獨走，都需要自己主動學習，累積經驗

（本文照片由安替提供）

然而，隨著畢業當兵，進入社會開始工作，安替也和許多社會新鮮人一樣，擠不出時間爬大山，直到有一回終於找到一個週末，參加商業登山行程去爬南橫三星。「一次就夠了，我從此知道，自己不適合這種週五下班上大巴，徹夜難眠一路搖上山，隔天清晨拖著疲倦的身體從登山口出發的爬山模式！」安替說起這次經驗，似乎還心有餘悸。

■ 重新展開山岳旅行

為了找回自己熟悉的爬山節奏，安替回到母校找了登山社的學弟妹一起上山，才終於又尋回過去上山的喜悅。然而，在參加某次戶外冒險競賽活動時，嚴重的意外卻差點讓安替的山徑旅行直接畫上句點。經過接近兩年的復健，安替從單日行程的西巒大山和郡大山重新開始，實驗看看自己是不是還能夠背著背包上山。「我利用兩天順利登上這兩座百岳之後，心裡非常高興，因為醫生曾經說我再也不可能爬山了！但是我不相信，所以我非常努力做復健，也努力鍛鍊自己的體力，在山上行走的過程中也比往常更謹慎，因為台灣的高山，

是我這輩子不能放棄的美景，我想要盡可能的背著背包帶著相機在山徑上旅行。」

接下來安替又利用時間攀登郡大山，這是百岳單攻行程中公認難度最高的幾座之一。原本他並無意一個人上山，但是自己有空、天氣又適合的時候，幾個好朋友，不是得上班、上學，就是已經開工，誰也抽不出時間，於是只好硬著頭皮背起重裝上山，以兩天的時間完成這趟單人高山旅行。由於這次的不得不然，獨攀的種子開始在安替的心中萌芽。在白姑大山之後，武陵四秀、雪山志佳陽線等短天期旅行、為安替積蓄了更豐足的能量，最後以前後長達七天的新康橫斷奠定了他獨行高山的信心。

山岳長程縱走旅行，除了體力耗費大，如何打理背包中的裝備也是一大考驗，「為了徹底檢視我自己的能力，所以把百岳縱走路線中相對難的新康排在前面，這條路線有好幾天沒有山屋可住，必須要背帳棚，為了減輕重量，我只帶了一個露宿袋，食物也盡量減少，

安替的雙人帳是他在山上旅行的家，經過自行改裝，抗雨能力大增。

一個人的高山旅行，食物的準備和炊煮，需要小心規畫，簡單有效率是最高指導原則。

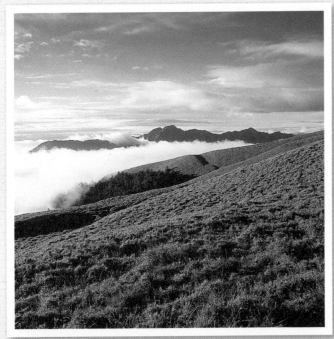

安替以合歡山的過夜露營行程作為長程縱走的試驗路線,並拍下風起雲湧的一刻。

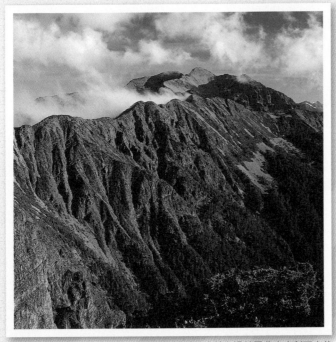

從雪山北峰望向主峰的聖稜線,壯麗而瑰美,安替在這趟雪北大小劍下志佳陽的八天旅行中,初嘗聖稜線的滋味。

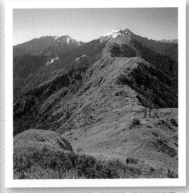

幾次造訪能高安東軍,都因為天候而撤退,至今這條路線仍在安替心頭縈繞。

新康山橫斷是安替第一次單人長程縱走,他在嘉明湖附近拍下此景,形容它們像兩顆迎賓樹。

從新康山往雲峰方向遙望玉山山塊。

第一次嘗試單人長程縱走，安替使用露宿袋加上外帳，以減輕負擔，但是實驗之後，覺得空間太小活動受限，以後就改用一般的帳棚。

幾乎七天餐餐都吃麵包和麵條。」辛苦的代價，是中央山脈無與倫比的壯麗美景，也讓安替首次嘗試完全自助的山岳旅行模式：「其實上山之後，幾乎大多數問題都可以自己解決，縱走路線另一個困難之處，反而是前往登山口和從另一處下山之後的接駁，這一次我上山搭了一個南二段的便車團，下山之後攔了一段便車，最後則是請玉里當地專門接送登山客的原住民，從南安送我到玉里。」

行走雪山西稜線，下翠池被千年圓柏和芳草圍繞，彷如世外桃源。

對大自然保持謙遜之心

走完新康橫斷，安替又去了奇萊東稜、南湖中央尖等長程路線，他說：「每一次旅行，除了當下與大自然相對的欣喜，也都是下一次經驗的累積。一個人獨行山林間，我有很多時間可以思考，沉澱心靈。而日落西沉，一個人在帳篷中獨處，面對的不是萬籟俱寂，而是眾聲齊鳴，尤其在中央山脈的中心地帶，水鹿、山羌的啼鳴四處可聞整晚不斷，山中並不孤寂！」

但是說到底，安替並非百分之百贊成獨攀，他認為這種型態的高山旅行，有許多先決條件要達成，除了經驗、技巧都要夠，更重要的是懂得對大自然保持一個謙讓的心。安替說：「在山上天氣是會殺人的，你要懂得順應大自然。我曾經三度造訪中央山脈最美的縱走路線能高安東軍，但是三次都撤退，因為人在山上，會顯得格外的渺小，老天一旦變臉，那就是摧枯拉朽，毫不留情。我想大多數的人排除萬難大費周章來到山上，都想順利走完全程，所以會受不了誘惑，但是別忘了，山永遠都在！」

挑戰
進階百岳
PART 4

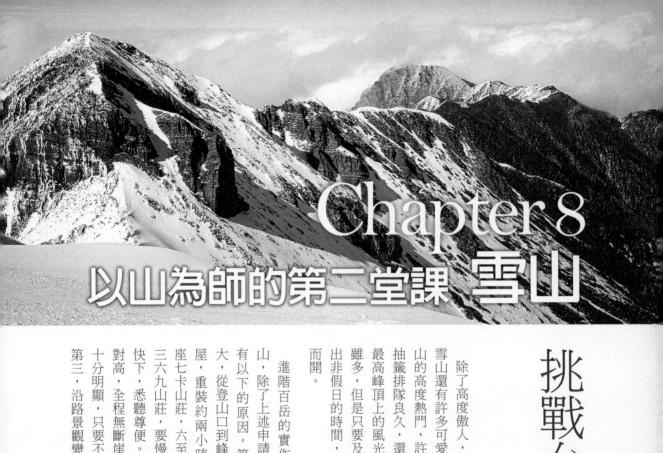

Chapter 8
以山為師的第二堂課 雪山

挑戰台灣第二高峰 雪山

除了高度傲人，作為台灣第二高峰的雪山還有許多可愛之處。尤其相對於玉山的高度熱門，許多人為了到玉山旅行，還是沒機會一攬東北亞最高峰頂上的風光。而拜訪雪山的旅人雖多，但是只要及早申請，甚至願意撥出非假日的時間，那她的山門就是為你而開。

升到接近四千公尺，既有辛苦的之字坡，也有稜線上寬闊的風景，更有壯麗的森林景觀和冰河遺留的圈谷地形。第四，全年開放，不像玉山每年冬天會封山一到兩個月。第五，冬天容易看到雪景，而且此處的雪地技術要求不高。第六，路線延伸性大，可以多一兩天，順道拜訪翠池、雪山北峰等。

進階百岳的實作，挑選雪山而非玉山，除了上述申請難度的巨大差異，還有以下的原因。第一，行程安排彈性大，從登山口到峰頂，一路上有兩座山屋，重裝約兩小時之內即可抵達第一座七卡山莊，六至八小時可抵達第二座三六九山莊，要慢行，還是趕時間快上快下，悉聽尊便。第二，路線安全性相對高，全程無斷崖崩壁，大多數的路徑十分明顯，只要不走夜路，不易迷路。第三，沿路景觀變化大，由二千公尺上

比起單日行程的合歡群峰，多天期的雪山主峰之旅明顯困難許多，不管是裝備的需求、體力的負荷，都有相當大的差距。但是只要把握行前多訓練，裝備準備齊全，多安排一些時間給自己，然後一路安步當車謹慎慢行，就會是一趟屬於你自己的精采山岳旅行。

雪山山區的基本環境

雪山主峰不僅是雪山山脈的最高點，也是中心點。以她為中心，向北輻射而出，是一整排高度都在三千公尺以上大山的聖稜線，往西南沿伸而去的，通常稱為雪山西稜，以美麗的草原和圓柏而著稱，東南面是大小劍山和志佳陽山，東北面是從聖稜線延伸出來的武陵四秀，正東則是雪山多條路線中，最熱門也最輕鬆的雪東線。

雪東線指的是從武陵農場的登山口上山，一路往東行，先經過雪山東峰，再上主峰的路線。這條路線出現的年代頗晚，是民國五十八年救國團和林務局合作，利用七家灣溪一帶開墾範圍越來越大的武陵農場向西往山上延伸，開闢出一條登頂的捷徑。和以前上雪山主峰路徑最短的志佳陽線相比，雪東線起登點在環山部落附近，高度不到一六○○公尺，從爬升高度來看雪東線明顯占了優勢，而志佳陽線的步道長度也長於雪東線，再加上七卡山莊和三六九山莊的興

建，容量既大，也方便行程的安排，於是雪東線一躍成為上雪山最熱門的旅行路線，這些條件也是我們選擇雪東線作為進階百岳範例的原因。

・氣候特徵

雪山在過去沒有氣象站，相關的氣候資料多是沿用高度接近的玉山氣象站。最近幾年雪霸國家公園開始針對園區的高山環境進行各種研究與調查，因此在主峰圈谷、黑森林、三六九山莊和哭坡頂四處（都在三千公尺以上）設置了簡易氣象站進行氣候觀測和資料蒐集。根據二○○九年至二○一○年之間的紀錄，雪山地區全年度月平均氣溫大約在零下一度到十三度之間，最熱的月分是六、七、八、九四個月，十月之後溫度開始下降，十二月和一月最冷，到四月氣溫開始回升。上述資料採樣時間僅有一年，相對於玉山和合歡山的資料，代表性略嫌不足，採用月均溫數字，也把較為極端的高低溫數據抹平，不過依然可以作為雪山地區溫度的參考。

除了氣溫之外，在這段時間統計到的

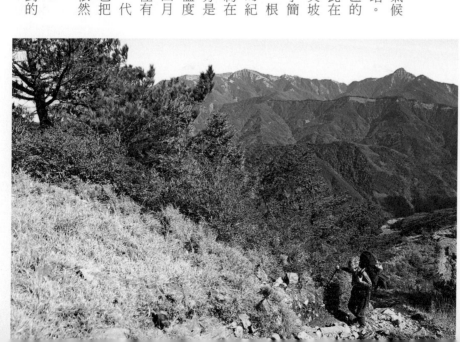

雪東線一路上看著中央山脈循雪山東稜而上。

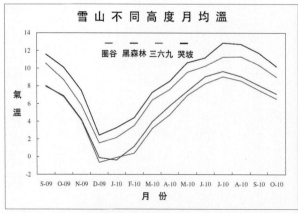

雪山不同高度月均溫

圍谷　黑森林　三六九　哭坡

氣溫

資料來源，2010 年雪霸國家公園＜雪山地區高山生態系整合研究＞。

三六九山莊大門口 2011 年 1 月 18 日傍晚 5 點 39 分的氣溫，入夜之後還可能往下降到 0 度以下，這是雪季常見的氣溫。

受到地勢與高度影響，雪山山區的降雪，通常以雪山東峰到哭坡一帶為下限，再往下除非是難得的大雪，一般並不常見。

降雪和積雪日高達九十天，初雪日是十二月九日，最後一場雪是隔年四月二十九日，初雪到終雪，時間接近五個月。特別值得注意的是，在雪山四個觀測站中，只有海拔較高的圈谷和黑森林測站紀錄到降雪，三六九山莊和哭坡頂則沒有降雪的紀錄，當然這只是二〇〇九年至二〇一〇年的抽樣性調查，不一定是每年的常態，但是雪山多雪，由此可見一斑。

另外從該項報告中，我們也可以得知，在調查期間，雨量主要集中在四、五、六、七這四個月，四個測站全年度的雨量累積都超過二千公釐，雨量最少的三個月分是十一、十二和一月。一樣的，由於這是抽樣性的調查，不足以作為平均數值，但是已經大略的描繪出雪山降雨的情況，這對於靠天喝水的三六九山莊來說依然是相當值得參考的資訊。

▪ 地型與植被

雪東線是由雪山主峰往東延伸的一條稜脈，從主峰接近四千公尺的高度，一

路往下降，到了三六九山莊附近，高度大約是三一○○公尺，接下來是一段起伏不大的稜線一直延伸到哭坡附近。由於這條路線是硬生生從武陵農場開出一條原本不存在的新路，農場依附著七家灣溪的溪谷開墾，平均高度大約是在一八○○至二三○○公尺之間，所以登雪東線，就是從農場的高點，走這條一路之字型爬升的步道先上稜線，才會漸漸走向坦途。不過到了三六九山莊再往上走，一樣得辛苦走過剩下的八百公尺高度，才能登上主峰。

由於登山口和主峰頂的高度相差接近一七○○公尺，因此沿路林相的變化相對豐富，在海拔較低的七卡山莊附近，以針葉闊葉混合林為主，隨著海拔上升，逐漸轉成高山箭竹和針葉林混生，三六九山莊上方的黑森林則是台灣面積最廣的冷杉純林，到了圈谷以上就只剩下圓柏、高山杜鵑和玉山小蘗能夠生存。

雪山最著名的地形特色，莫過於主峰下的圈谷，根據日本博物學家鹿野忠雄的調查和台灣地理學家楊建夫的研究，雪山一帶是台灣主要的冰河遺留地形。我們在前往主峰時所見的大型圈谷就是冰河發源的冰斗，而主峰旁看起來更壯觀的北稜角則是兩個冰斗侵蝕所形成的

七卡山莊附近的山徑，海拔僅 2000 多公尺，以針葉闊葉混合林為主，植物種類豐富。

從翠池這側往上仰望，更容易看出主峰和北稜角之間被冰河侵蝕下凹的鞍部。

·交通

比起交通方便，四通八達的合歡山區，雪山像是深藏在大宅院中的閨秀。在中橫舊線還未遭到九二一大地震破壞之前，它是台灣西部前往雪山一帶最主要的幹線，如今該條公路修復遙遙無期，目前要前往雪東線的登山口武陵農場，就只剩下編號台七甲的中橫宜蘭支線。

一般來說，苗栗以北，建議經過台北轉國道五號到宜蘭，再接上台七甲，苗栗以南則由國道六號經過埔里走台十四經過合歡山，到大禹嶺再轉接台八線到梨山，最後接上台七甲到武陵農場。而不管由北往南，還是由南往北，要到武陵農場，最起碼都得花去半天時間。此外，台七甲由於平日交通流量不大，道路維護的頻率較低，路況比起台十四甲明顯糟糕，如果遇到大雨之後，也容易坍方阻斷，出發前一定要確定路況。

如果搭乘公共交通，從中南部一樣可以選擇豐原客運先從台中到梨山，到了梨山之後再轉搭同一家客運的梨山往武陵農場班車。如果從北部出發，最方便的方式是先到達宜蘭，如果從宜蘭或是羅東，每天早

上國光客運在兩地各有一班車開往梨山，途中會先繞進武陵農場。此外，台灣租車旅遊集團也推出武陵觀光巴士，直接由台北火車站出發直達武陵農場。不過搭乘上述的巴士，都只會到達武陵農場的觀光核心地帶，距離雪山登山口

非常遙遠，步行需要數小時，要快速抵達登山口，比較好的方式是搭乘武陵農場的遊園巴士。不過這些巴士的開車和抵達時間是否能夠配合行程，必須要仔細研究，相對於自行開車，這是比較麻煩之處。

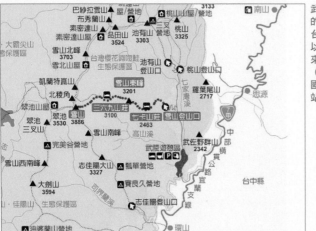

武陵農場對外的主要幹道是台七甲，目前以經過宜蘭前來較為便捷。（翻拍自雪霸國家公園網站）

武陵農場幅員廣大，如果搭乘公共運輸工具需要先查明相關班車資訊。（翻拍自雪霸國家公園網站）

步道狀況

從步道的特性來看，我們可以將雪東線看成一個四段體。第一段是從登山口到哭坡頂，第二段是哭坡頂到三六九山莊，第三段是三六九山莊到圈谷，最後一段是圈谷上主峰頂。

‧登山口到哭坡頂

過去雪東線剛開發時，登山口就在農場一處莊園附近，高度不到二千公尺，後來在前輩旅人的步步推進下，逐漸上升到二一○○公尺左右的一座大水池旁，路程少了約五公里。現在的登山口就在大水池旁，目前建有一座管理站，旁邊也有寬廣的停車場可用。一離開登山口，一直上到哭坡頂，面對的是兩大段冗長的之字坡，中間被一小段腰繞路和七卡山莊隔開。一整段爬升高度，大約是九百公尺，里程數四公里多一點。這段路對於第一次重裝上場的旅人，不算輕鬆，除了坡度陡，也缺乏展望，走起來心情多少帶點鬱悶，要過了七卡山莊，才會隨著高度上升，逐漸看到周圍的景觀，這時只要每爬高一公尺，你的

視界就多開闊一分，也才會開始覺得自己的辛苦有其價值。

一般來說，旅人到了哭坡前，會來段大休息。這裡是雪山東稜下斜處較為開闊之處，國家公園在此蓋了一座觀景台。只要天氣好，近的如武陵農場，遠的如中央山脈北段，都在視野當中。在這裡放下肩上的背包，調勻呼吸，喘口氣，甚至吃頓午餐，都是莫大的享受。不過你要記得，此處沒有水源，如果要煮熱食，必須從七卡山莊背水上來。

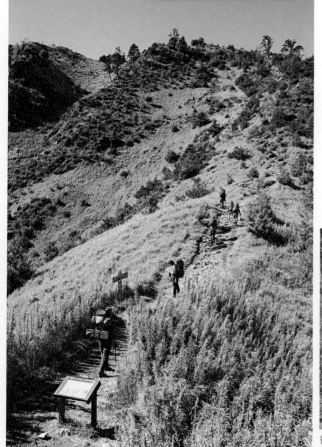

哭坡是登上雪東線稜線最後一道陡坡。

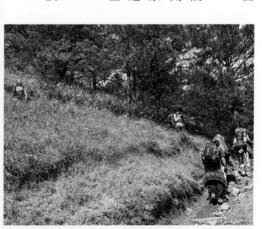

從七卡山莊出發後，旅人就穿繞在不間斷的之字坡當中，持續陡升而上。

哭坡頂到三六九山莊

上到哭坡頂，就上到了雪山東稜的稜線上。從這裡到三六九山莊，是一條還算寬廣的稜線，中間上下起伏，但是已經沒有上一段那種幾百公尺的高度差距。從哭坡頂再往前走不到一公里，雪山東線上第一座百岳，雪山東峰就在步道旁，看來就像一個不起眼的小山丘，但是一旦登臨其上，視野瞬間寬闊了起來。當你往北看，隔著七家灣溪谷的武陵四秀，在陽光下展現著靈氣，轉頭往東看去，整個中央山脈北段一覽無遺，最具代表性的南湖大山和中央尖山就像一對犄角，再往南邊看去則是梨山一帶，以及隔著高山溪的志佳陽大山。最後往西看去，層疊山峰的最高處，就是隔天要去拜訪的雪山主峰。

接下來的稜線，有時你會走在矮小的箭竹草坡上，有時候會走進具體而微的森林中，如果你的體力沒有被七卡山莊到哭坡中間的之字坡磨光，走著走著最後穿過一小段箭竹林，再順勢踏著階梯往下走，三六九山莊就到了。這段路，海拔幾乎沒有爬升，路程大約接近三公里。

1. 哭坡之後，有時穿行在森林中，路況開始多變，不再是單純的之字坡。

2. 從東峰到三六九莊，一路上武陵四秀伴隨在溪谷對岸，尤其是以皺摺地形聞名的品田山，更是如影隨形。

3. 雪山東峰看來毫不起眼，只是山徑旁的一座草坡，但是在此你已經可以看見覆雪白頭的雪山主峰。

雪山黑森林是一片面積廣大的冷杉純林，冷杉的枝幹挺拔，分歧很少，為了搶奪可貴的陽光，每一顆冷杉無不盡力向上長。

黑森林中的路徑沿著山腰開鑿，多數都僅容一人通過，如果遇到路面結冰，更要小心行走。照片中的旅人已經穿上冰爪。

三六九山莊位於本諾夫山腰，一出山莊就得沿著之字坡一路陡上到照片左上角的黑森林入口。

三六九山莊到圈谷

在甘木林山半腰的三六九山莊，實際高度三一五〇公尺，名稱來自這座山的舊測高度三六九〇公尺，它是雪東線的前進基地，距離主峰頂大約四公里，兩地高度差接近七五〇公尺，平均坡度十九％。幸好，只走東線的旅人，從三六九前去主峰再回來，只需要背負輕裝，負擔大為減輕。

從三六九出發，先是一段較為無趣，而且令多數人走的氣喘吁吁的之字坡，這段路不過七百公尺，但是坡度極陡，所以才會以之字型上升，用時間換取路程。之字坡的盡頭，是黑森林的入口，步道的寬度只容兩人勉強錯身而過，但是一旦走進入口，眼前就是另外一個世界。這是全台灣面積最廣的冷杉純林，舉目望去，一顆顆顆高聳的冷杉拔地而起，你得全力仰起頭，才能和它們一起看見天空。

黑森林中的步道沿著山腰開鑿，大多數的地方都僅容一人通過。往前行，左側是一路往上延伸的斜坡地，上面是密

被深厚積雪覆蓋的黑森林，如果無人開路，會連路徑在那都無法分辨。不過積雪也隔絕了原本凹凸雜亂的路面，讓森林呈現另外一番樣貌。

黑森林中距離三六九山莊最近的一處山壁水源，到了寒冬會結成壯觀的冰柱。在此之後，窄小的山徑就轉成大片的斜坡，路徑也變得複雜起來。

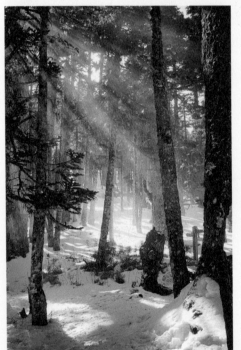

雪後初晴，黑森林在 **9K** 附近的平坦處，山景較為溫柔，充滿了高緯度雪國意象。

密麻麻的冷杉，右側也是斜坡，直下到七家灣的溪谷，也是密密麻麻的冷杉。比起之前所走過的雪東山徑，這裡相對窄小，行走時要更加小心。

從入口到離開黑森林，路程接近二公里，一路上有緩坡，也有陡坡。一開始原本極為狹窄的步道，行走約七、八百公尺之後，左側的一片垂直山壁，滲著水滴，這裡是黑森林中水源之一，經過這個點，接下來步道變的較為寬廣，也混亂了起來。原來這裡一直到黑森林出口，不再是在山腰間鑿路，而是沿著一塊斜坡向上走，由於坡面寬闊，過去曾谷。

被無數的旅人走出無數的路徑，但是為了熟悉路線以降低迷路風險，並降低對環境的傷害，請順著里程指標行走。

等你走到身旁直挺挺的冷杉逐漸消失，代之以樹型多變，枝椏翻騰仿如千年精怪的圓柏林，黑森林的出口就快到了。走著走著，最末段的上升，坡度仍陡，突然間，樹叢間開了個大口，遠方的山壁陡直而上，再多走幾步，視野全開，眼前的壯闊景觀，就是最後一次冰河時期遺留下來的冰斗地形，因為整個山谷呈半封閉的圓圈狀，我們又叫它圈谷。

 圈谷到主峰頂

開口朝向東北的圈谷最低處大約是
三五〇〇公尺，雪山主峰高度三八八六
公尺，落差三八六公尺，如果沿著既定
的步道走，里程約一．一公里，平均坡
度為三十五％。第一次站在圈谷底部
看主峰的旅人，其實不太容易確認主峰
的位置，因為她的高度雖然高掛在百岳
第二，但是旁邊還有一座山峰稱為北稜
角，兩者高度只差六公尺，氣勢卻遠勝
主峰。


由於高度高，坡度陡，從圈谷上主峰
其實相當辛苦。前三分之一段是由圈谷
底部穿行在杜鵑花叢中慢慢上升，由於
受到地形遮蔽，通常風勢不會太大，隨
著越往上走，你會覺得坡度好像越來越
陡，如果不控制好前進的速度，還常常
喘不過氣來。這些反應，對於第一次來
此的旅人，其實再正常不過了，因為你
距離台灣第二高的位置，只剩下一小段
距離了。


隨著高度越來越高，原本被山勢遮掩
的群山一一冒出頭來，好一陣子不見的
中央山脈北段，隨著你走上了稜線已經



圈谷到主峰頂

開口朝向東北的圈谷最低處大約是三五〇〇公尺，雪山主峰高度三八八六公尺，落差三八六公尺，如果沿著既定的步道走，里程約一・一公里，平均坡度為三十五％。第一次站在圈谷底部看主峰的旅人，其實不太容易確認主峰的位置，因為她的高度雖然高掛在百岳第二，但是旁邊還有一座山峰稱為北稜角，兩者高度只差六公尺，氣勢卻遠勝主峰。

由於高度高，坡度陡，從圈谷上主峰其實相當辛苦。前三分之一段是由圈谷底部穿行在杜鵑花叢中慢慢上升，由於受到地形遮蔽，通常風勢不會太大，隨著越往上走，你會覺得坡度好像越來越陡，如果不控制好前進的速度，還常常喘不過氣來。這些反應，對於第一次來此的旅人，其實再正常不過了，因為你距離台灣第二高的位置，只剩下一小段距離了。

隨著高度越來越高，原本被山勢遮掩的群山一一冒出頭來，好一陣子不見的中央山脈北段，隨著你走上了稜線已經

雪期的雪山並非天天積雪，遇到少雪的年分，你看到的就是被高山杜鵑覆蓋的圈谷，如果是五六月左右的花季前來，就是滿山盛開的高山杜鵑。

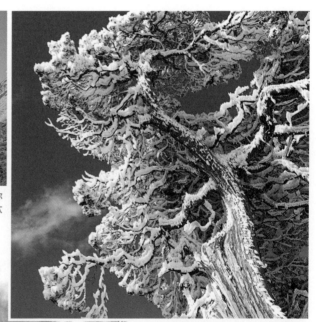

雪山主峰下圈谷的東側，有一小片高挺的圓柏林，如果積雪過深，路徑結冰，登頂困難，在此欣賞被冰雪覆蓋的圓柏群像，也是難得的享受。

雪山是台灣山區雪季積雪最多的地區之一，尤其是圈谷，大雪剛過，積雪可能深達一公尺。

出現，距離武陵農場最近的環山部落也出現了。再往上走，一大片枯白的樹幹藤伏在地面上，這是多年前一場大火之後遺留的圓柏殘骸，當你走過這片枯木林，主峰頂就在眼前不遠處，現在可以平視，但原本要抬頭仰望的北稜角，現在可以平視，但是雄壯之勢卻絲毫不減。上到主峰，你會發現，山頂平凡無奇，卻也被山頂上所見的風景感動。從主峰延伸出去的幾條山脈，聖稜線、武陵四秀、雪山西稜、大小劍山、志佳陽大山，現在都在周圍環繞，好像不費吹灰之力就可以一一拜訪。稍遠的，中央山脈北段諸山，合歡群峰、奇萊連峰，都在眼際，而更遠的，如果空氣澄清，連玉山你也看見了。

對於只走雪東線的旅人而言，上到了主峰，這就是旅行路線的終點，接下來要往回走，但是對於要往雪山西稜，往聖稜線，或者只是都延伸半天、一天的時間前去台灣最高的湖泊，翠池，那麼雪山主峰頂，也只是一個過站。在這裡欣賞台灣第二高點的風景，稍事歇息，新的旅程，又再度展開。

1. 登上峰頂，上到雲端，方圓數十里內這是絕頂之點，毫無遮蔽的視野，讓人心無比舒暢，一路的辛苦都值得了。
2. 登主峰的路徑循著圈谷東面的山腰路上行，坡度時緩時陡，遇到積雪時，路徑減縮，要特別注意行走的安全。
3. 越往上行，視野越好，等到超越本諾夫山，原本被擋住的中央山脈以及環山一帶，就會再度出現在旅人的視野中。接近主峰稜線時，一整片被火紋身的圓柏枯枝鋪排在面前，這時距離峰頂的距離已經所剩無幾。

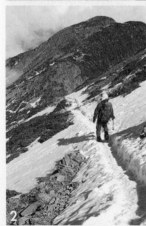

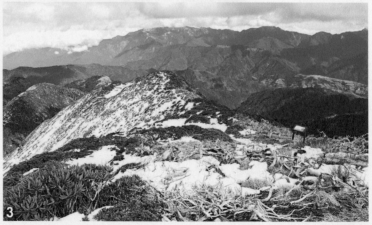

冰斗是冰河發源之地，一般都是三面被高山圍繞，一面為開口讓冰河流洩而出。雪山主峰下的圈谷開口朝東北向，剛好承接東北季風帶來的風雪。

圈谷底部有一片平坦之處，原本是高山杜鵑叢生之處，大雪之後，積雪覆蓋只稍微露出部分枝葉，顯得無比寧靜。

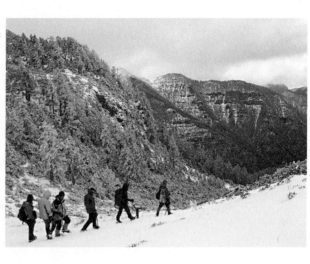

■ 行程安排

雪東線是拜訪雪山主峰幾條路線當中，行程安排彈性最大，也相對較為輕鬆的。雪霸國家公園建議的行程為三天，第一天上半天為交通日，抵達武陵農場之後，立即出發直抵三六九山莊，第二天由三六九山莊出發登頂主峰，返回三六九山莊住宿一晚，最後一天離開三六九返回登山口並踏上歸途。

這樣的行程不算最累，有些週末商業行程的安排更加緊湊，週五傍晚出發，在半夜抵達武陵農場，點亮上頭燈，直接夜行至七卡山莊過夜，週六一早上三六九，週日凌晨摸黑出發，在主峰頂迎接日出，然後一路下山。

上述兩種行程，各有優缺點。官方建議行程，時間較為寬鬆，留在高海拔的時間較多，更能體會雪山之美。尤其是第二天以一整天的時間拜訪主峰，如果天氣好，不僅主峰頂上美不勝收，行走在冷杉成群的黑森林中，更是難得的體驗。此外，依照這樣的時間分配，在山徑上行走的整個過程，應該都在白天，

安全性較高。然而，第一天重裝直上三六九山莊，不僅體力負荷大，也容易因為疲勞而引發高山症，這是必須小心應對之處。

相對的，兩天兩夜的商業緊湊行程，第一晚只上到高度較低的七卡山莊，可以作為高度適應，有助於減緩高山症出現的機率，但是缺點是必須走夜路。登主峰的那天也必須在天亮前就摸黑上山，黑森林中的路況較為複雜，比起七卡前的山徑，危險性提高不少。而且登頂主峰後，得一路兼程趕路，一直下到登山口。這樣安排行程，會有兩次的夜間行走，對於初次拜訪的旅人絕對是一大考驗，甚至應該完全避免。因此這樣的安排，只適合在隊伍有熟悉路線的嚮導帶領下才能採用。

如果能將這兩種行程安排加以整合，應該是比較適合第一次多日行程的新鮮旅人。以下就是整合後的行程規畫範例：

Day 00

雪山登山口 → 0.9K → 觀景台 → 1.1k → 七卡山莊　　　　　**120 分鐘**

　　當日的下半天或是傍晚之後作為交通日，從你所在的城市往武陵農場移動，因為農場內幅員廣闊，如果第一次到此，須注意路標指示。抵達登山口之後，請服務人員檢核入山證和入園證，並按照規定觀看入園須知影片。一切手續完備後，經過大水池，就正式進入雪東線的山徑。

　　由這裡到觀景台前，大約有接近900公尺的連續上升之字坡，如果是第一次重裝行走，遇到這段路，不管是心理或生理上可能都會受到一些打擊，因為坡度其實很陡。此時，請盡力調勻呼吸為第一優先，行進的節奏可以放慢，甚至可以多停下來休息幾次，讓心跳和呼吸回降到你能夠負荷的範圍內，再重新上路。只要上到觀景台，後面的一公里就輕鬆許多。

大水池登山口在武陵農場的僻遠之處，視野相當遼闊，不過除了自行開車，只有班次稀少的遊園專車可以搭乘，安排行程時須注意此點。

七卡山莊位於山坳處，相當避風，不過毫無視野可言。但是它的高度相當適合作為高度適應之用。此地有水，也有山上罕見的蹲式抽水馬桶。

Day 01

七卡山莊 → 2K → 哭坡觀景台 → 1k → 雪山東峰 → 2.1k → 三六九山莊　　**360 分鐘**

　　從山莊一出發，馬上就面臨長約2公里的上升之字坡，坡度和登山口附近的1公里近似，但是長度加了一倍，路徑的寬度和路況也稍微差了一點，所以考驗有過之無不及。山岳旅行的新鮮人，只要謹守調勻呼吸，控制心跳，安步當車即可，因為一早就出發，有整整一天可以行走。

雪山東峰雖然只是雪東線上一個不起眼的山頭，但是雪東稜脈上，這附近再也沒有比她高的地形，所以擁有360度無障礙的視野。

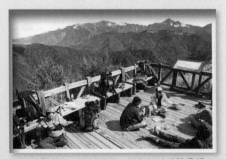

哭坡前觀景台，視野絕佳，天氣好時武陵農場、中央山脈北段都在眼底。

哭坡前的觀景台擁有絕佳的景觀，如果行進速度不快，在此可以先用午餐，如果行進速度較快，可以在小休之後開始上哭坡。雖然觀景台後的這面斜坡以哭坡為名，但是難度其實不及剛剛走完的之字坡，哭坡的難，是因為之字坡已經消磨了許多精力。上了哭坡之後，第一片小森林出現，如果是冬天來，森林中是最可能開始遇到殘雪之處。穿過森林，走過兩個小凹谷，雪山東峰就在山徑旁。

雪山東峰和三六九山莊之間，因為是在稜線上行走，路徑雖然還是起伏，但是落差已經縮小，如果在這段路上你依然得頻頻休息，那就表示體力低於平均值，下一次旅行之前恐怕得自己補強。

離開七卡山莊，一開始和前一天的兩公里一樣，迴旋在彷彿無盡的之字坡當中。

上雪山東峰前還有兩個凹谷需要辛苦上下，之後一直到三六九山莊就只有些微起伏。

Day 02

三六九山莊 → 0.7K → 黑森林入口 → 2k → 圈谷底部 → 1.1k → 雪山主峰頂 → 1.1k → 圈谷底部 → 2K → 黑森林入口 → 0.7k → 三六九山莊　　　　**420 分鐘**

　　這天的總里程數來回為7.6公里，上山時有三段較為辛苦，第一段是從山莊到黑森林入口的之字坡，第二段是黑森林到圈谷最後0.7公里，第三段是登上主峰前最後的500多公尺。由於高度讓空氣稀薄，通常前一晚在三六九山莊的睡眠不會太安穩，尤其是假日人多時，有些隊伍在凌晨二、三點就會起床開始準備出發。所以如果你平常就屬於淺眠型，可以在上山時帶上耳塞、眼罩。

　　三段辛苦路段中，上主峰前最為辛苦，因為高度最高，坡度也陡，路徑又延著陡坡修築，還未適應這類路況的旅人，走來心中多少忐忑，而且一旦天氣稍有變化，這段路也是最容易受到影響的區域。因此切莫以為輕裝而行，就掉以輕心，隨身攜帶的裝備應該以單日行程作為基本準則，保暖衣物、食物、導航和通訊裝備都必須備齊。

有廚房也有生態廁所的三六九山莊，是雪山的前進基地營。

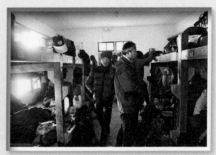

假日在山莊內總是擠滿了各地的山岳旅人，這裡雖然號稱豪華山屋，但是只有鋪著軟墊的木頭床，其餘一切都須自備。

黑森林最後的一公里，路徑較為混亂，行走時須小心，尤其是沒有登雪山經驗的自導式旅人，一定要謹記不走夜路的基本原則。一般而言，旅人會在圈谷底部作大休息和用午餐，此地無水，如果需要煮水，得從黑森林中的水源處背上來。如果你抵達圈谷底部的時間已經超過下午二點，代表你的行進速度太慢，這時候必須謹慎考慮是否上主峰，以免回程進入黑森林中黑夜已經降臨，此時如果再遇上天候變化，那迷途的機會將會大增，不可不慎。

登上主峰後，停留的時間，須視天候和時間而定，一般從此下山回到三六九山莊，至少需要兩個半小時到三小時，請隨時掌握時間。

三六九山莊一出大門，就是之字坡，一直到黑森林入口。

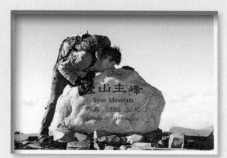
不管雪期或是非雪期，登上主峰都不輕鬆，於是激動的旅人以親吻表達對山的親近之意。

Day 03

三六九山莊 → 2.1K → 雪山東峰 → 1K → 哭坡觀景台 → 2k → 七卡山莊 → 2k → 登山口
300 分鐘

經過前兩天的旅行，今天踏上歸途，從三六九山莊直下登山口，距離是7.1公里，下降高度接近一千公尺。下坡對於心肺的負擔雖然小，但是對於下半身肌肉、關節的考驗卻不小。尤其是從哭坡開始，一下陸下，隨著無盡的之字坡一路迴旋在山徑上，走到後來，可是會心浮氣躁，腳底發疼。所以最好的策略，還是分段慢慢走。

回程到了雪山東峰，等於即將告別雪山，旅人們忍不住在此留下和主峰的合影。

來到東峰，這是最後觀看雪山主峰之處，記得在此留影。待下到哭坡，觀景台依然是午餐的好地點。一路陸下，來到七卡山莊，高度已經下降了一大截，可以在此休息一番，甚至收起外套，因為接下來的2公里，相對避風，加上里程所剩不多又沒風景，步伐通常又快又急，冒汗的機會可遠多過受凍。

最後，走著，走著，忍著腳指頭被擠壓的痛楚，大水池登山口到了，你再度聽到塵世間的聲音，回到有自來水，自來電的人世，一場天堂的旅行在此畫上句點。

■ 季節的選擇

雪山是台灣主要的降雪區，雪季長達四到五個月，大約在十二月就進入降雪期，雖然每年雪況多寡不同，但是在雪季進入黑森林或是圈谷以上步道，遇到大片積雪，步道結冰等狀況，可以說稀鬆平常。除了綿長的雪季，從五月左右開始到七、八月之交的花季，一路上百花盛開，尤其是圈谷的高山杜鵑更是美不盛收。當然除了賞雪、賞花這樣的季節活動，降雨的多寡，也應該列入考量。

到雪山賞雪和去合歡山區賞雪，基本上是兩種不同層次的難度。合歡山區由於公路直接穿過，甚至在車上就可以看到大片積雪，走進合歡山區的步道賞雪，不管是當日來回，或是宿營過夜，風險都是台灣山區最低的。雪山就完全不同，要在這裡看到積雪，最起碼要從登山口行走四至五小時，上到哭坡之後的森林。而最容易出現積雪的黑森林，通常第二天才會抵達。

然而，這樣辛苦的代價，是你在台灣就可以看到亞熱帶難得一見的森林雪

雪期的雪山，每年積雪程度不一。大雪後，圈谷的積雪甚至可以挖出大型的雪洞，這樣的積雪有時候可以持續一兩週。

景，甚至過上兩日雪地生活。如果遇上的是大雪之後，鬆軟的積雪，除了行走較為困難外，危險性相對較低，如果遇上的是雪融後結凍成冰，那就是另一番考驗，非得要有冰爪才能對付。雪季上山，除了需要有基本的雪地行走技巧，由於氣溫更低，需要更多的禦寒衣物，也需要冰爪，甚至冰斧等雪地裝備，也因素會讓背負的行李量增加，上述這些食耗費的瓦斯也比非雪季更多，換句話說，冬季上山你得背較重的背包。

景觀的差異，雪地裝備與技術的好壞，這些都是選擇季節時需要考量的因

雪山的花期隨著花種、高度變化和當年的氣候差異長達一兩個月，每年四月到六月數人為的高山杜鵑。（照片提供：Sindy Lee）

素，此外是否缺水，也應該列入考慮。

雪山的乾季在秋冬，尤其是海拔較高的三六九山莊，該處的水源主要來自雨水的承接和黑森林中水源接管，到了秋冬，降雨減少，能承接的雨水自然減少，低溫也經常讓水管結凍，無活水可用，這時候不是得由七卡山莊往上背水，就是到達三六九之後，到黑森林八‧八K處的岩壁水源取水，或是冬天有乾淨的殘雪可以融雪為水。

結論是，雪山的乾季和較寒冷的月分重疊，也和降雪的月分重疊，這三重考驗是選擇上山賞雪必須面對的，美好相對需要付出代價。如果你沒有十分把握，那麼選擇夏天上山賞花，也會是一段美好的旅程，而且輕鬆許多。

■ 撤退的勇氣

戶外活動一如人生，總有風險必須考量，尤其高海拔的山岳旅行，一方面遠離人境。二方面是陌生之地，三方面我們平常在低海拔地區生活，而山上低壓低氧，凡此種種都可能讓你或是你的旅伴在山徑上發生意外。可能發生的意

一場預料之外的大雪，讓這一整隊的旅人在此拍完紀念照之後，提前下山。雪地裝備不足，也缺乏經驗，這是一般商業隊伍常見的狀況，雖然遺憾，但是為了安全起見，不得不如此。

外，諸如體力不濟、身體受傷、高山症發作，甚至天候轉趨惡劣等，這時候你可能就得考慮撤退。

廣義來說，在出發前取消行程，也是撤退。尤其在颱風季和雪季，因為天候惡劣而取消行程的例子，屢見不鮮。遇上颱風，強風豪雨不斷，那當然無話可說。突然降大雪，這就得看路線而定，有些路線一旦降雪，難度陡增，而雪山地區降雪，尤其是初雪，那是樂趣的增加。

真正難以下決定的撤退，通常會在兩個地方發生。一個是登山口，一個是峰頂下不遠處。前者可能因為天氣的不確定因素升高，團隊中意見無法統一，因為台灣地區的百岳旅行都得提早辦理相關手續，臨到出發時天氣轉壞，機率很高，這時要考量的是旅伴和自己是否準備充分。而後者往往是因為體力或是路況問題，這在雪季的雪山圈谷或是黑森林中最容易發生。

過深的積雪或是冰凍的山徑，對第一次在上面行走的旅人都是嚴苛的考驗，

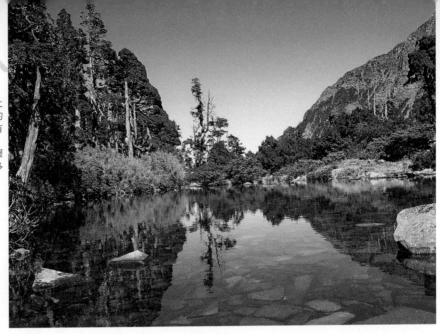

翠池是雪山溪的上游，是台灣少見的冰斗湖，除了具有地質學上的價值，她周遭的圓柏群聚面積廣大，樹型多變，非常精采。

如果再加上裝備不足，冰路面，卻缺乏冰爪可用，就是冒險，而非旅行。雪季的圈谷，在大雪之後，積雪常常超過半公尺深，不管是剛下的雪，還是太陽照射之後，往往鬆軟難行，這些因素再加上高海拔的低氧，看似不盡的陡坡，很容易打擊旅人往上走的心志。

這時候如果時間不夠，或是自覺尚未完全準備好面對如此嚴峻的挑戰，想要撤退亦無不可。畢竟雪白的圈谷已經是至美，將峰頂留待下一次的拜訪，未嘗不是好事。要注意的是，如果不是全隊一起撤退，那麼最起碼需要兩人為伴。因為發生撤退，就代表撤退者的能力無法全然負荷當下的狀況，往回撤雖然身心負擔減輕，但通常就是因為體力不足或是強烈高山反應而撤退，這時候有一位足以提供協助的夥伴同行，才能讓情況得以掌握。

翠池標高三五二〇公尺，是台灣最高的湖泊，面積在豐水期長寬也不過幾十公尺，但是由於台灣高山陡峭，不易蓄水，要在這麼高的地方有碧水一泓是非常難得的。此外，翠池周遭也是欣賞大面積玉山圓柏最佳的地點，這裡位處雪山山脈的背風面，所以得以看見圓柏生長的各種樣貌，有些攀附地面成為

於剛剛踏入進階行程的山岳旅行新鮮人而言，從主峰算起半天之內可以輕裝來回的翠池會是延伸行程中的首選。

雪東線延伸行程

登上雪山主峰，可去之處有聖稜線，志佳陽大山，雪山西稜等路線。不過對

雪山主峰西南面的碎石坡，因為坡度陡，岩塊又不穩定，所以對剛入門的旅人來說有些難度，尤其是上坡時，往往進兩步退一步，讓人懷疑何時能重上稜線。

由於位於背風面，翠池的圓柏挺拔高大，和圈谷附近的低伏完全不同。

低矮的灌叢，有些直立挺拔，巍然如巨人。由於圓柏的枝幹容易分歧，樹形因而多變，再加上旅人要抵達翠池確實有些難度，此區受到的人為破壞極少，來到這裡的旅人看著一棵棵樹齡動輒超過數千年的圓柏，在此各展其姿，其實就像走入一個森林精怪世界般。

如果要加入翠池當日往返的行程，最好在原本估算的主峰往返行程上另外增

加三至四小時，因此從三六九山莊得盡量提早出發，路上也不能耽擱太長的時間。從主峰往翠池，需先往北稜角方向的山凹處走，見到指示牌往圈谷反方向一路沿著碎石坡往下走，碎石坡走完有一段山腰路，接著進入稀疏的圓柏森林，穿過森林後就會抵達翠池。返程循原路走，要上主峰的碎石坡會比較辛苦，這段碎石坡在雪期容易出現冰雪岩

混合地形，危險性會增加許多，如果在北稜角前的山凹處已經看到大量殘雪，自己的雪地經驗又不夠，就必須考慮取消這部分的行程，以策安全。

■ 紀錄與檢討

每一次的山岳旅行，不管是新路線，還是已經拜訪過的路線，其實都是獨一無二的體驗。因為步道本身隨時都在變

不管是路徑的轉折點，還是路標所在，以數位相機拍下照片，就等於做了行程紀錄，不僅記錄了時間，也記錄了路況。

化，周遭的植被也對應天候，沒有一刻相同。山岳旅行不僅是心靈與大自然的美麗互動，也是能力和技巧的考驗，每多一次經驗，就是進步與累積。

譬如你在春雨時上山看花，可能遇上一路落不停的雨水，山上可能起了大霧，甚至降下冰雹，溫度極低，又溼又冷，當你面對這樣的處境，是否能順利向前行，速度是否合乎預期，裝備是否有所不足，外套、背包是否會漏水，這些在行程紀錄裡都要載明。路況、水源，甚至走到幾K出現甚麼景觀，也應該記下，因為山徑上沒有轉角的便利商店作為指標，也許替代的是一顆形狀怪異的大樹，或是一片滲水長著青苔的岩壁。為自己正在進行的行程做紀錄，其實就是學習在山徑上如何認路，藉此在當下你就開始累積，行程結束後再來檢討，你的山徑生存力就越高，下一次的山岳旅行就會越輕鬆。而這正是安全性高的雪東線在多日行程能夠扮演的角色。

其他型態的旅行，我們很少會提到行程結束後的紀錄與檢討，但是山岳旅行不同，她潛藏著危險與挑戰，你儘管可以將行程安排的十分鬆散或隨性，但是卻不能失去基本的紀律，因為這裡沒有五步一家十步一店的旅店和餐館做你的後盾，也沒有招手即停的公車或是計程車為你趕上時程。所有事前的資料蒐集，路線調查，行程規畫，走上山徑之後就會一一體現。如何在預定的時間出發，然後及時到定點，在容許的誤差範圍內控制時程，這就是山岳旅行最基本的紀律。

這些紀律的基礎則來自於貼近自己能力的行程規畫，當你自己紮實走過雪東線，對於行程規畫的重要性，應該會有進一步的了解。要完整了解雪東線，應據此作為日後多日行程的墊腳石，建議應該在非雪季和雪季各來一次，如此你就能夠親身體驗台灣高山多樣的面貌。

不管是那一種等級的山徑，在路上要隨時查看路標和里程數，以確認自己所在的位置。

加入飛鷹登山隊之後，戴良燦的高山之路越來越寬廣，照片中所戴的帽子就是飛鷹隊隊帽。

十五年的樸實百岳實踐者

（本文照片由戴良燦提供）

About Hiker

人物：戴良燦
工作：原上班族，甫由家族企業退休
大山資歷：超過 20 年，2007 年完登百岳
攀登型態：參加山社，以團隊攀登為主
新手建議：保暖、防濕最重要

「登頂的瞬間，那種暢快和滿足，真的很難用言語來形容，尤其是後來確定以完登百岳為目標，每次登上一座新的山頭更是如此！」從青壯時期開始爬大山，歷經十五個年頭，終於在二○○七年於玉山北峰完成百岳的戴良燦如是說。

今年六十二歲的戴良燦，是我一位前同事的父親，在我們還經常一起出門露營的年代，就經常聽她說起自己的父親非常熱衷爬山，並且致力於完成百岳，所以每到假日必定出現在台灣某處的高山上，越是長假，越是如此。那時，我還不常在高山走動，所以想像可以背負重裝在山中行走數日是有幾分仙風道骨之姿，難怪聽他講述上山的種種經歷，總是說這一段走起來好冷，那一段走起來也好冷，對照如此纖瘦少脂肪的體型，先天上的確少了些禦寒的本錢。

■ 從玉山展開一生的高山旅行

戴伯伯的高山啟蒙，是台灣最高峰玉山，在那之前，僅有的山岳經驗是帶著家人在大台北周遭的郊山，以郊遊的心境四處走。「那時候，我和我太太帶著幾個小孩，能走的自己走，不能走的就用背巾背上山，還會帶上食物，其實就是全家到郊外野餐啦」

郊山走多了，漸漸聽到種種關於高山的傳聞，譬如美麗的、寧靜的、刺激的，各式各樣的形容都有，總之那是一個全然陌生的世界，充滿了吸引力。於是一九九二年戴良燦和一位同事報名參加了某個山社主辦的玉山行程。指著當時拍的照片，戴良燦說：「那時候，就是把身邊現有的裝備都帶上山你看這照片，就是牛仔褲，一雙剛買的登山鞋，一個便宜的外架式背包，我同事更陽春，用的幾乎都是我的裝備，穿的還是一般的運動鞋。但是這樣我們也上了主峰，也很幸運的平安回到家。」

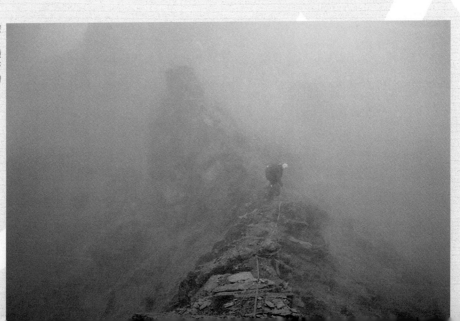
山中歲月有數不盡的美景，但是也有這種在大霧中拉著繩索過斷崖的驚險。

第一次的玉山行，開啟了戴良燦的高山視野，三個月之後，再度參加大霸尖山的行程，戴良燦回憶說：「那時候，應該是年輕力盛吧，行前也沒有太特別的體能訓練，就傻傻的跟著嚮導走，又傻傻的跟著嚮導回來，沒遇到上體力不足的狀況，也沒有遇到高山症，說起來運氣算是不錯的。」

■ 坐五十岳而望百岳

山越爬越多，也越爬越有興趣，戴良燦索性加入飛鷹登山隊，從此爬山爬的更加勤奮。有時候自己隊上的行程，不符合當下的心願，或是自己已經去過，就四處參加其他山社的行程，他自己笑說：「這是得了山癌，不爬不行。」

但是其實一開始並未以完登百岳當作目標，只是著迷於山上的一切，有機會上山就盡量參加。一直到登頂的數字超過了五十座，才開始思考是不是乾脆爬完一百座，在立定志向之後，行程的規畫和路線的挑選，變的更加謹慎小心，戴良燦解釋說：「畢竟自己是上班族，就算請假去爬山，也只能偶爾為之，要不

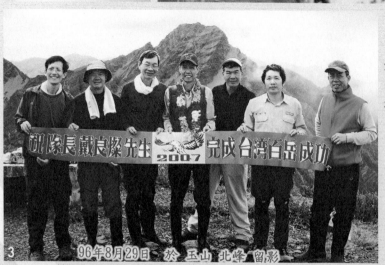

1.用了快十年的背包，屬於傳統設計，不追求輕量，但是非常堅固紮實，大小是60+20升。
2.為了紀念爬過的每一座山，戴良燦不辭辛勞把當地的水從山上背回來一一封存。
3.2007年在玉山北峰完登百岳，隊友們為他拉布條慶賀

然公司方面也說不過去，所以計畫一定要周詳，具有高度的可行性，這樣才能節省時間。」

而在這樣的條件限制下，大多數長程縱走，譬如一週左右的能高安東軍、奇萊東稜，或是更長的南三段，都是利用舊曆年的長假才得以完成。「這一點，老婆每次過年都氣呼呼，家裡的小孩也都覺得很奇怪，爸爸竟然又要去爬山了！」戴良燦不好意思的說。

由於每次上山的機會十分珍貴，因此行前除了仔細研究其他山社新近的行程記錄作為參考資料之外，對於天候的掌握，更是不得不謹慎為之，以盡量降低無法登頂的機率。「所以，你問我有沒有遇到下雪，其實我們會盡量避開雪期，山上只要下雪，不僅行進間的風險大幅增加，無法登頂的機率也隨之上揚，所以一下大雪，我就不上山。」

■ 回家才是最完美的行程

抱持著「順利登頂，安全為重」這樣的信念，從一九九二年初次攀登玉山開

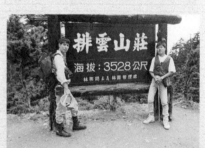

第一座百岳是台灣最高峰玉山，憑恃著年輕力盛，即便用的是拼湊的裝備，也感受到了高山的魅惑之麗。

一幢幢散落在百岳山徑上的山屋，構築起戴良燦一段段行走在百岳上的記憶。

中央山脈深處，有許多難得一見的奇林巨木，深深吸引登山者的目光。

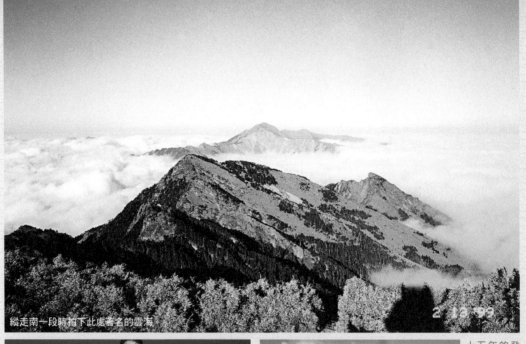

縱走南一段時拍下此處著名的雲海。

十五年的登山歷程，戴良燦穿過一回登山鞋，也不是正統登山鞋，最後還是回歸到統登山鞋。

走法雖然保守，但是一旦登頂，還是會小小瘋狂慶祝一下。

始，到二〇〇七年以玉山北峰作為完登之山，時間的跨度長達十五年，中間雖然因為九二一大地震，幾位登山隊上的隊員在中橫公路遇難，讓戴良燦封山數年，才又開始完成未竟之願，相對於攀登百岳僅花一百多天的超短記錄，其實我們看到了最樸實的百岳實踐者。

對於自己的爬山法則，戴良燦如此形容：「我們的爬山法很傳統，也很保守，只要有任何變數，例如下雪、颱風，我們就不會上山。裝備也是一樣，不特別求輕量化，也不追求新科技，我的刷毛褲子，一穿快十年，好用就繼續用，我近十年來用的背包也是一樣，升數沒有特別大，但是夠用，也很紮實，這就夠了。」

十五年登山路，當然不是次次順遂，戴良燦曾經在南二段遇到胃出血，但是憑著平常嚴格的自我鍛鍊，以及堅強的意志力，還是平安走完全程，因為登頂雖然重要，但是在戴良燦的心中，安全回家才是最完美的行程。

Chapter 9
其他進階行程

（照片提供：草莓樹）

以百岳為主軸的台灣高山山岳旅行，其實是以百岳山頭連結起主要的山徑路線，除了前面以入門一、二級的合歡群峰和雪東線作為單日輕裝和多天重裝旅行的範例之外，大體上還可以畫分成三十幾條路線。有些類似合歡群峰，單日可以來回，有些類似雪東線，起碼需要兩天至三天，還有些是需要五天以上的長程縱走路線。當然，就像一般的旅行，山岳旅行的天數，也是彈性的，只要體力能夠負荷，三天也能變成一天，或者時間較多，又不希望天天趕路，也可以讓傳統三天的雪東線加翠池變成五天的渡假行程。

最理想的山岳旅行進化，自然是循序漸進，先從容易的路線走起，逐步增加經驗，也磨練自己的體力。在此另外推薦五條熱門的旅行路線，分別是：能高越嶺道西段、嘉明湖、武陵四秀、奇萊主北，以及南湖大山。這些路線難度不一，從入門二級到進階三級都有，除了風景各自特色之外，每一條路線都有自己獨特之處，有些屬於緩長型，有些屬於短陡型，有些加入了斷崖、崩壁的元

素，有些天期較長。如果能將這些路線在一定的時間內走過一遍，譬如半年左右，那麼大體上其他的路線你已經有能力一一去探訪。

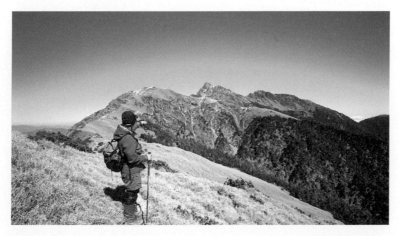

走過能高越嶺道西段 拜訪南華山與奇萊南峰

位於中央山脈中間偏北的奇萊主山南峰和南華山，一般被歸為奇萊連峰的一部分，但是要從奇萊北峰往南連走至南峰，中間要通過危險性高的卡樓羅斷崖，時間也需要四天以上，行走的旅人偏少。反而是沿著能高越嶺古道西段前去拜訪奇萊南峰和南華山的旅人絡繹不絕。

能高越嶺古道最早是泰雅族和賽德克族東遷和貿易往來的道路，到了日據時代因為理番需求，修築毀壞的舊路，成為一條坡度和緩的越嶺道，到了國民政府時代，為了東電西運，以此舊路作為輸電線路的保線路，所以一直維持相當不錯的路況。

這條古道西段沿著塔羅灣溪一路向

由於地處中央山脈稜線，在南華山附近看日出，常常可見氣勢驚人的雲海，所以趕早起來看日出，也是旅人們的旅行功課之一。（照片提供：李承剛）

旅行天數：兩天～三天
登山口：南投縣仁愛鄉屯原，台14線99.6K，標高約2000公尺
宿營點：天池山莊，距登山口13.1公里，標高2860公尺，水源豐富 查詢電話049-2980859
休息點：雲海保線所，距登山口4.4公里，標高2360公尺，水源豐富
里程數：約36.2公里
路程：登山口 → 4.4K → 雲海保線所 → 8.7K → 天池山莊 → 1K → 天池 → 2K → 奇萊南峰 → 1K → 天池 → 1.4K → 南華山 → 2K → 光被八表碑 → 2.6K → 天池山莊 → 8.7K → 雲海保線所 → 4.4K → 登山口
入山證：需要
入園證：不需要

▲南華山
位置：南投縣仁愛鄉
標高：3184 公尺
百岳高度排行：第 76
基點：三等三角點 5942 號

▲奇萊主山南峰
位置：南投縣仁愛鄉
標高：3358 公尺
百岳高度排行：第 41
基點：二等三角點 1496 號

日治時代的古道負有運補功能，所以坡度多半緩和，路徑也寬闊，對山岳旅人來說，相對是好走之路。（照片提供：李承剛）

雲海保線所附近的坍塌讓這條原本安全無虞之路，添加了許多變數。（照片提供：李承剛）

天池山莊所在之處，從日治時代建招待所之今，不但歷史悠久，中間也不斷改建，照片中的天池山莊也已成絕響。（照片提供：李承剛）

能高越嶺古道西段吊橋多，也是一大特點。（照片提供：李承剛）

上，到了中央山脈稜脊，接上中央山脈的縱走路線──能高安東軍線，所以也是這段長程縱走路線的必經之路。台灣幾條越嶺古道，共同的特色是原始舊路通常坡度合緩，因為當初修建，除了人員行走，還有物資運補的功用。以能高越嶺道為例，登山口到天池山莊，海拔落差大約九百公尺，里程卻超過十三公里，平均坡度只有六‧八％。所以一般

的山岳旅行老手，常常會形容這是一條連機車都能騎上去的輕鬆山徑。

然而如果我們從里程長短來看，從屯原起走，上到天池山莊，以此為基地，環狀走訪天池、奇萊南峰、南華山，以及位於中央山脈稜脊上的光被八表碑，再回到天池山莊，循原路而下。這樣總計超過三十六公里，其中還有接近十公

里是在三〇〇〇公尺或是更高的高度行走，再加上中間休息站雲海保線所附近，有一大塊坍方，因為地質破碎，多年來狀況始終不佳，尤其在大雨之後，通過的難度不算太低。除此之外，南華山一帶為草坡地形，岔路眾多，起霧時判斷方向較為不易，最好隨身攜帶指北針或是GPS。

所以即便是老手口中的輕鬆山徑，依然不可過於輕忽以對。如果時間許可，或是衡量自己體力仍有待加強，安排三天三夜的時間，可以更加從容。第一夜作為交通日，上到盧山或是霧社過夜，作為高度適應，隔日上山至天池山莊（整建中，預計一〇一年五月完工）休息一晚，第二天一早循順時針路線前往奇萊南峰看日出，再往南華山觀看中央山脈草原兩際的雲海，遙望一路往南的能高安東軍縱走路線，天候若好，在草原上再野餐，那更是無上的享受。最後一天再緩緩下山，也留下下半日當作返程交通。這樣的安排，才是輕鬆山徑的真意所在。

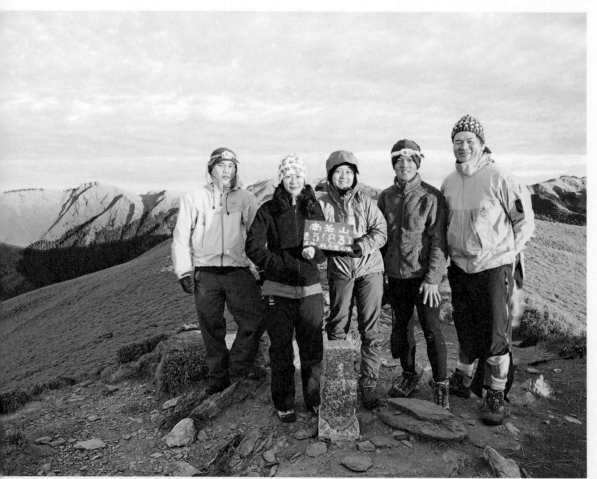

南華山山頂平緩，附近全是箭竹草坡，距離天池山莊相對近，因此到訪率比奇萊南峰高了不少。（照片提供：李承剛）

推薦行程 2

天使的眼淚 三叉山 向陽山

從向陽森林遊樂區出發，行經向陽山、三叉山，拜訪全台第二高的高山湖泊嘉明湖，是台灣最熱門的山岳旅行路線之一。這座可能是千萬年前由墜落的隕石撞擊而產生的湖泊，四周圍繞著高山箭竹草原，從三叉山往湖泊的步道半路就可以俯瞰全景，每當映襯著藍天，它就像一滴晶瑩的藍色淚珠，在南台灣的高山上閃耀著。嘉明湖沒有溪流注入，完全仰賴雨水，但是面積廣大，所以湖水終年不會乾涸。近幾年由於野生動物復育狀況良好，水源不竭的嘉明湖也成為水鹿夜間聚集之地，更讓此處的吸引力直線上升。

許多旅人就是因為嘉明湖美景的誘惑，開始屬於他自己的高山山岳旅行。但是也由於嘉明湖給人的印象浪漫為

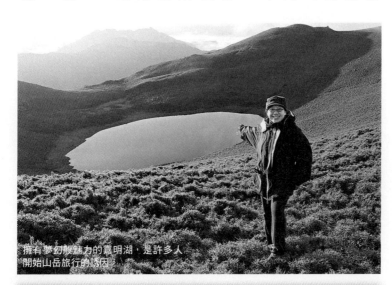

擁有夢幻般魅力的嘉明湖，是許多人開始山岳旅行的誘因

旅行天數：兩天～三天

登山口：台東縣海端鄉向陽國家森林遊樂區，台20線154K，標高約2380公尺（因莫拉克颱風影響，目前台20西線無法通行，須由台東方向上山）

宿營點：向陽山屋，距登山口4.3公里，標高公尺2850，水源充沛
嘉明湖避難小屋，距登山口8.4公里，標高3347公尺，有儲水桶

里程數：約28.3公里

路程：登山口 → 4.3K → 向陽山屋 → 3.1K → 向陽山登山口 → 1K
向陽山 → 1K → 向陽山登山口 → 1K → 嘉明湖避難小屋 → 4K →
三叉山 → 0.9K → 嘉明湖 → 4.6K → 嘉明湖避難小屋 → 4.1K
→ 向陽山屋 → 4.3K → 登山口所 → 4.4K → 登山口

入山證：需要

入園證：不需要

▲三叉山

位置：高雄市桃源區、台東縣海端鄉、花蓮縣卓溪鄉三地交會處

標高：3496 公尺

百岳高度排行：第 27

基點：一等三角點號

▲向陽山

位置：高雄市桃源區、台東縣海端鄉交界處

標高：3602 公尺

百岳高度排行：第 41

基點：三等三角點 7529 號

▲嘉明湖

位置：台東縣海端鄉，三叉山東南方約 900 公尺

標高：3310 公尺

多，反而過於輕忽。如果完整走完向陽山、三叉山到嘉明湖再返回到登山口，總路程將長達二十八．三公里。光是計算登山口到此行最高點向陽山的高度落差就接近一三〇〇公尺，中間還有因為地勢影響，必須在幾座山頭上上下下，因此總爬坡高度，遠多於此。想要一覽這顆高山明珠以及中央山脈南段的勝景，從來不是輕鬆之事。

在單程十三公里的步道上，有兩處山屋可以運用。較靠近登山口的向陽山屋，距離是四．三公里，但是得上升約五百公尺，其實也不算輕鬆。如果要到更遠的嘉明湖避難小屋，還得再爬升四百多公尺，才會上到起伏較緩的稜線，接著走過向陽山登山口，可以選擇先輕裝登頂，回頭再到山屋。

由於造訪嘉明湖的旅人非常多，負責管理這兩座山屋的林務局也和三座高山國家公園一樣採用網路登記床位的方式來管制山屋的使用權，申請的窗口為〈台灣山林悠遊網〉，如果不打算使用山屋，則需要自行背負帳棚，如此一來，雖然負重增加，但是可選的宿營地

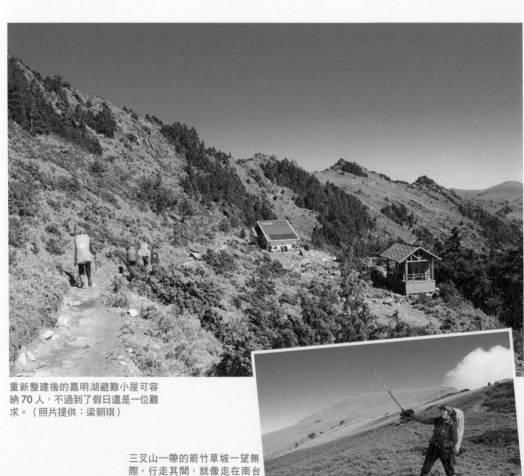

重新整建後的嘉明湖避難小屋可容納 **70** 人，不過到了假日還是一位難求。（照片提供：梁朝琪）

三叉山一帶的箭竹草坡一望無際，行走其間，就像走在南台灣寬闊的背脊上。（照片提供：梁朝琪）

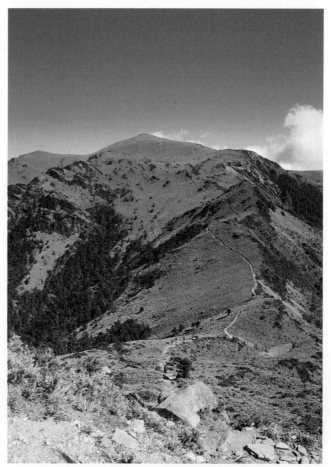

唯有走在中央山脈的主脊上，才能像這樣同時欣賞台灣東西兩面的風景。（照片提供：梁朝琪）

卻增加不少彈性，尤其是在湖畔露營，既可享受無垠的星空夜景又可與水鹿相遇，是許多旅人心中最美好的嘉明湖之旅。

如果選擇住山屋，那行程安排則視體力和時間來調配。兩天走完這個行程，不管是當下還是回憶多半是痛苦，時間不僅要壓縮，還得一路兼程趕路，三天

相對會比較如意。比較理想的安排，是視交通日的狀況，如果睡眠時間會受到嚴重壓縮，第一天可以到向陽山屋即止，第二天抵達嘉明湖避難小屋，再輕裝前往嘉明湖，第三天回程。如果睡眠充足，第一天可以直接到嘉明湖避難小屋，第二天就可以有相對長的時間在山上玩賞風景。

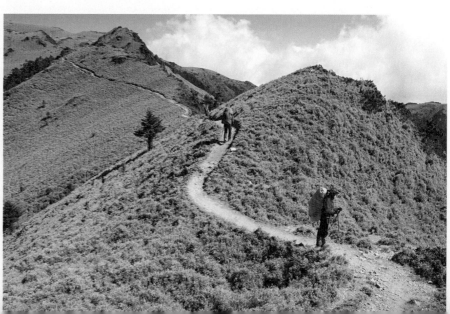

寬闊的稜線風光是嘉明湖步道的一大特點，但是相對的一旦天氣驟變，這裡缺少遮蔽，反而容易造成危險，這是來此旅行必須要有的體認。（照片提供：梁朝琪）

登武陵四秀與聖稜對望

武陵四秀因為位於武陵農場而得名,屬於雪山山脈的東北支脈,和雪山隔著七家灣溪谷遙遙相望。四座山峰各具特色,最高的品田山,以皺褶地形和險峻的斷崖而著名。次高的桃山,因為山頂遠望貌似桃尖而得名。夾在兩山之間的池有山,因為山側草坡有許多水池,所以名為池有,除了水池多,沿著山腰而行的山徑,佈滿崢嶸奇岩和型體多變的鐵杉,令人目不暇給。喀拉業山位於稜脈最北邊,雖然一路上箭竹蔽天,缺乏展望,但是列名百岳,依然吸引旅人兼程前來。

以四秀為名,嶄露的是前輩旅人的浪漫。這四座連峰,最常見的行走方式,是從池有登山口上山,辛苦爬到稜線上的三叉營地,之後經池有山轉往西邊的

品田山以斷崖著稱,不管是由新達山屋方向前來,還是從聖稜方向走來,兩邊都有斷崖地形包圍,站在她的山頭上彷彿遺世獨立。

旅行天數:三天,或是拆分為品田山+池有山與桃山+喀拉業山兩個行程,各二至三天
登山口:車行終點為武陵農場武陵山莊旁吊橋,登山步道需先經過3.5公里之舊水泥車道
宿營點:新達山屋,距池有山登山口5公里,標高約3150公尺,有儲水桶
　　　　　桃山山屋,距桃山登山口4.5公里,標高3262公尺,有儲水桶
里程數:約28.2公里
路程:武陵吊橋 → 3.9K → 池有登山口 → 3.5K → 三叉營地 → 1.5K 新達山屋 → 1.6K → 品田山 → 1.6K → 新達山屋 → 1.2K → 池有山登山口 →0.6K → 池有山 → 0.6K → 池有山登山口 → 1.5K → 三叉營地 → 2.6K → 桃山山屋 → 0.25K → 桃山 → 3.5K → 喀拉業山 → 3.5K→ 桃山 → 0.25K → 桃山山屋 → 4.5K → 桃山登山口 → 1.1K →武陵吊橋
入山證:需要
入園證:需要(雪霸國家公園)

▲品田山
位置:台中市和平區、新
　　　竹縣尖石鄉
標高:3524 公尺
百岳高度排行:第 24
基點:無

▲桃山
位置:台中市和平區、新
　　　竹縣尖石鄉
標高:3325 公尺
百岳高度排行:第 48
基點:三等三角點 6327 號

▲池有山
位置:台中市和平區、新
　　　竹縣尖石鄉
標高:3303 公尺
百岳高度排行:第 52
基點:三等三角點 6317 號

▲喀拉業山
位置:宜蘭縣大同鄉、新
　　　竹縣尖石鄉
標高:3133 公尺
百岳高度排行:第 84
基點:二等三角點 1549 號

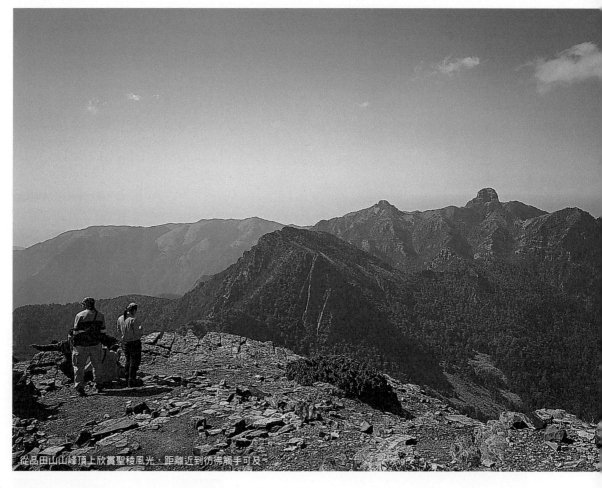

從品田山山峰頂上欣賞聖稜風光，距離近到彷彿觸手可及。

O型聖稜線的走法就是先登品田山，再下品田斷崖，然後走向照片中的布秀蘭山和穆特勒布山。

新達山屋，休息一夜再往西行。隔日一早通過品田前山的Ｖ形斷崖考驗，登上品田山，原路折返回到新達山屋，重裝再度上肩，往桃山出發。雖然已經在稜線上，但是山頭間的起伏依然令人氣喘，來到桃山山屋再停一宿，隔天覽看大小霸的日出美景，接著輕裝往喀拉業山前進，抵達後原路返回桃山山屋，再度背上重裝，沿著之字型寬廣防火巷一路陡下回到武陵吊橋。

除了令人心跳加速的品田前斷崖和喀拉業山考驗意志力的無盡箭竹林，最大的考驗還是第一天要行走四秀，從海拔約一千八百公尺的武陵吊橋背負重裝登上超過三千公尺的三叉營地稜線。這段陡升路段，如果從池有登山口起算，到三叉營地不過三・五公里，但是卻需爬升超過一千公尺，平均坡度接近二十九％，連腳程中上的山岳旅人都需要七小時才能走完。

所以三天內走完四秀，在本書的分級中歸類為進階三級，難度在中短行程中，算是相當高的。比較輕鬆的行走方式，是將四秀拆分為東線和西線，東線是桃山和喀拉業山，西線是池有山和品田山。兩者擇一為之，安排兩至三天，其中又以西線三天為佳。池有山一帶的特殊林相搭配崢嶸裸岩的步道、品田山頭的聖稜絕景，都是百岳路線中的一絕。如果你只有兩天，其實有點枉費辛苦上攀那段上升一千公尺的陡坡，如果能有三天，那麼就著聖稜線吃午餐，才是這條路線的絕佳景緻。

池有山是一座被奇岩怪樹所包圍的山峰，步道兩旁除了崢嶸的岩塊，每一棵樹的姿態更是千奇百怪，而名氣最大的非這棵池有名樹莫屬。

拜訪品田山先得經過一座V形谷，岩壁陡直，須扶繩垂降而下，是這個行程最具挑戰性的一段。

險峻黑色之山
奇萊主北

奇萊主北，是短天期的百岳旅行中，最惡名昭彰的路線之一。她和熱門的玉山、雪山完全不同，玉山和雪山都是從低海拔往上爬升，一路向上。相對的，奇萊的山徑並不討人喜歡，要親近她，得先從合歡山這頭的三千一百公尺下降到鞍部的黑水塘，再從這個低點往上爬升到三千三百公尺的稜線，接下來才再往兩旁延伸前去奇萊主山與奇萊北峰。這個下降再爬升的過程，不管是去或是回，過程相近，尤其是回程時，已經在強弩之末，更容易顯得體力不濟。

除此之外，成功山屋之後的山徑裡多的是高低跨度遠超過一般人身高的小陡坡，不管是拉繩上攀，或是沿著高低錯置的樹根與木梯上行，都是家常便飯，加上春夏多雨，秋冬多雪，更讓山徑多

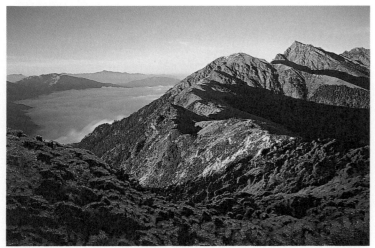

奇萊北峰以奇駿的山勢著稱，即便在非雪期也得四肢並用，方能上山，到了冰雪覆地的冬天，難度又往上升。

旅行天數：二天～三天
登山口：花蓮縣秀林鄉合歡山滑雪訓練中心旁，標高約3150公尺
宿營點：黑水塘山屋，距登山口3.8公里，標高2750公尺，看天池
　　　　　成功山屋，距登山口5公里，標高2830公尺，水源豐富
　　　　　奇萊山屋，距登山口 公里，標高3325公尺，看天池或下切取水
里程數：約24.6公里
路程：登山口 → 3.8K → 黑水塘山屋 → 1.2K → 成功山屋 → 0.9K → 主北峰叉路口 → 1.0K→ 奇萊山莊 → 1.8K → 奇萊北峰 → 1.8K → 奇萊山莊 → 3.6K → 奇萊主峰 → 3.6K → 奇萊山莊 → 1.9K → 成功山屋→ 5K → 登山口
入山證：需要
入園證：需要（太魯閣國家公園）

▲奇萊主山
位置：南投縣仁愛鄉、花蓮
　　　縣秀林鄉
標高：3560 公尺
百岳高度排行：第20
基點：三等三角點 5984 號
▲奇萊主山北峰
位置：花蓮縣秀林鄉
標高：3607 公尺
百岳高度排行：第16
基點：一等三角點

半泥濘，或是凍結如冰，更添行進時的困難，甚至到了要上稜線前的最後幾百公尺，旅人還得在地形破碎的乾溪溝中，試著找出正確的路徑。

等到行過這些苦難，上到稜線，要再更上一層樓，你會發現北峰山頂前最後幾百公尺，裸岩處處，有些還是鬆動地形，往往得四肢並用，才能順利上攀。而在前往主峰的過程中，奇萊大草原美則美矣，但是暴露感很強，任何天氣的變化，都會讓旅人無處躲藏。

然則，這處與合歡山，甚至清境一帶隔著溪谷相望的中央山脈稜脊，視野無比遼闊，即便只是走在稜線上，那種天寬地闊的感受，在短天期路線中誠然少見。要拜訪這處勝景，基本體力不可少，行程的安排更左右了旅行平安順利與否。

一般行程的安排受限於周休二日，大多以成功山屋為第一天住宿點，好處是不用重裝上稜線，但是缺點是隔日必須在凌晨的黑暗中，行走難度頗高的乾溪溝登上稜線，之後在天亮左右先上北

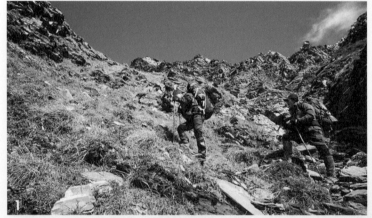

1.要上奇萊稜線，必須從最低點黑水塘往上升幾百公尺，後半段更是在乾溪溝中陡上，如果你首次造訪奇萊，在這裡必須全神貫注，以免錯失路標。
2.從登山口出發先經過一座小山頭，稱為小奇萊，後面是背陽面依然被冰雪覆蓋的奇萊北峰。

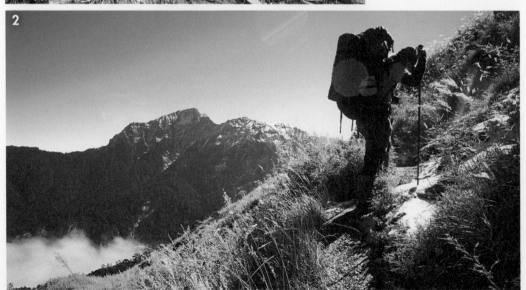

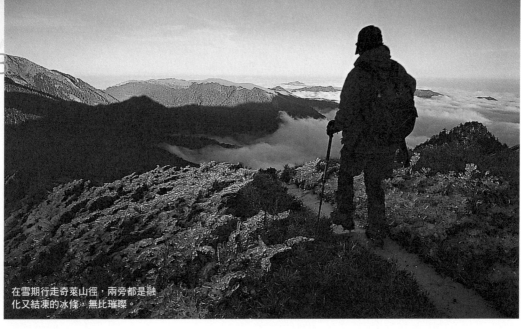

在雪期行走奇萊山徑，兩旁都是融化又結凍的冰條，無比璀璨。

峰，然後走過大草原登主峰，再循原路回到成功山屋，然後重裝回到登山口。

如此安排，中間毫不得閒，體力的負荷也大，如果路徑不熟，甚至可能在幾條乾溪溝中迷途，這是初訪者應該考量之處。

如果有三天時間，第一天沿途慢走，重裝登上稜線，在奇萊山屋住宿，第二天只要走出山屋門外，晨可見日出，晚可見夕陽，這樣的住宿條件，別說百岳路線，一般旅館也見不到。再用一整個白天拜訪兩座百岳，一路行走看著稜線兩側的雲海隨著時序翻轉，如此閒情，應該是辛勤的爬走過那些乾溪溝最大的報償。而且這樣的行程安排，全部利用白天的時間行走，安全度較高。

必須注意的是，奇萊入冬之後，難度會大幅上升，不僅裸岩崢嶸的北峰需要極佳的雪地經驗才能克服，連上稜線前陡峭的乾溪溝也可能因為積雪或是結冰，讓人寸步難行。除此之外，由於回到登山口是超過三公里的連續上坡，撤退的難度也稍大於一般的下坡路線，這是在行前必須有所警覺之處。

前往奇萊主山的山徑一路行走在稜線上，山徑上的薄冰未化，連安全鐵鍊也依然凍結。

上北峰的路徑不僅陡峭，更充滿了裸岩碎石，須得步步為營。（照片提供：郭國津）

悠然圈谷
南湖群峰

坐落於中央山脈北段的南湖大山素有王者之山的稱號，從雪山一帶望過去，你會發現她就位於南湖群峰的正中位置，山容端正，氣勢非凡，正所謂大山堂堂。由於位置偏北，南湖一帶是台灣冬天積雪最深的山區之一，許多地質學者認為，這是雪山之外另一個冰河圈谷的遺跡。

由於南湖圈谷有南湖溪的活水源，山屋也位於圈谷中，就居住性而言，比雪山圈谷更具優勢，所以除了以登頂圈谷周圍幾座百岳為目的旅人之外，許多風景攝影師和喜歡在高山上長期滯留渡假的旅人，都將這處被稱為眾神花園的美麗圈谷視為台灣山岳旅行的絕佳路線。

如果以南湖大山為主要的目標，通常

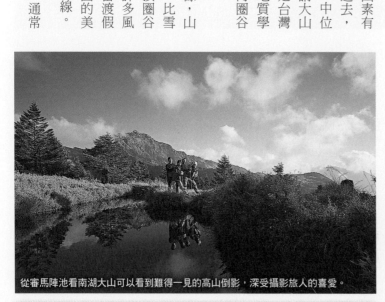

從審馬陣池看南湖大山可以看到難得一見的高山倒影，深受攝影旅人的喜愛。

旅行天數： 四天~五天

登山口： 台中市和平區思源或勝光張良橋，經710林道至登山口，標高2300公尺（如果從張良橋入山，單程里程數減去2.5K）

宿營點： 雲稜山莊，林道入口11.7公里，標高2600公尺，有儲水桶，舊雲稜山莊有水源
審馬陣山屋，距登山口15.7公里，標高3200公尺，有儲水桶
南湖山屋，距登山口19.7公里，標高3400公尺，有水源

里程數： 約48公里

路程： 710林道入口 → 6.8.K → 登山口 → 4.9K → 雲稜山屋 → 5.1K → 審馬陣山屋 → 2K → 南湖北山 → 2K → 南湖山屋 → 2K → 南湖大山 → 2K → 南湖東峰 → 1.7K → 南湖山莊 → 9.1K → 雲稜山莊 → 4.9K → 登山口 → 6.8K → 林道入口

入山證： 需要

入園證： 需要（太魯閣國家公園）

▲審馬陣山
位置：宜蘭縣大同鄉、台中市和平區
標高：3141 公尺
百岳高度排行：第 83
基點：三等三角點 6325 號

▲南湖北山
位置：宜蘭縣大同鄉、宜蘭縣南澳鄉、台中市和平區
標高：3536 公尺
百岳高度排行：第 22
基點：三等三角點 6330 號

▲南湖大山
位置：花蓮縣秀林鄉、台中市和平區
標高：3742 公尺
百岳高度排行：第 8
基點：一等三角點

▲南湖大山東峰
位置：花蓮縣秀林鄉、台中市和平區、宜蘭縣南澳鄉
標高：3632 公尺
百岳高度排行：第 14
基點：無

會安排四天四夜行程，交通日先抵達南山或是武陵農場、梨山一帶，作為高度適應。隔天從兩個入口擇一而行，先走大約七公里林道，才會抵達正式的登山口，接著開始之字坡陡上至二四○○公尺的松風嶺，然後沿著稜線上下，最後抵達雲稜山莊。住宿一宿後，隔天經過審馬陣山和南湖北山進圈谷，第三天透

早出發，登臨東峰和主峰，接著撤出圈谷回到雲稜，最後一天再循原路出林道。

南湖之旅的路程長，山徑高低起伏也大。步行的起點在二千公尺左右的林道口，接下來會在三千多公尺的高度下上行走，攀上審馬陣山之後，正式進入高山地形，等到登上南湖北山之後進圈谷

1.南湖圈谷也是著名的圓柏分布地區，由於地景特殊，加上樹形多變，常常吸引攝影師到此拍攝。（照片提供：何志豪）
2.南湖山徑由西往東行，一路看著南湖大山五爪型的巨大山體前行。

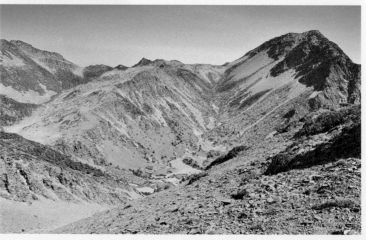

要遇見一朵開的嬌豔欲滴的奇萊喜普鞋蘭並不容易，因為她只生長在南湖、奇萊和能高山區一帶。（照片提供：楊瑋甄）

之前，還有一段惡名昭彰的五岩峰，以裸岩和斷崖地形著稱。通過五岩峰接下來是一段陡降的碎石坡，這是前兩天行程中對旅人最後的考驗。

南湖圈谷由南湖北峰、東峰、東北峰、中南峰，以及南湖大山圍繞而成。此處的夏日，除了百花盛開，圓柏各展風姿之外，氣溫也因為高度偏低，可以說是天然的冷氣房。冬日常見積雪，是賞雪的好去處，尤其是披雪的圓柏和審馬陣草原所見的南湖大山雪景，都是攝影師的最愛。四到五天的行程，列為進階二級，由於行進路線中海拔變化劇烈，需要較強的基本體能，五岩峰的裸岩地形則需要較多的高山行走經驗。走過一趟南湖，台灣百岳路線的基本元素大體上都會遇到，天期長，負重度增加，疲勞的累積也會增加，這些經驗剛好作為長天期縱走的基礎。

和雪山圈谷一樣，南湖圈谷也是冰河遺留，南湖山屋就在下圈谷中，旁邊還有南湖溪的源頭，飲水無虞，可以說是高山度假的絕佳所在。（照片提供：梁朝琪）

義無反顧的愛山人生
八千米巨峰勇士陳國鈞

百岳
人物

「錢，只要夠去爬山就好！」從懵懂的專科時代被同寢室的學長拉進學校裡的登山社開始，被山友暱稱為小黑的陳國鈞走上了一生與山為伍的奇妙人生。當我聽著他滔滔不絕講述自己年輕時代的爬山歷程，問他年輕時不擔心經濟上的問題嗎？說話聲音又輕又細的小黑這麼回答。

一提到爬山，小黑一改人前害羞沉默的模樣，從無意間加入學校的山社起頭，滔滔不絕的講述一次又一次的山野旅行。從烏來入山到宜蘭礁溪出山的哈盆越嶺，是小黑人生中山野活動的起始，二十幾年前還是學生的他，在山社同學的號召下，用僅有的一點零用錢，買了睡袋，然後穿著平常的牛仔褲、球鞋，背上新買的鋁架背包，

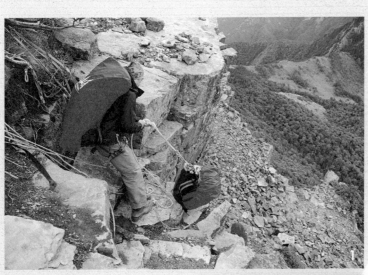

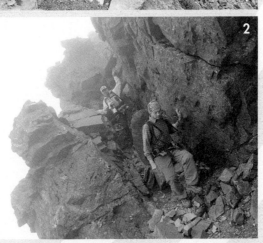

1. 帶領旅人拜訪聖稜線，通過品田斷崖時，先將背包吊掛而下，人員輕裝下攀以降低風險。（照片提供：Sindy Lee）
2. 品田斷崖是行走O型聖稜的一大挑戰，20年前小黑第一次行走，也歷經過此處的考驗。（照片提供：Sindy Lee）

愛山的小黑後來遇見愛山的阿霞，兩人結為夫妻，2010 年他們在嘉明湖家庭旅行時，在向陽名樹前拍下這張鶼鰈情深的合照。（照片提供：陳國均）

About Hiker

人物：陳國鈞

工作：專業高山嚮導

大山資歷：超過 20 年

攀登型態：年輕時以自導式為主

新手建議：不管是自導式，還是參加商業行程，基本裝備一定要準備並確實攜帶

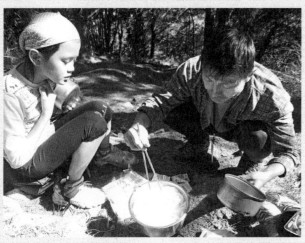

除了自己愛山，小黑全家人，包含兩個女兒，在假日時也會一起上山，享受大自然生活。（照片提供：陳國均）

裡頭裝著社團的公用裝備，就上路了。

憶起過去，神情充滿了愉悅。而這個初始經驗，就是他一生與山為伴的美麗開端。

「那時候我的體力也沒有特別好，就是一股年輕氣盛，完全的初生之犢不畏虎，對路線沒概念，對自己的體能是否能負擔，其實都不知道，只是學長找了，就參加了這個四天行程。」小黑回

■ 按書索驥摸索百岳

民國七十年代，台灣的戶外活動還在方興未艾之際，難度較低的郊山健行，是小黑學校山社的主要活動，參考資料的缺乏，也讓活動的範圍受到很大的限制。「後來我們在圖書館發現戶外活動出版社的台灣百岳全集，就開始按書索驥。先在書上神遊一番，找出自己有興趣的路線，然後再參考他們出版的高山導遊圖，圖上註記了行走路線和每一段路程所需的時間、也寫了路況、水源和山屋所在地，這樣我們就可以按圖索驥，自己規畫行程。」

在那個學校山社只有掛名指導老師的時代，小黑和山社的同學一起憑藉手上僅有的資料，自行研究如何登山。第一座百岳，小黑是在誤打誤撞下，從暑假的南橫健行變成南橫三星，多日百岳行程原本打算去台灣第一高峰玉山，但是請教了一位前輩後，發現得請學校發公

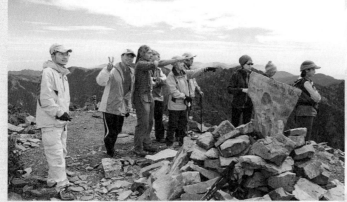

在視野無礙的雪山北峰頂上帶領旅人們遍覽群山，也是嚮導的工作。（照片提供：Sindy Lee）

高山嚮導的工作幾乎無所不包，幫忙上山的旅人留下美麗的回憶也是其中之一。（照片提供：Sindy Lee）

文才能申請入山證，而且自己所屬的山社也沒有高山嚮導證，玉山入山檢查十分嚴格，於是就把目標改為查驗較鬆的南湖大山。

■ 從業餘轉向專業的登山人生

「那個時代，入山管制嚴格，所以了解狀況之後，我們都盡量找查驗較鬆的目標，換句話說，就是偷跑啦！」回憶起學生時代的無奈，小黑只能苦笑，接著又說：「剛開始的幾次行程，我的體力其實也不太好，常常走到一半就走不動或是抽筋，幸好那時候都會背帳篷出門，所以只要情況不對，就緊急紮營。譬如去南湖，到了多加屯山，我們走不動就紮營住下，隔年去雪山，還不到哭坡，我又不行了，就在路旁空曠處紮營住下。」當我面對這位曾經登上聖母峰的專業嚮導，聽他述說這些往事，真的很難想像，在他青澀的學生時代，也曾經經歷過我剛開始爬高山時遇到的種種苦痛。

小黑的高山行旅，在奇萊山徑上遇見台灣山岳名人林文智之後，轉了一個大彎，從前是獨自摸索，彷彿閉著眼睛摸著台灣島高聳的屋脊踽踽獨行，遇見這位經驗豐富的前輩之後，有了學習的對象。在前輩帶領下，小黑學生生涯的最後兩年，一大半的時間都在山上度過，聖稜線、南三段、馬博橫斷，都在這個時期就已經走完，南三段甚至是一人獨走。

然而，真正令他眼界大開，則是一九九三年花了五十天走完中央山脈大縱走之後，小黑報名參加一九九五年的聖母峰海外遠征，開始邁入更專業的登山人生。「為了接受行前訓練，我從中部上來台北，一面工作一面受訓，那段期間才開始對高山醫學、高山症、凍傷、冰雪攀這些較為專業的高山知識有所了解。」對於那次遠征能夠成功登頂，小黑謙虛的表示：「我非常幸運，最後被領隊指派為登頂隊員之一，中間也有許多朋友情意相挺，讓我只花了一筆小錢添購裝備，就有這個機會站上世界之頂。」

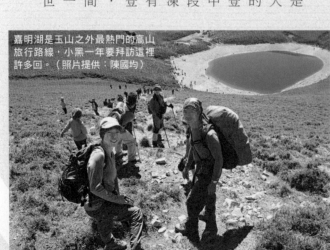

嘉明湖是玉山之外最熱門的高山旅行路線，小黑一年要拜訪這裡許多回。（照片提供：陳國均）

作為職業嚮導，小黑上山的主要任務是服務其他的旅人，但是遠離塵囂的高山生活，讓他多年來總是樂在其中。（照片提供：Sindy Lee）

再上八千公尺巨峰

為了騰出時間爬山，青年時期的小黑其實做過許多短期工作，例如工業區工作業員、牛排店的員工、戶外用品公司的業務等，還曾經按照一位前輩建議去考職業駕照，當起時間彈性大的計程車司機。但是這些遠離山野的工作始終難以滿足他心中對山的渴望。

一九九七年他再度參加海外遠征，這回登上另一座八千公尺級的高山希夏邦馬峰，下山之後，回到台灣專心當起高山嚮導。隨著家庭的組成，孩子接連誕生，對一般人而言，冒險的生涯似乎應該畫上休止符。但是當台灣岳界啟動另一波世界挑戰行程之時，打從心裡愛山的小黑，心中依然有所蠢動，於是他也加入了這個以全世界十四座八千公尺巨峰作為目標的活動。也許，曾經仰賴著一本台灣百岳全集，就忙不迭著上山的那個青年小黑，在成為父親小黑之後，心底依然熾熱如昔！

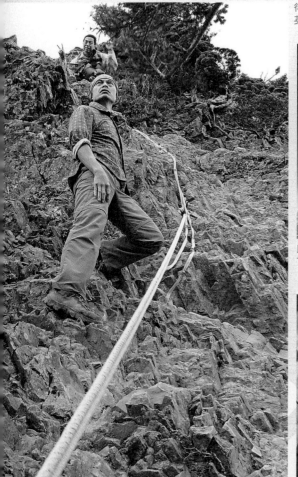

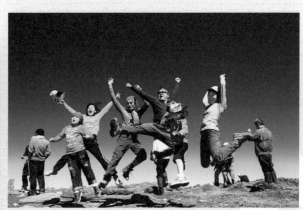

待人謙和的小黑，在這絕壁上展現了難得一見的逼人英氣。（照片提供：Sindy Lee）

即便在高山上也充滿活力的小黑一家人，在藍天映襯下的三叉山頂留下這張跳跳樂。（照片提供：Roger Shu）

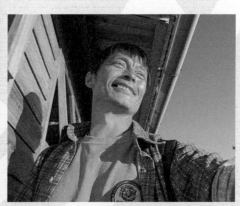

在山上總是一派樂觀的小黑也玩起流行的自拍，攝於稍來山。（照片提供：陳國均）

國家圖書館出版品預行編目資料

開始登百岳／王比利◎著 –初版–
臺北市：臉譜出版：家庭傳媒城邦分公司發行
2012〔民101〕面：　公分，–（生活風格FJ1021）
ISBN 978-986-235-173-4（平裝）

1.登山　2.山岳　3.臺灣

992.77　　　　　　　　　　　　101004900

生活風格FJ1021

開始登百岳
一本從零開始輕鬆自學，循序完成登百岳入門書

作　　　者　王比利
責任編輯　胡文瓊
行銷企畫　陳玫潾、陳彩玉、蔡宛玲
美術設計　陳姿秀、劉林華

發 行 人　涂玉雲
出　　版　臉譜出版
　　　　　城邦文化事業股份有限公司
　　　　　台北市中山區民生東路二段141號5樓
　　　　　電話：886-2-25007696　傳真：886-2-25001952
發　　行　英屬蓋曼群島商家庭傳媒股份有限公司城邦分公司
　　　　　台北市民生東路二段141號11樓
　　　　　客服服務專線：886-2-25007718；2500-7719
　　　　　24小時傳真專線：886-2-25001990；25001991
　　　　　服務時間：週一至週五09：30～12：00；13：30～17：00
　　　　　劃撥帳號：19863813；戶名：書虫股份有限公司
　　　　　讀者服務信箱：service@readingclub.com.tw
香 港 發　城邦（香港）出版集團有限公司
行　　所　香港灣仔駱克道193號東超商業中心1樓
　　　　　電話：（852）2508-6231　傳真：（852）2578-9337
　　　　　E-mail：hkcite@biznetvigator.com
新 馬 發　城邦（馬新）出版集團
行　　所　【Cite（M）Sdn.Bhd.（458372U）】
　　　　　11, Jalan 30D/146, Desa Tasik, Sungai Besi,
　　　　　57000 Kuala Lumpur, Malaysia
　　　　　電話：（603）9056-3833　傳真：（603）9056-2833

初 版 一 刷　2012年4月17日
ISBN 978-986-235-173-4